イギリスの美、日本の美

ラファエル前派と漱石、ビアズリーと北斎

河村錠一郎

東信堂

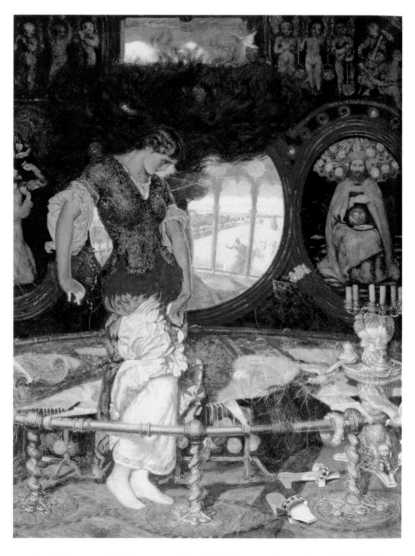

口絵①　ハント《シャロットの乙女》マンチェスター美術館版
1886–1905年頃

口絵②　恒松正敏《水辺３》1996年

口絵③　リチャード・ダッド《妖精樵の大なる一撃》部分1855–64年

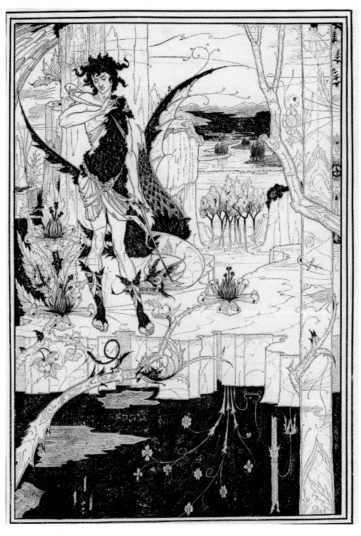

口絵④　ビアズリー《ジークフリート　第2幕》1892年

口絵⑤　リケッツ　ドレイトン詩集《ニンフィディア・ミューズの理想郷》
口絵・木版 1896年

口絵⑥　清原啓子《海の男》エッチング　1981年

目次／イギリスの美、日本の美
──ラファエル前派と漱石、ビアズリーと北斎

第一章　一九〇〇年のロンドンと漱石‥‥‥‥‥‥‥‥‥‥‥‥‥‥‥　3

一　ラファエル前派結成 (3)

二　『草枕』──漱石と《オフィーリア》 (4)

三　漱石が愛した美術館 (6)

四　テイト美術館とラファエル前派 (8)

五　ウィリアム・ホルマン・ハント、ウォーターハウス、漱石 (12)

六　ダリッジ美術館 (20)

第二章　ラファエル前派と『白樺』‥‥‥‥‥‥‥‥‥‥‥‥‥‥‥　23

一　ロジャーズ詩集『イタリア』 (23)

二　ラスキン少年とターナー《ジュリエットと乳母》 (24)

三　ラスキンとラファエル前派──『現代画家論』とカンポ・サント (24)

四　キーツとラファエル前派 (25)

五　批判の嵐とラスキンの助け舟 (26)

六　ラスキンとロセッティ、ラスキンとミレイ (27)

七　スコットランド旅行と衝撃のスケッチ破棄 (29)

八　ラファエル前派の愛憎劇と漱石 (30)

九　『行人』のこだわり (32)

一〇　ラファエル前派と明治の日本 (34)

一一　『白樺』と柳宗悦とビアズリー (35)

随想1　日本に来たジュリエット………………………………………………41

第三章　ラスキンの影、ターナーの光……………………………………47

第四章　ロセッティと日本……………………………………………………60

　　追記──行方不明の少女発見 (74)

第五章　明治時代のワッツ熱愛………………………………………………77

第六章　ビアズリーと日本……………………………………………………89

随想2　リケッツ＆シャノンの北斎コレクション………………………104

随想3　ロンドン──異才たちの出会いの舞台…………………………110

第七章　ビアズリーとリケッツ——イギリスのジャポニスム ……………… 115

一　ビアズリーのジャポニスム（115）

二　ビアズリーのイタリアニズム（117）

三　リケッツとビアズリー（122）

四　リケッツのジャポニスム（124）

五　ビアズリーとリケッツ（129）

第八章　装丁・挿絵・活字——本の文化と歴史 ………………………………… 133

一　用の美、美の用（133）

二　グーテンベルク聖書と「美しい本」の定義（134）

三　カクストンとイギリス最初の印刷本（136）

四　本と挿絵（138）

五　ヴェネツィアからロンドンへ——リケッツとビアズリー（139）

六　ケルムスコット・プレス（142）

七　ヴェイル・プレスと私家版の流行（147）

八　ディエル兄弟（152）

九　カラー挿絵——エドマンド・エヴァンズの功績（156）

一〇　東から西へ——装丁文化の道（158）

一一　ホイッスラーの功績とディエルの想い（162）

随想4　そして画家は目を閉じる——「物語画」から「幻想絵画」へ ……… 166

一　現実からの照射（166）

二　意味性・曖昧性 (168)

三　「物語絵画」と「幻想絵画」 (170)

四　日本の「幻想絵画」――それぞれの自由な領分 (171)

随想5　意識下に潜入する眼……………………………… 173

随想6　言葉のない詩…………………………………… 177

第九章　リチャード・ダッドと清原啓子……………… 181

一　物語る志向 (181)

二　不思議世界を幻視するのは誰？ (183)

三　封じ込められた妖精の国 (187)

四　美的と芸術的 (192)

追記――清原啓子とダッドの情報源 (194)

第一〇章　すべてはモリスとの友情から始まった……… 195

あとがき (211)

索引 (219)

イギリスの美、日本の美

——ラファエル前派と漱石、ビアズリーと北斎

第一章　一九〇〇年のロンドンと漱石

一　ラファエル前派結成

《オフィーリア》の画家ミレイがロイヤル・アカデミー美術学校に一一歳で入学を許可されたのは一八四〇年一二月である。その頃、美術教育の主流が目指していたのはラファエロ（かつて日本語の表記ではラファエルで、これが「ラファエル前派」という言い方の基になった）のような明晰な美しい輪郭と芳醇な色彩によるロマンチックな雰囲気の絵画で、ミレイはたちまち頭角を現した。だが二つ年上のハントがミレイを変えた。一八四六年に第二巻が出版されたラスキンの『現代画家論』(Modern Painters)が、権威に疑問符をつけるハントの肩を押した。ラスキンは説いていた、「自然に忠実に」。絵画が拠って立つべきこの基本理念を伝えるハントにミレイは共感し、そこへロセッティその他が加わって七人のグループ、ラファエル前派同盟が結成された。それを促したのは彼らが見たピサのカンポ・サント(Campo Santo)のフレスコ画（制作はジョット、ゴッツォーリなど「ラファエロ以前」の画家たち）の版画だった。因習から解放され質朴な精神に満たされているのを見て啓示を受けた、と

いう趣旨のことをハントは言っている。社会の旧態依然たる状況を改めるために何かしなければ、と

の一八四八年のことである。社会の旧態依然たる状況を改めるために何かしなければ、と

いう若者たちにしばしば見かける動きのひとつにすぎなかったように見える――なにしろ

「自然に忠実に」以外さしたる明確な美学を標榜したわけではないのだから。だが、モリス

とバーン゠ジョーンズが後に加入したことも含め、大きな結果を生み出した。アール・ヌー

ヴォーや世紀末象徴主義という世界の新風の先駆けとなったこと、色彩革命が大きな影響

を周りに広めたこと、またモリスを頂点とする書物革命と工芸美術の発展などがその成果

に挙げられる。ラファエル前派同盟の歴史の背景には、特権階級の独占から美術の喜びを

開放しようとした一九世紀社会の流れがあったことも見逃せない。ラスキンとモリスに見

られる社会主義的な思想がその根底にある。若者たちが「同盟」（Brotherhood）を名乗った

のもこの風潮を反映しているのだろう。このローカルで小さな同盟の大きな国際的な発展

と解消の軌跡の先に日本を代表する一人の文豪がいた。

二　『草枕』――漱石と《オフィーリア》

漱石とイギリス絵画のつながりを示すものとして最も知られているのは『草枕』である。

（明治三九［一九〇六］年、雑誌『新小説』掲載）。漱石は『草枕』の語り部で主人公である画家

を湯船に浸からせてこう言わせている――「スウィンバーンの何とか云う詩に、女が水の

底で往生してこう嬉しがっている感じを書いてあったと思う。余が平生から苦にしていた、ミ

レーのオフェリヤも、こう観察するとだいぶ美しくなる。なんであんな不愉快なところを

択んだものかといままで不審に思っていたが、あれはやはり絵になるのだ」。画家は旅先で知り合った美しい女性、宿の女主人那美に、「私が身を投げて浮いているところを綺麗な絵にかいてください」とせがまれた。画家は思い続ける──「今まで不審に思っていたが、あれはやはり絵になるのだ。水に浮かんだまま、あるいは水に沈んだまま、あるいは沈んだり浮かんだりしたまま、ただそのままの姿で苦なしに流れる有様は美的に相違ない。それで両岸にいろいろな草花をあしらって、水の色と流れていく人の顔の色と衣服の色に、落ち着いた調和をとったなら、きっと画になるに相違ない*」。

漱石は画家に「なんであんな不愉快な所を択んだものか」と不審がらせている。奇妙だ。オフィーリアは自殺ではなく事故死だから死に場所を「択ぶ」はずがない。英文学者の漱石が間違うはずがない。「択んだ」の主語はミレイだ、とすればこの疑問は解消する。しかし、主語はやはり「オフェリヤ」で、したがって画家は彼女が自殺したと思っているのだ、と理解せざるを得ない、つまり漱石の間違いだ、という読み方をする人も結構いる(漱石の日本語の文脈からするとそうなるのも不思議ではなく、私もはじめは漱石を疑った)。たとえば、佐渡谷重信氏だ。『漱石と世紀末芸術』(一九八二年)で、『草枕』の上記の部分を引用した後、氏はこう書いている──「ここには漱石のオフェリア論がある。オフェリアの自殺ということをあまり深刻に考えず……」。ただし、氏は漱石が間違っていると指摘していない。つまり、氏自身がオフィーリアを描くのになぜあの不愉快な所を(事故死の場面、あるいは事故死した場所を)選んだのかと常日頃『草枕』の画家が思っていたということは、漱石自身がそう思っている時期があったと考えていい。類なく(悲しくも)美しい絵として世評の高いミレイの《オフィーリア》を、

漱石はロンドンで当の絵画をその眼で見た後、しばらく「不愉快」と感じ続けていたことになる（図1 - 1）。

三　漱石が愛した美術館

漱石がロンドンに入ったのは明治三三（一九〇〇）年一〇月である。二年の滞在の間、彼はロンドンのいくつかの美術館を訪れている。テイト美術館で《オフィーリア》を当然見たはずと思うところだが、やはり確認がいる。当時、テイトにこの絵はあったのか。そもそもテイトは存在したのか、というとんでもない疑問が浮かぶ。なぜなら漱石の日記に「ナショナル・ギャラリーへ行った」という言葉は何度か出てくるが、「テイトに行った」という言葉がないからである。そこで、ロンドンの美術館状況をチェックしなければならない。

特権階級の手中にのみあった美術作品を一般の人が見ることができるようになったのは、いうまでもなく、パブリックな美術館が創設されてからである。かのルーヴル美術館が一般公開のギャラリーとしてスタートしたのは一七九三年、フィレンツェのウフィツィ美術館は一七六九年である。

イギリスでも公のギャラリーないし美術館は長いこと存在しなかった。イギリスが世界帝国に向けて驀進していく初期の過程で、大陸の文化先進国を追いかけるようにしてアカデミーが創設されたのが、一七六八年である。このロイヤル・アカデミーがアカデミー会員の作家たちの作品と公募で審査を通った作品を陳列する「サマーエキシビション（年次展示会）」が、公に開かれた美術作品のただひとつの展示場だった。これは作品がいつでも見

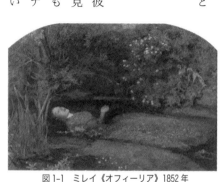

図1-1　ミレイ《オフィーリア》1852 年

られるという常設展示ではなかったので、今日でいう「美術館」は長いこと存在しなかったことになる。

　一九世紀が進むにつれ、大英帝国としての偉容を文化の面でも示そうとする流れが当然のように起きた——国立美術館の創設である。ロイド保険会社の創立者のコレクション（ルーベンス、ベラスケス、レンブラントなど三八点）を国が買い上げ、それを中心にナショナル・ギャラリーが誕生したが、美術館といっても既存の邸宅を転用したものにすぎなかった。一般大衆の文化的向上に国が手を貸す必要はないという感覚や、美術は特権階級のものという思いがイギリス議会の保守派にあった。一八三〇年にホイッグ党が政権を握り一八三一年にナショナル・ギャラリー建築案が議会を通過、一八三八年にオープンした。これが後、漱石が何回か足を運んだ国立美術館（National Gallery）である。

　もっともロンドンにパブリックな美術館はそれ以前にひとつできていた。ダリッジ美術館である。ダリッジ美術館（Dulwich Picture Gallery）はレンブラント、ルーベンス、グェルチーノ、プッサンなどヨーロッパの代表的なバロック美術の優れた作品とイギリス画家たちの傑作を数多く収集展示していることで知られている。イギリスの美術館の多くは無料だがここは有料だ（上記のナショナル・ギャラリーは一八九〇年頃は平日開館で月・火・水が無料、木・金は学生専用だが有料で入場可）。場所もロンドン中心部から遠く、チケットをロンドンの版画商のもとであらかじめ買っていかなければならなかった。馬車などのない庶民は気軽に絵を見に行くことはできない。やはりナショナル・ギャラリーの建設が必要だったし、それは時代の要請だったのである。

　ダリッジ美術館にここで言及した理由は二つある。一つは、こここそ漱石が最も愛した

美術館だったのではないかと思われること。第二は、この美術館の創立の由来が国家権力と美術との関わりをずばり示しているからである。一七九〇年、ポーランド・リトアニア国王スタニスワフ二世アウグストがポーランド王室の美術コレクションを拡張しようと考えて、画商であり画家でもあるブルジョワと彼の共同経営者であるデザンファンに名作絵画の収集を依頼した。周囲の強国に絶えず脅かされてきた王国の国威発揚である。五年がかりでコレクションはできたが、一七九五年の列強による第三次ポーランド分割によってポーランド王室が消滅したため、画商たちは集めた作品の売り込みに奔走したが失敗、一八一一年ブルジョワの没後その遺言でダリッジ・カレッジに遺贈された。一八一七年にダリッジでスタートした美術館は、イギリス最初のパブリックな美術館である。コレクションの素晴らしさは当初から知られていたらしく、ゴッホが二度訪れている。そして漱石も。

四　テイト美術館とラファエル前派

イギリスの国運が頂点に達し、ナショナル・ギャラリーとは別にイギリス絵画専門の美術館を創設すべきという議論が国会でも交わされるようになった。その声に応じたのが砂糖事業で巨万の富を得たヘンリー・テイトである。彼はコレクションを国に寄付する、但し条件として彼のイギリス・コレクションを既存のナショナル・ギャラリーの一部としてではなく、一括独立して展示する場所を設けることを要求した。紆余曲折あって英国美術専門の新美術館が現在の場所ミルバンクに建設された。テイトは建設費の一部を負担する

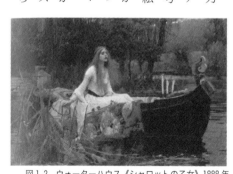

図1-2　ウォーターハウス《シャロットの乙女》1888 年

とともにイギリス絵画を六五点寄贈した。もともとナショナル・ギャラリーが保有していたイギリス現代の作品（過去七年間に制作されたもの）を加え、ワッツが寄贈した自作の七点などとともに、一八九七年に開館した。こうして人々はラファエル前派の絵画をミレイの《オフィーリア》を含め、見ることができるようになった。イギリスのアート・シーンが大きな変革を起こしたばかりのロンドンへ、漱石は到着したのである。漱石が《オフィーリア》を見なかったはずがない。当初はナショナル・ギャラリーの別館という扱いで、テイト美術館という正式呼称はなかった。正式の名称は《The National Gallery of British Art》である（当時、簡略的に「テイト」ということはあったようだ）。漱石が日記に「ナショナル・ギャラリーへ行った」と何度か記しているが、テイトのことであったか歴史的なナショナル・ギャラリーの方であったか、書き分けていない。前述のようにラファエル前派を中心にしたテイト・コレクションが一般公開されたのが一八九七年ということは、漱石がロンドンに入る三年前ということになる。出来立てほやほやのギャラリーであるテイトで、ミレイの《オフィーリア》やウォーターハウスの《シャロットの乙女》（図1‐2）に眼を奪われた漱石の感激は想像に難くない。後者は漱石のかなり異質で不思議な小説『薤露行』（一九〇五年）に少なからぬヒントを与えたと考えられる。

ラファエル前派は反アカデミーとはいってもアカデミーの伝統を受け継いでいる点がいくつかある。その最大のものが絵画ジャンルの選択、すなわち主題の選択である。「肖像画」と「物語画」〈History〉と呼ばれているもので誤解されやすい用語だが「歴史画」〈History〉は誤訳）が高貴なあるいは高いレヴェルの絵画としてルネサンス以来尊重されていた。なるほど《両親の家のキリスト》（ミレイ、図1‐3）や《聖母マリアの少女時代》（ロセッティ、図1‐4）のよ

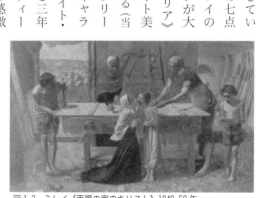

図1-4　ロセッティ
《聖母マリアの少女時代》
1848-9 年

図1-3　ミレイ《両親の家のキリスト》1849-50 年

うに、風俗画であるかのようなスタイルで（つまりは「自然に忠実に」）描いた宗教的な作品も含め（伝統的に宗教画は「物語画」に属する）、神話・伝説や古典から主題を取ったものが多い。アカデミーと渡り合う意味でも保守的な世間に相対するうえでも「物語画」で勝負、という考えは不思議ではない。となれば、イギリス人としても古典中の古典シェイクスピアに題材を得た物語画を考えるのは自然であろう。《オフィーリア》はミレイの絵があまりにも有名だが、まったく同じ頃にもうひとつ《オフィーリア》の傑作が制作されていた。ラファエル前派周縁作家のアーサー・ヒューズの作品（図1-5）で、お互いにそれと知らずに結果的になされた競作は物語画の伝統の重みが生み出したものといえる。ヒューズの作品はテイト以外のコレクターの手に移ったのでナショナル・ギャラリーには入らず、漱石は見なかった。これが逆だったら『草枕』はどう変わっていただろうか。那美さんを描くためにミレイの《オフィーリア》を援用したのではなく、ミレイの《オフィーリア》が那美という人物を創作させたのかもしれない。自分の入水自殺を描いてくれなどという人物はなかなか思いつくものではないだろう。

ヘンリー・テイトはロセッティを好まなかったようだ。今日テイト美術館が所蔵するロセッティ作品にテイト寄贈のものはない。漱石の創作のヒントとしてロセッティ絵画はあまり姿を見せない（『虞美人草』と《ベアータ・ベアトリーチェ》につながりを見る人もいる）。漱石自身ロセッティ絵画ないしロセッティ好みの女性を好まなかったのか。しかし、作品は見ているはずである。《受胎告知》（図1-6）と《ベアータ・ベアトリクス》（図1-7）はそれぞれ一八八六年と一八八九年にナショナル・ギャラリーに入っていて（前者は購入、後者は寄贈）テイト美術館に展示されていた。

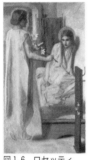

図1-6　ロセッティ
《受胎告知》1849-50 年

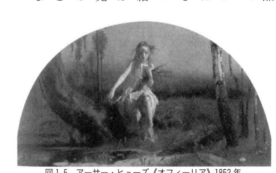

図1-5　アーサー・ヒューズ《オフィーリア》1852 年

ワッツが自身の大作を七点寄贈していることは、テイトの大量の寄贈の陰に隠れがちだが、非常に注目すべきである。象徴主義の潮流のなかでワッツの再評価が著しく、テイト美術館にはワッツからの寄贈作品をもとに、これらの作品を集めて展示する部屋が設けられた（今日のテイトにはワッツに特化した展示室はない）。それらの作品を明治三五（一九〇二）年五月、漱石帰国の前に、『美術新報』が逐一詳細に報道しているのも驚きだが、寄贈作品七点のうちのひとつ、ワッツの代表作である《希望》（図1‐8）に漱石が眼をとめ、東京帝国大学で講義し後に出版した『文学論』で、表現手段としての象徴主義の説明に援用していることも、文学理論を絵画で敷衍する傾向にある本書の中でも注目すべき箇所である（岩波全集版、九巻三四三頁）。ラファエル前派の結成に始まり彼らの作品が受けた強烈な批判、そして「有名なるラスキンが三たび書を『ザ・タイムズ』に寄せて、評価の無智と、不正と、嫉妬とを暴露した」こと、四面楚歌の状況でロセッティ、ミレイ、ハントがどういう態度をとったかにいたるまで伝えている。漱石は、ハントに関する書物を読んだらそう書いてあった、というのみで正確な出典は記していない。また「ラファエル前派」と書かず原文のまま〈Pre‐Raphaelites〉と記している（ラスキンはじめ他の人名も横文字のまま）。漱石がラスキンをラファエル前派との関わりで（その最大の理解者、援護射撃者として）熟知していたことは明白である。『ラスキン文庫たより』第七五号所載の「イメージの連鎖　漱石文学の女性たち」で古田亮氏も示唆しているように、ラファエル前派とその援護者ラスキンという結びつきが、『三四郎』（明治四一［一九〇八］年）において黒田清輝をモデルといわないまでもヒントにしたと思われる画家原口とその友人の野々宮のつながりと重なるようにも見える――野々宮は三四郎にこう尋ねる、「君ラスキンをよみましたか」。漱石のロンドン入りは

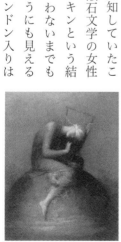

図1-8　ワッツ《希望》1886 年

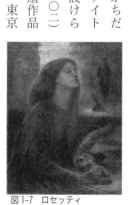

図1-7　ロセッティ
《ベアータ・ベアトリクス》
1864-70 年頃

一九〇〇年一〇月二八日だったが、ラスキンはその年の一月に湖水地方の屋敷ブラントウッ
ドで歿していた。

ラスキンへの漱石の関心は、しかし、どれほど深いものであったかは判然としない。黒
田／原口（画家）と野々宮（批評家──ただし野々宮は物理学者）の構造は、ラファエル前派と
ラスキンという構造とそれほど有機的に関わってはいない。野々宮は光線を科学している。
それが「自然に忠実に」を唱え、画家における光の描写を重要視するラスキンの美学の反
映だとは思われる。漱石はラスキン一家のかつての住居の所在を下宿先からダリッジに通
う道筋の近くだと知っていて、「この辺りにあるらしい」と言いながら探してみようとはし
なかった。

五　ウィリアム・ホルマン・ハント、ウォーターハウス、漱石

ラファエル前派同盟の三本柱ミレイ、ロセッティ、ハントのなかで、当初彼らが主張し
た絵画の基本を最も保持し続けたといわれるハントについても、漱石は何度か言及してい
る。明治四〇（一九〇七）年に雑誌『ホトトギス』に掲載された中編小説『野分』は、元教
師とそのかつての教え子である高柳、そして後者の大学同期生である中野の三人を主人公
にした話である。三人ともライターを目指している。中野が高柳を妙花園に誘うが高柳は
乗り気がしない──「何しに」、「花を見にさ」、「これから帰って地理教授法を訳さなくちゃ
ならない……」。中野はいま小説を書いていると言い、「女が花園に立って、小さな赤い花
を余念なく見つめていると、その赤い花がだんだん薄くなってしまいには真白になってし

まうというところを描いてみたいと思うんだけどね」、「空想小説かい」、「空想的で神秘的でそれで遠い昔がなんだかなつかしいような気持ちのするものが書きたい」、「妙花園なんざ、そんな参考にもならないよ。それよりかうち帰ってホルマン・ハントの画でも見る方がいい。ああ、僕も書きたいことがあるんだがな」。

これだけのことで、その後中野あるいは高柳がどんなものを書き上げたのか、小説はそこまで書いていないので、漱石がハントのどの作品をイメージしていたのかはわからない。

しかし、この箇所は漱石の解明に重要なものを含んでいると考えられる。

漱石初期の作品『薤露行』は、アーサー王物語の一部を翻案した、非常に不思議な作品である。『中央公論』の明治三八（一九〇五）年一一月号に掲載された。『野分』発表の二年前である。漱石自身がこう断じている——「マロリーの『アーサー王物語』は一つの小説として見ると散漫だ。そこでかきなおしたりしてかなり小説に近いものに改めた」。『薤露行』のヒーローは美男の騎士ランスロット、ヒロインは王妃グウィネヴィアで、王妃は夫アーサー王の目を盗んでランスロットと恋に落ちている。漱石版アーサー王物語の中心になっているのはこの三人というよりは、いずれもランスロットに心を寄せ命を失うふたりの女性、エレーヌとシャロットである。なかでも異色なのは、テニスンの詩「シャロットの乙女」を下敷きにしながら独自の筋、構成で漱石版アーサー王物語に組み込んだシャロット姫の挿話だ。

彼女は、シャロットという中洲にある四つの塔のある館に閉居してタペストリーを織っている。外の世界を見ると呪いがかかるといわれているので鏡に写る外界しか見ず、ひたすら「ある時は明るき《機》を織り、ある時は暗き《機》を織る」（漱石）。「ところがある時、

美々しいランスロットが通るのを見る。一目で恋に落ちた乙女は窓にかけより『ランスロット！』と叫ぶ（漱石による。この叫びはテニスンにはない）。鏡に大きなひびが走る。乙女は死の呪いを構わず騎士を舟で追いかけるが、途中でこと切れる。亡骸を載せた舟が静かに騎士たちのいるアーサー王の城の桟橋に着く——ランスロットは覗き見て「誰なのだろう、可哀そうに。神のご慈悲がありますように」（テニスン）とつぶやく。テニスンの詩はここで終わる。美の情念と悲哀とアイロニーを一行に表現した絶妙な終わり方だ。漱石のシャロット物語では鏡にひびが走るのではなく、鏡が砕け散る。そして乙女は舟で追いかけることをしない——織をやめ立ち上がった乙女のまわりを、部屋中を、多彩な織り糸が飛び、舞い上がるのはテニスンの語る通りだが、糸だけではなく砕け散るガラスの破片が降りかかるのは漱石の創作だ。そして、「朽ちたる木が野分を受けたる如く、五色の糸と氷を欺く砕片の乱るる中にどうと仆れる」。舟で追わないのだ。

テニスンのこの詩はいくつかの絵画を生んだ。最も有名なのは、乙女が騎士を追いかけようと立ち上がり、鏡にひびが入り、織り糸が宙を舞い飛ぶ瞬間を描いたハントの作品である。だが、漱石の在英時（一九〇〇—〇二年）に、この油彩画（図1-9a、口絵①）は完成していなかった。ハントやロセッティたちが挿絵をつけたモクスン版『テニスン詩集』（一八五七年）を、漱石はもっていない。ロンドン滞在中に、手に取って見る機会はあったかもしれないが、挿絵（木版画、図1-9b）では、乙女の顔の輪郭は、横顔ということもあって、克明ではない。だが、漱石は「眼深く額広く、唇さえもおんなには似て薄からず」と表現した。何を根拠にしたのか？

漱石は登場人物の描写にときに西洋絵画を援用する。最も知られている一例が『三四郎』

図1-9a　ハント《シャロットの乙女》
マンチェスター美術館版
1886-1905 年頃

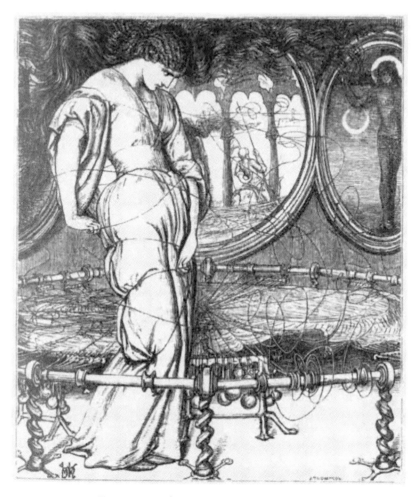

図1-9b　ハント《シャロットの乙女》 版画　1857年

の美禰子で、フランス人画家クルーズの描いた女性像に近い、と漱石は書いている。クルーズの作品はロンドンではナショナル・ギャラリーでも、またウォレス・コレクションでも見ていたはずである（残された漱石の蔵書に両者のカタログがある）。後者はテイト美術館と同様、一八九七年に開館したばかりだったので、漱石が滞在した頃はロンドンの知識層でグルーズの作品を含むウォレスのコレクションはなにかと話題になっていたと思われる。美禰子の描写を含むウォレスのコレクションは眼を中心に比較描写している。では、シャロットの乙女の唇や額はどの絵画か？漱石渡英のほぼ三年前に開館したテイトにそれを求めるなら、前述したウォーターハウスの《シャロットの乙女》（図1 - 2）以外にない。唇はやや熱く額は広い。一方、「五色の糸が……乱るる中に」という記述は、基はテニスンではあるが、ハントの挿絵（入りのテニスン詩集、図1 - 9b）を見たのでは、という憶測を許す。

一九〇一年に挿絵入りの『テニスン詩集』の再版が、挿絵を、全点ではないものの、初版同様に版画で載せると同時に原画もフォトグラビュールで載せ、初版出版当時の内幕を記したハントの貴重な序文や気鋭の美術評論家で画家のペネルの序論つきで出版された。それが雑誌『ステュディオ』の一九〇二年六月号に紹介されたが、この美術雑誌を漱石は購読していた。ただ、この書評欄には挿図がなく、したがってハントの挿絵はこれだけではわからない。序文や序論の貴重さを指摘するなど丁寧で非常に好意的な書評であり、これによって漱石が挿絵つき『テニスン詩集』を初めて知ったかもしれない。実際にこの詩集を、初版にせよ再版にせよ、手に取ってみたかどうかは証拠不十分であるが、著名な挿絵群の存在を知らなかったはずはないと思われる。

漱石とウォーターハウスといえば《人魚》がよく知られている（図1 - 10）。『三四郎』で

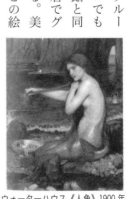

図1-10　ウォーターハウス《人魚》1900 年

主人公たちが覗き見る画集に、これが「マーメイドの図」として載っている（と、書かれている）。この作品がロイヤル・アカデミーにディプロマ（ロイヤル・アカデミー会員選出記念作品）として入ったのは一九〇一年で、その年のサマー・エキシビション（年次展示会）で公開された。しかし、漱石の一九〇一年の日記にはロイヤル・アカデミーを訪れたという記事はない。

漱石は実際の作品を見ていないのではないか。見たとしても、記憶は不正確だった――背景を「廣い海である」としたり、「向こう側に尾だけ出ている」と、細部描写を間違えている。絵そのものを見ていないがなんらかの形でイメージ情報を得ていたに違いないと思われる

もう一つの絵画がある。やはり『三四郎』で、「迷える羊」「ストレイシープ」という句が度々出てくる。　野々宮と廣田先生と美禰子が菊人形の祭りに出かけるのに三四郎も誘われ離れ離れになるシーンである。　人込みで美禰子と三四郎のふたりが野々宮と廣田先生のふたりと離れ離れてついていくが、野々宮さんはあとでぼくらを捜したでしょう」、「なに大丈夫よ。大きな迷子ですもの」、女は三四郎を見たままでこの一言「迷子」を繰り返す。三四郎は答えなかった。「迷子の英訳を知っていらっしって」。三四郎は知らぬとも、知らぬとも言えぬほどに、この問いを予期していなかった。「教えて上げましょうか」、「ええ」、「ストレイシープ……解って?」（原本では「迷える羊」にカタカナルビをつけている）。その後、美禰子が転びそうになって三四郎に支えられたときも彼女は「迷える羊」という。　翌日、教室で三四郎は講義を聴くのも上の空で、ノートにはただ「stray sheep という字がむやみに」いたずら書きされる。

この執拗さは無視できない。ハントの絵画《迷える羊》（*Strayed Sheep*, 一八五二年、図1‐11）が漱石の頭にあったのではないか。この作品は一八五五年のパリ万博にも出品されたが、

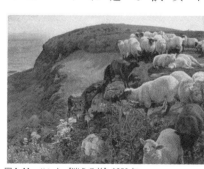

図1-11　ハント《迷える羊》1852 年

テイトに入ったのは一九四六年であるから、漱石は図版／写真を見ただけであろう。ハントの《迷える羊》はキリスト教の信仰に関わる含意も読み取れる象徴主義的な絵である。その意味では『三四郎』の主題とは無関係に見える。三四郎が美禰子に心を奪われて「迷える羊」と化していることは、むしろ、同じハントの《雇われ羊飼い》の主題、職務を怠って羊をさまようままに放ったからして恋に溺れる男女の羊飼いに通じる。《迷える羊》は、実際、この《雇われ羊飼い》と密接な関係にある。

ハントの《迷える羊》は、《雇われ羊飼い》（一八五一―五二年、図1‐12）の背景である羊の群れにモティーフを絞った作品が欲しい、という注文を受けて描かれた作品である。基になっている《雇われ羊飼い》も当時（そして現在も）テイト所蔵ではないので、漱石は実物を見ていないはずである。では、《迷える羊》の情報はどこから来たのか? 漱石の蔵書中、専門書にせよ一般書にせよ英国美術に関する本はベイリス著『ヴィクトリア時代の五人の偉大な画家たち』(Sir Wyke Bayliss: Five Great Painters of the Victorian Era) くらいしかない。漱石ロンドン滞在中の一九〇二年の出版である。扱われている五人の画家のうちの一人がハントで、ベイリスは「キリスト像の画家」としてハントを美術史上に位置付け称讃しているが、《迷える羊》にはひと言の言及もなく、図版もない。《迷える羊》の情報はここからは得られない。

ちなみに、ベイリスの本にはワッツの《希望》の図版が載っている。同画家の《パオロとフランチェスカ》の図版もあり、漱石は帰国後に芝居『パオロとフランチェスカ』を見に行ったと日記に書いているが、このときワッツの絵も脳裏にあったかもしれない。ベイリスの本は『ステュディオ』一九〇二年五月号の書評欄で紹介されていて（やや手厳しい批評である）、前述した挿絵入り『テニスン詩集』再版本漱石はそれでこの本を買い求めたと思われる。

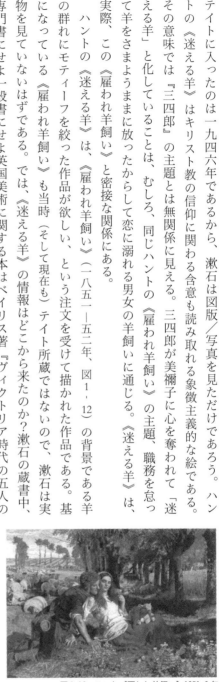

図1-12　ハント《雇われ羊飼い》1851-2 年

の批評・紹介記事がその次の号にある。

ハントの《迷える羊》はパリ万博に出品されたときに、タイトルがオリジナルの愛国的な《われらがイギリス海岸》(Our English Coasts) から変えられた作品だが、当初から人気のあった作品で、多くの批評が書かれた。なかでも、当時美術界の大物だったからというだけでなく、漱石が何度か（小説や『文学論』などで）言及している意味で注目すべき評者が、ラスキンである。ラスキンはオクスフォード大学での美術講義を本にまとめた『イギリス美術』(The Art of England, 1884) で、ここ二〇年から一五年でイギリス絵画に光の表現に進展が見られたと述べ、ブレットなどを例に挙げた後、しかしながら、真っ先に挙げるべきはホルマン・ハントであるという――「氏の《迷える羊》を、制作は三〇年前だが、昨年の秋ボンド・ストリートのアート・ソサイエティで見た人もあるであろう。あの作品によってこの種の絵画は頂点を究めた。将来どんなに頑張ってもこれを超える作品は出ないであろう」（同書、一一頁）。

アート・ソサイエティは、画家の個展の企画を先駆けしたところとしても知られる大きな画廊で、一八七六年に設立され二〇一八年までボンド・ストリートに現存していた。美術史上有名なラスキン／ホイッスラー裁判の後、裁判費用で経済的に破綻したホイッスラーが、この画廊の勧めでヴェネツィアへ行き、水の都を題材に一連の版画を作成して個展を開いたのは一八八〇年のことである。美術に強い関心を持っていた漱石が、一九〇〇年の時点で英国美術の状況をつかんでいたことは間違いないだろうし、上述したラスキンの本をロンドン滞在中に読んだ可能性は否定しがたい。ただ、『三四郎』執筆中の漱石は何らかの記事や図版を手元に置いていたのではなく、記憶に従って書いたことは、原題の「スト

レイド」が「ストレイ」になっていることで明白だ。

さて、『野分』の中野青年が書こうとしている小説は「空想的で神秘的で、それで遠い昔しが何だかなつかしいような気がするもの」だが、これはまるで『薤露行』のことを言っているようではないか。同じことは、『薤露行』とともに短編集『漾虚集』（明治三九［一九〇六］年）に収められた『倫敦塔』にも言える。ただし中野は漱石ではなく、高柳が漱石と思われる。したがって、『野分』は『薤露行』や『倫敦塔』の世界への決別を記した作品と言えるだろう。高柳はこう中野に反論している、「この痛切な二十世紀にそんな気楽な事が云っていられるものか。僕のは書けば、そんな夢みたようなものじゃないんだからな。奇麗でなくったって、痛くったって、苦しくったって、僕の内面の消息にどこか、触れていればそれで満足するんだ」。

となると、漱石の小説世界、恋愛心理小説の誕生を押し出したのはラファエル前派の絵画だ、と言えそうである（『倫敦塔』と絵画の関わりはすでに多くの指摘があることでもあり省略する）。

六　ダリッジ美術館

漱石のロンドン最初の下宿先はガワー・ストリート七六番地で（現存）、一九〇〇年一〇月二八日から一一月一一日まで滞在した。その後、何回も下宿先を変えた漱石だが、三番目の下宿がフロデン・ロード（Flodden Road）六番地である（現存せず）。このフロデン・ロー

ドからダリッジ村まで徒歩一時間ほどだったが、この道歩きと村、そして美術館が漱石はとても気に入っていたようで、日記に何度も記述がある。

Dulwich に至り Picture Gallery を見る（『日記』明治三四［一九〇二］年二月一日）

Dulwich Park に散歩す（同年二月三日）

田中氏と Dulwich Park に至る（同年二月一〇日）

今日は髪結床行った夫【ソレ】から Denmark Hill を散歩した（同年二月一八日）

不相變 Denmark Hill をぶらつきて帰る此所は Ruskin の父の住家なりしと云ふ何處の邊にや（同年三月六日）

（原文はカタカナ書きであるが、引用にあたってはひらがなに直した）

固有名詞は右記のように英語表記である。カタカナ表記では正しく音が伝えられないといういう、原音尊重のこだわりであろうか。注目は二月一日の記事だ。右記に続いて「ここにいたればさすがの英国も風流閑雅の趣なきにあらず」とある。つまりロンドンのナショナル・ギャラリーやロイヤル・アカデミーだけでは目の肥えた漱石には英国の持つコレクションが貧弱と見えた可能性がある。ロンドン上陸前にイタリアとフランスに寄っていたことも関わっているかもしれない。それが、ダリッジ美術館で変わった。この美術館は前述した成立過程から、当然のようにヨーロッパ・バロックからロココにかけての傑作を誇っている。レンブラント、ルーベンス、グエルチーノ、プッサンなどの名品がある。風景画もあるがバロックからロココにかけて多い物語画と肖像画が中心だ。それが漱石の趣味に適っ

たのかもしれない。

　漱石のロンドン日記のなかでもいわば「ダリッジ紀行」といえる部分は、西洋絵画と漱石の関わりに関してきわめて示唆に富んでいると言えるだろう。

　＊漱石の引用にあたり旧漢字などを現代の用字に直した所がある。

第二章 ラファエル前派と『白樺』

一 ロジャーズ詩集『イタリア』

一八三二年二月八日、ラスキンは一三歳になった誕生祝いに父親のビジネス・パートナーからサミュエル・ロジャーズの挿絵入り詩集『イタリア』をプレゼントされた。挿絵といってもヴィネットと呼ばれるもので、小さな装飾的挿図である。二人の画家が挿絵を受け持ったが、その一人がターナー、もう一人がストザード（Stotherd）だった。（一般にいわれているのはこの二人だが、実際には第三の画家プラウト（Prout）がいて一点だけ受け持っている。）詩集はスイス経由でイタリアを旅したロジャーズが各地の風景や土地の人たちを謳ったものである。一八二二年に第一部を匿名で出版、第二部は名を明かして一八三三年に出版したが世間の注目を得られなかった。一八三〇年に出した挿絵入りの改訂版でようやく世間に認められ、一八三二年に再版された。この挿絵でラスキンはターナーに夢中になった。後年、ターナーは記している——「父の仕事仲間のテルフォード氏からロジャーズの『イタリア』をもらったが、それが私の生涯の大筋を決定づけた」（自伝『プラエテリータ』）。ラスキン少

年はターナーの挿絵に魅了され、模倣を重ね、デッサンを何枚も描いた。『ラファエル前派の軌跡』展に、モーゼルとラインの分岐点にある町コブレンツ近くのエーレンブライトシュタイン城廃墟を描いたターナーの水彩画が二点出品されている。このテーマは後に油彩が制作されていて、アカデミーの定例展示会に出品後、匿名コレクターの手中に収まったままだったが、二〇一八年のオークションに出されて話題になった。イギリス政府の瀬戸際作戦も功を奏さず国外に流出したようである。

二 ラスキン少年とターナー《ジュリエットと乳母》

ターナーが一八三六年に発表した《ジュリエットと乳母》（図・随想1‐4）は「奇妙なごった煮だ……その情景はさまざまな場所をモデルにして集めたものをごちゃごちゃに混ぜ合わせ、青とピンクの縞模様をつけて粉桶に投げ込んで構成したもの」などと酷評された。ラスキン少年は反論を書いて投稿しようとしたがターナーに止められた。後に、一八七七年、ラスキンはホイッスラーの《落下する花火》を攻撃し「大衆の面前に絵の具壺を投げつけただけ」と揶揄的に批判し誹謗の廉で訴えられる。意味深い逆転劇である。［詳細は本書の随想1を参照。］

三 ラスキンとラファエル前派──『現代画家論』とカンポ・サント

ターナーを絶対とするラスキンはその美学的根拠を示すために『現代画家論』を著した。

現代絵画のあるべき姿を論じ、画家は「自然に忠実で」あるべきだと説いた。過去の巨匠たちをいわばなぞることだけに終始する当時のアカデミーの教育に反発していたロイヤル・アカデミー美術学校で学んでいたミレイ、ハント、ロセッティは、革新のためグループ結成に動いたが、ラスキンを理論的な拠り所とした。

一方、ピサのカンポ・サント（墓所）壁画を版画で見たハントたちはラファエロ以前の画家たちの、完成された美の表現以前の素朴な描写のもつリアリティに共鳴した。ラスキンもまた壁画を称賛した。彼は、ハントたちは知らなかったが、旅先から父親への手紙で壁画の美に感動したことを伝えていた――。「旧約聖書の物語を信じたことがありませんでした。ですが、今は違います。登場する人たちの生き生きとした現実の姿を想像なさること。はできないでしょう。ところがそれがここにはあるのです。絵画の法則にまったく従っていないのに、アブラハムやアダムやカインやラケル、レベッカなどが、実際にこうだったに違いないという姿でリアルに、生き生きと、確かにそこに存在しているのです。」「絵画の法則」とはラファエロが完璧に手中に収めた線遠近法などを指している。

四　キーツとラファエル前派

一八四八年七月に、後にラファエル前派の画家たちの挿絵入り『テニスン詩集』を出版したことで知られるモクスンが『キーツの伝記、書簡と拾遺詩集』を刊行した。詩人でもありキーツが好きだったロセッティはすぐに購入して次のような手紙を弟に書いている――。「キーツは凄い人だ、イタリアの第一世代第二世代の画家たちの画集を見て、ラファ

だ）。」こうして革新を目指す若い画家たちは一八四八年、グループ総勢七人からなる「ラファ
エル前派同盟」を立ち上げた（ミレイ、ロセッティ、ハントたちはラファエロを過小評価していた
わけではない。歴史を作った人物たちのリストを戯れに作ったとき、ラファエロは含まれていて、ティ
ツィアーノなどより上位だった。彼らが反発したのはラファエロ・スタイルを押し付ける指導法に対
してだった、というべきだろう。なお、偉人リストのトップはハントの強い主張でキリストだった）。

五　批判の嵐とラスキンの助け舟

ロイヤル・アカデミーの夏季展示会に出品されたラファエル前派の作品は批評家たちや
ジャーナリズムから嵐のような批判を受けた。なかでも文豪ディケンズによる酷評はよく
知られている。（ロセッティはアカデミーへの出品は拒否し続け、別の展示会に出品している。）ラ
スキンは乞われて擁護論を『タイムズ』に二度にわたって投稿し、それを機に風評は変わっ
た。ラスキンはもともと彼らの作品に眼をとめていたわけではなく、ミレイの《両親の家
のキリスト》などには一瞥を投げたのみだったが、同盟をラスキンに引き合わせた詩人パ
トモアの「貴方の理論に従って描いているひとたちです」という言葉に動かされてあらた
めてロイヤル・アカデミーの展示会場を再訪して投稿した。評論家や研究者にとって自分
が唱える埋論を実践する作家たちはきわめて貴重な存在なのである。

図2-2　ロセッティ《ボルジア家の人々》
1850年代

図2-1　ロセッティ《廃墟の礼拝堂のガラハッド卿》
1857-59年頃

六　ラスキンとロセッティ、ラスキンとミレイ

ラスキンの「自然に忠実に」を基本としラファエロよりも前の素朴リアリズムの画風、いってみればカンポ・サント・スタイルで出発した同盟の画家たちは、しかし、その後急速に独自のスタイルを展開していった。なかでも急角度の転回を見せたのはロセッティである。

彼の《廃墟の礼拝堂のガラハッド卿》（図2-1）や《ボルジア家の人々》（図2-2）をその後の作品《ウェヌス・ウェルティコルディア（魔性のヴィーナス）》（図2-3）や《ムネーモシュネー（記憶の女神）》（図2-4）と比べれば明らかだ。前者（一八六三─六八年頃制作）でラスキンは完全にロセッティから離れた。

ラスキンが最も大事にしたのは同盟のなかでもうまさが際立っていた、「天使の容貌をした」（同時代のある画家の夫人の言葉）美男のミレイである。日本ではミレイといえば漱石が『草枕』で援用したこともあって《オフィーリア》であろう。一八五二年のロイヤル・アカデミー夏季展示会で発表されると大評判になり、ミレイは社交界の人気者になった。ラスキンがこの作品にどう反応したか興味あるところだが、世評とは違い絶賛ではないにせよ、それなりの評価をした。ただ、ラスキンの眼は、恋人に誤ってであれ父を殺され正気を失い、溺死寸前にあってなお歌い続けるヒロイン、オフィーリアよりも、彼女を取り囲む花や木や川の水など、自然描写に注がれていたかもしれない──

一般の人たちを前にした講演なので、構想（invention）と観察（observation）の関係、そして芸術作品（composition）と写生（imitation）の関係という、ラファエル前派主義（Pre-

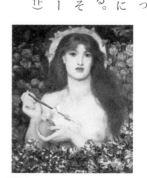

図2-3　ロセッティ
《ウェヌス・ウェルティコルディア（魔性のヴィーナス）》
1863-68年頃

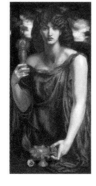

図2-4　ロセッティ
《ムネーモシュネー（記憶の女神）》
1876-81年

Raphaelitism）の核心と密接な関係にある複雑で難しい問題について詳述することはできなかった。注釈という限られたスペースでは議論することはなおさら困難なので、入念な吟味は後のしかるべき機会を待ちたい。しかし、ラファエル前派の作品に対して昨今もっとも頻繁にしかけられている当初の攻撃、すなわち前派の掲げる根本（principle）は想像力の駆使を真っ向から妨げるものではないかという論は放置しておくわけにいかない。実際、こういうことを言うのが、生の自然をそのまま描いた、どうということのない写生（imitation）に過ぎないオランダの小品を数百ポンドも出して買いあさる人たちであるのはなおのこと奇妙な話である。パウルス・ポッテルの牛の頭部やオスターデの老婦人の絵、テニエルスの居酒屋の猥雑な情景を購入して純粋芸術（high art）だと嘯き、ハントの《クローディオとイザベラ》に見られる情感のこれ以上ない高貴な表現やミレイの《オフィーリア》に描かれた悲しみに浸ったこのうえなく美しいイギリスの風景を「幼稚だ」と貶すとはなんということか。（ラスキン著『建築と絵画についての一八五三年エディンバラでの講義集』の「追補」。ロンドン、一八五四年出版）

観客が押し掛けたと各紙が伝えた《オフィーリア》だが、厳しい批評もあり『タイムズ』はミレイとハント（この年《雇われ羊飼い》を出品）両者を論じ、「同じように美の感覚が皆無、同じように情感とグロテスクのまぜこぜが見られる」と批評していた（ただし、『タイムズ』はその後見解を変えた）。また、『タイムズ』は絶大な人気を得たのは《オフィーリア》でなくミレイのもうひとつの出品作《ユグノー教徒》の方だったと書いている。

ここに引用したエディンバラ講義は有名なスコットランド旅行の産物である。一八五三

図2-6　ミレイ《滝》1853 年

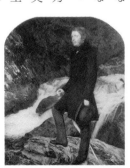

図2-5　ミレイ《ジョン・ラスキンの肖像》
1853-4 年

年ラスキン夫妻はスコットランド旅行にミレイを誘った。ミレイは兄を伴って参加した（当初はハントが同道する予定だった）。ミレイ兄弟とラスキン夫妻のスコットランド旅行でミレイが描いた（完成はロンドン帰着後）《ジョン・ラスキンの肖像》（図2‐5）はよく知られた作品だが、同時に夫人が画面の端に姿を見せている風景画《滝》が描かれた（図2‐6）。旅行後、ラスキン夫妻は離婚し、一八五五年、夫人はミレイと再婚した。

七　スコットランド旅行と衝撃のスケッチ破棄

　ロンドン社交界を騒がせたスキャンダルの発端となったスコットランド旅行に、ミレイはスケッチブックを二冊携行していた。ミレイの死後に散逸してしまったが、個人コレクターが手にいれたもの、美術館などに入ったもの（『ラファエル前派の軌跡』展出品の《自然を基にした装飾デザインのためのスケッチ》はバーミンガム市美術館所蔵）などを丹念に調査し、かなりの点数のスケッチを集めたものが『ブリッグ・オウタークの雨の日々──ミレイの一八五三年ハイランド・スケッチブック』として一九八三年に出版された。（スケッチブックの原本はしばらくミレイの息子のもとにあった。その後、巨匠ミレイの直筆資料として一枚、また一枚と、高値で売り払われ、ばらばらになったのではないかと思われる。）なかでも衝撃的なのは「二人の師と弟子たち」と画面下方に文字の入ったスケッチである（図2‐7）。ミレイはラスキンから建築をはじめ美術に関してさまざまな教えを受ける一方、夫人エフィにドローイングの手ほどきをした。ミレイの記したタイトルらしきものはそのことを伝えている。即ち、二人の師とはラスキンとミレイ、二人の弟子とはミレイとエフィのことである。画面には

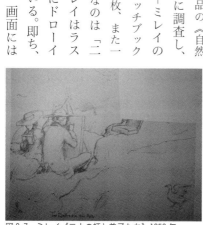

図2-7　ミレイ《二人の師と弟子たち》1853 年

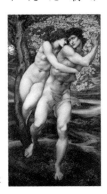

左からエフィ、ミレイ（カンヴァスに向かって絵を描いている）、その右に（画面中央から右にか

けて）ラスキン（と考えられる）人物が描かれているが、ラスキンの上半身が完全に切り取られている。スケッチブックの編集者たちはエフィがミレイ夫人となった後で切り捨てたのだろうと推測しているが、恐らくそうに違いない。ミレイの性格からして彼ではありえないと思われる。『スケッチブック』の編者は冒頭にこう記している――「本書のドローイングは実際にあったロマンティックなドラマを描いている。一八五三年の夏の数か月、ブリック・オウタークでミレイはラスキンの妻エフィに宿命的な恋をした。互いに愛し合った恋だが、実るとは思われないものだった。ときにラスキン三四歳、エフィとミレイ二四歳だった。ラスキン夫妻は結婚して五年たっていたが、二人は結ばれていなかった。」当時、離婚が認められるには、不倫か長期別居の事実が必要であったが、もう一つ、夫婦関係欠如の証明があった。離婚は成立した。

八　ラファエル前派の愛憎劇と漱石

愛のドラマはラファエル前派の他の画家たちにも見られ、彼らの生涯と作品を彩っている。ロセッティに弟子入りしたバーン＝ジョーンズは当時のロンドン社交界きっての美女ザンバコ（ギリシア人）と恋におち駆け落ち寸前までいったが妻と子供を思って踏みとどまった。ウィリアム・モリスの計らいで一時姿を消したバーン＝ジョーンズを、ザンバコは狂ったように探しつづけた。日本初公開（『ラファエル前派の軌跡』展）の《赦しの樹》のモデルはそのザンバコである（図2‐8）。トロイア戦争で木馬の勇士の一人だったデーモポーン

図2-8　バーン＝ジョーンズ《赦しの樹》1881-2年

が帰国途上に寄った国の王女ピュリスと恋に落ち結婚するが望郷の念にかられ去ってしまう。約束の時が経っても戻らない彼に絶望したピュリスは自害し、神々の憐れみでアーモンドに変身したが、その後再訪して通りかかった彼に抱きつこうとする。このギリシア神話には男が呪いで死ぬ話と赦される話（デーモポーンが樹を抱きしめるとたちまち花が咲いた）と二通りあるが、画家は後者、赦しのヴァージョンを選んだ。バーン＝ジョーンズの身を思いやったモリス自身が、妻ジェインと師にあたるロセッティの恋に苦しんだこと、そのロセッティの数多い恋愛沙汰と《オフィーリア》のモデルを務めた妻シダルの苦しみと当時自殺説も囁かれた早すぎる死など、ラファエル前派の絵画ばかりでなくその作家たちの現実の愛憎のドラマを熟知していたはずの漱石が、それらの知識、見聞から恋愛心理小説の執筆の際に少なからず影響を受けなかったはずはないと考えられる。が、目に見える形としては、あくまで作品からの影響と援用である。

　一九一二年から一三年にかけて朝日新聞に連載された『行人』の一郎は、妻と弟二郎の関係を疑い、その疑念を晴らせず苦しむ。あるとき一郎は弟にパオロとフランチェスカの話を知っているか問う。ダンテの『神曲』で語られている話で、史実をもとにしている。パオロは兄の妻と恋に落ち、兄に二人は殺され地獄に落ちる。地獄の業火にあってもなお激しい恋で結ばれている二人を描いた著名な作品に、ワッツの《パオロとフランチェスカ》がある（図2－9）。ワッツは不倫の恋の物語を描こうとしたのではなく、死をも恐れぬ強い愛を描こうとしたことは、彼に《愛と死》《愛と生》そして《オルペウスとエウリュディケ》があることで明白だ。漱石がロンドンで購入したベイリス著『ヴィクトリア時代の五人の偉大な画家たち』のワッツの章にはこの作品の図版が《希望》とともに添えられている。

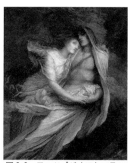

図2-9　ワッツ《パオロとフランチェスカ》1872 年

帰国後、漱石は「英国現今の劇況」について講演をしたらしく口述筆記で『歌舞伎』明治三七（一九〇四）年七月号と八月号に連載された。そこにこうある――「セント・ゼームス座といふのがあって、そこはアレキサンダーと云ふ役者の出る処で、ステーヴン、フヒリプスの劇詩、パオロ、エンド、フランチェスカを演つたのが即ち此座なのです。」ここで言及されている芝居は一八九九年に初演され劇作家として大評判となった Stephen Phillips の作品で、詩人スティーヴン・フィリップスはこの作品で劇作家としてキャリアの頂点に立った。漱石がロンドンに入ったのはその後のことで、再演は一九〇二年、漱石の帰国はその年の一二月である（なお、フィリップスの上演年代などについては Authors Today and Yesterday ed.by S. J. Kunitz, 1933 による）。

九　『行人』のこだわり

ワッツの《パオロとフランチェスカ》のほうは漱石が所持していたベイリスの本に載っていることでもあり、漱石が知っていたことは間違いない。では、実作を見ていたかといふと、否というべきであろう。明治三七（一九〇四）年の『美術新報』に連載された詳細な「ワッツ」紹介記事に言及されている作品だが、この作品はテイト所蔵ではなく、当時はまだワッツの邸宅リトル・ホランド・ハウスの一隅を作品公開の場として一般に開放していた個人的なギャラリーにあった。実作を見たとしたら、おそらくウォレス美術館所蔵のフランス画家アリ・シェフェールの同主題の作品であろう（図2 - 10）。一八三五年制作のフランス画家アリ・シェフェールの同主題の作品で、その後のヴァージョンはルーヴル美術館やハンブルク美術館に所蔵されたがこの

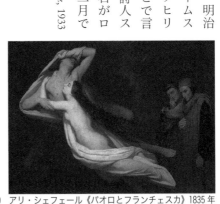

図2-10　アリ・シェフェール《パオロとフランチェスカ》1835年

第一作はサン・ドナート公アナトール・ドゥミドフのコレクションに蒐集されたあとハーフォード侯爵家の手に落ちサー・ウォレスが引きついだ。ドナート公の貴重なコレクションを基本にしたウォレス・コレクションは一八九七年に国に寄贈されウォレス美術館が開かれたのが一九〇〇年、テイト美術館誕生と同じころだった。一九〇〇年にロンドンに入った漱石がテイト美術館とともにウォレス美術館も訪れることは、『草枕』にミレイの《オフィーリア》（テイト美術館蔵）が援用されているのと同じように、『倫敦塔』にウォレス美術館所蔵のドラローシュ作《ジェイン・グレイの処刑》が登場することで明白である。特に注目したいのはこの《ジェイン・グレイの処刑》が《パオロとフランチェスカ》と共にもともとはサン・ドナート公が所蔵していたことだ。テイトの図録以外にウォレス美術館の図録も漱石の蔵書にあるので、美術館やコレクションの成立経緯を漱石は十分に知っていて、なんらかの因縁を感じていたのではなかろうか（なお、ウォレス美術館ではシェフェールの作品タイトルを《フランチェスカ・ダ・リミニ》としている）。

《パオロとフランチェスカ》へのこだわりが漱石にあったことを示すもうひとつの談話がある。「この前『パオロとフランチェスカ』の芝居を見に行って、西洋人が出てきたりなんかして驚いて帰って来た」（俳優と落語家）──『新潮』明治三八年八月一五日発行）。この芝居について『神泉』明治三八年八月一日発行の談話「本郷座金色夜叉」でも「全體から言つて終ひの場がないと宜いと思ふ。パオロ・エンド・フランチェスカよりも宜いと思ふ」と言及している。上演劇団の名前や劇場は記していないが、台本についても状況からして前記フィリップスの芝居の翻訳か翻案であろう。

一〇　ラファエル前派と明治の日本

ワッツの詳細な紹介が早い時期になされていたのは、その後の日本における西洋美術の好みがフランス印象派に傾斜を強めたことからいって、いささか意外ではある。漱石とのつながりでは『文学論』（一九〇七年出版）における《希望》への言及がもっとも注目される。漱石以前にワッツを初めて詳細に記述紹介した『美術新報』連載記事（一九〇四年五月─六月）のソースは明らかではないが、漱石も所蔵したテイト美術館の図録（ガイドブック）の記述に部分的に酷似している。そういえばミレイの《オフィーリア》もこの図録 *Descriptive and Historical Catalogue of the Pictures and Sculptures in the National Gallery of British Art* に当然のように詳細に解説されていて、『ハムレット』第四幕七場で王妃がオフィーリアの死の状況を語る科白も引用されている。図録は漱石が『草枕』執筆にあたってもっとも依拠した資料の一つと考えられるので、漱石がオフィーリアの死を自殺と間違えるはずはない。とすれば「あんなところを選んだ」と漱石が批判しているのは、ミレイの場所のモデル選びに対してであろうか。ハムレットの母つまり王妃はオフィーリアの死を muddy death（直訳すれば「泥まみれの死」）といっているのだからミレイが美しく描きすぎているという反応はあり得てもいやな場所（『草枕』に見られる漱石の反応）という批判は不可解だ。カラー図版がない時代、モノクロ図版だけを頼りに記述したための誤解か、テイトで実際に見た時の印象がそうだったのか、やはり不可思議である。

一一　『白樺』と柳宗悦とビアズリー

ミレイの親友ハントの日本への紹介はどうだったか。漱石は一九〇七年に『ホトトギス』に発表した『野分』で「ハントの絵」に言及しているが、本格的な紹介は『白樺』第七号（一九一〇年一〇月号）のハントの死を知らせる記事が最初と思われる。タイトルは「逝けるホルマン・ハント」。筆者名はない。アトリエで撮影されたハント最晩年の写真が掲載され、ハントの画業を好意的に、そして正確に伝えている。

　……彼はその処女作より晩年の作に至るまで常に同一の信仰を以ってプレラファエライト派の特長を明らかに表している、この点よりするも彼は実にプレラファライト派に最も忠実な一人であったことがわかる。……

代表作として《世の光》《雇われ羊飼い》《迷える羊》などをあげ、

　……先日ナイチンゲール嬢の逝去をきいたとき、世界の歴史がその順序を転覆したかの感がしたと同じく、彼の訃は実に古い歴史と現今の世界とを混乱せしめた思いがする。……

彼は実に八十三歳の高齢を以って静かにこの世を去った。……

『白樺』の創始者の一人である柳宗悦は民芸運動の創始者、牽引者として内外に著名だが、創刊号に「新しき科学」を書いているように、もともと守備範囲の広い思想家で、西洋文

化全般にわたって紹介・論評する最前衛の一人だった。このことをもっともよく示すのが第二巻第九号（一九一一年九月発行）に掲載された「オーブレー・ビアーズレ（紹介）」である。その記事は単なる紹介を越え、見事なビアズリー論を展開している。柳はこう口火を切る――

　古代の芸術は主として技巧の芸術である、近代の芸術は主として人格の芸術である。吾々は近代の芸術に於て常にその作物が作者の個性、生涯と密着の関係を有している事を知らねばならない……

　そして、柳は世に喧伝されている「世紀末芸術すなわち頽廃芸術」という単純な理解を、そしてその単純無責任な模倣者たちを批判する――

　偉大なるデイケイデントの芸術家とは、人生社会に対する勇敢なる奮闘者の謂である。デイケイデントの芸術家ベルレーヌ、ロップス等の最も卑しみ憎んだ處は、即ち人生に対するかかる模倣的娯楽的態度である。……デイケイデントの画家と目せられる吾がビアーズレは決してかかる哀れな模倣の芸術家ではなかった。

　ビアズリーをヴェルレーヌ、ロップスなどと同列に扱う柳はさらにビアズリーの生涯を簡略に綴ったあと、

と喝破している。ビアズリーはバーン＝ジョーンズに憧れ、バーン＝ジョーンズも彼の才能をいち早く認め、画家を目指すことを勧めた。ビアズリーの初期のスタイルがバーン＝ジョーンズと日本画の影響で生まれているとする柳は、こう論評する——「ラファエル前派と日本画との影響は美の画家、線の画家としての彼の技巧を生むべき助けであった。」この号にはビアズリーの詩の翻訳『三人の楽士』(Three Musicians)が同題の絵とともに掲載され、詩人としてのビアズリーも紹介している。訳者が後に志賀直哉などと並んで日本文壇の中核的存在になる作家、里見弴であるのも驚きだが、夭折した海のかなたの稀代の天才画家を過不足なく日本に伝えようとした柳の意気込みが感じられる。ビアズリー死去の際に書かれた多くの論評、例えばアーサー・シモンズ（『オーブリー・ビアズリー』一八九八年）やビアボーム（雑誌『アイドラー』一八九八年五月号掲載の「オーブリー・ビアズリー」）あるいはエイマ・ヴァランスのビアズリー論（雑誌『マガジン・オブ・アート』一八九八年五月号）などを下敷きにした可能性は十分あるものの、柳の緻密な文は異彩を放っている。

『白樺』が日本へのビアズリー紹介に大きな役割を務めたことは興味深い。それも民芸運動家の柳が主導していたということは意外ともいえる。強いていえば、ビアズリーが敬愛し影響を受けていたバーン＝ジョーンズが柳の民芸運動に影響を与えたウィリアム・モリ

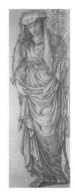

図2-11　「ティブールの巫女」のステンドグラス下絵 1875年

のデザイン画はマッコウアーの小説『音楽の鏡』の表紙のために制作されたものだが、背アズリーのデザイン画をそのまま（ただし原画は単彩）使っている（図2－16a・16b）。ビアズリー号までだった（後にまた復帰している）。その『婦人グラフ』第二号の多彩で美しい表紙はビ二の表紙絵で評判をとったが彼が当初表紙デザインを担当したのは八月号から翌年の五月－14）の黒猫はビアズリー作品の一つだ。一九二四年五月に創刊された雑誌『婦人グラフ』は、夢ぞった感じだが、夢二の黒猫はこれにとどまらない。絵葉書《四季の花》（一九一三年、図2一般に指摘されているようにヴァン・ドンゲンの《猫を抱く女》（図2－13）をそっくりな《黒猫》（図2－15）を思わせるが、これは『白樺』で紹介されいる。恋人彦乃への想いが込められているといわれる《黒船屋》（一九一九年、図2－12）は樺』には夢二画集の広告が大きく掲載されている。夢二はよく黒猫をモティーフに使って『はつぎつぎと洛陽堂から出版され大評判になったが、『白樺』を出したのも洛陽堂で、『白いたことはよく知られているが、これには『白樺』との関連も無視できない。夢二の画集竹久夢二がビアズリーを意識していたこと、線描や画面構成など技法的に影響を受けてとつはケンブリッジ大学ジーザス・カレッジ礼拝堂に設置されたものである（図2－11）。ンズだが、『ラファエル前派の軌跡』展にステンドグラスの原画が出品されていて、そのひた、ということになる。モリスの影響のもとに工芸品や民芸運動を展開した柳宗悦によって二人はつながっかった。しかし、モリスの影響のもとに工芸品や挿絵の原画を提供し続けたのはバーン＝ジョーレス）などに推挙するひとたちがいたが（例えばヴァランス）、モリスは受け入れられようとしていたかどうか。ビアズリーを挿絵画家としてモリスの美本出版事業（ケルムスコット・プスの盟友であった、という関連を見ることができるが、柳はそのようなつながりを意識し

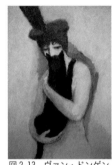

図2-13 ヴァン・ドンゲン
《猫を抱く女》1908年

図2-12 竹久夢二
《黒船屋》1919年

図2-14 竹久夢二
《四季の花》絵はがき 1913年

景に描き込まれている、葉が一枚一枚克明に線描されている木の茂みは、無名のビアズリーを大々的に紹介した美術雑誌『ステュディオ』が一八九三年四月の創刊号以来表紙に使っていた、ビアズリー自身によるデザイン画に描かれていたものだ。夢二の《宵待草》（一九一八年、図2‐17）で思う人をいまかいまかと待つ女が背を持たせている木は、これによく似ている。

　夢二は日本の挿絵世界を確立し、また版画による詩画集といった領域の発展にも貢献し、夢二につづくアーティストが続々と誕生した。竹中英太郎もその一人だが、かれの『江川蘭子』の口絵（図2‐18）は、明らかにビアズリーの路線そのものである。ビアズリーの影響を受けている画家たちはかなりいる——長谷川潔、恩地孝四郎、田中恭吉、藤森静雄、橘小夢、蕗谷虹児、山名文夫などを経て、初山滋の童画へ、矢部季の資生堂石鹸の包装紙デザインから小林かいちの艶っぽいデザインに至る。ビアズリーの『アーサー王の死』の白鳥のデザイン（図2‐19）は長谷川潔の同モティーフの源泉の一つであろう（図2‐20）。こうして今日の日本アニメの世界的な活躍ぶりまで視野にいれて俯瞰すると、ラファエル前派の長い軌跡を見ることができるといえるだろう。

図2-15　ビアズリー《黒猫》1894年頃

図2-16b　ビアズリー『音楽の鏡』表紙 1895年

図2-16a　『婦人グラフ』第二号 1924年表紙

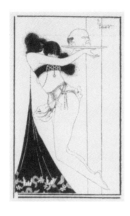

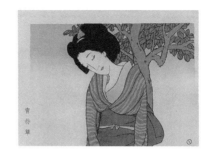

図 2-18　竹中英太郎《『江川蘭子』口絵》
1931 年

図 2-17　竹久夢二《宵待草》部分 1918 年

図 2-20　長谷川潔（装画・装幀）
日夏耿之介著『轉身の頌』1917 年

図 2-19　『アーサー王の死』章頭デザイン
1893-4 年

随想1　日本に来たジュリエット

シェイクスピアを素材にした絵といわれてとっさに思い浮かべるのはどれだろうか。J・E・ミレイの《オフィーリア》（一八五二年）あたりがまず筆頭に上がるだろう。次はどうか。たいがいの人が首を捻るに違いない。

なにしろシェイクスピアである。いわゆる「歴史画」（つまり「物語画」）の系列の作家たちが好んで題材に取り上げようとするのは当然で、それだけにかなりの数になるに違いない。イギリスの美術に登場したシェイクスピア劇に限れば、近年、興味深い美術展があった。エール大学「イギリス美術センター」主催の『シェイクスピアとイギリス美術』（一九一八年四─六月）である。これについてはまた稿を改めたいが、イギリス美術にとどまらず、日本も含め各国にわたって、シェイクスピアに題材を取った絵画を集め、いささか凝った展覧会を日本で開きたいものである。その際には、油彩や水彩等のタブローだけでなく、挿絵類もでき得るかぎり集めたい。

ミレイの《オフィーリア》は残念ながら二年前の日本初のラファエル前派展のときにも、今年の二つのラファエル前派関係の美術展にも来なかったが（一つは『バーン＝ジョーンズと後期ラファエル前派』、もう一つは『ラファエル前派とオックスフォード』展）、代わりにウォーター

ハウスの《オフィーリア》（一九一〇年、図・随想1‐1）が日本で初公開され、注目を集めた。ミレイと違ってかなり豊満な、官能的なオフィーリアで、ロセッティの美人画の系列に近い——それも、ファニー・コンフォースあたりをモデルにした美人画を思わせる。ミレイの方は、その後ロセッティの妻となったエリザベス・シダルが、浴槽に温水を湛えて横たわり、モデルを務めた。シダルのオフィーリアが強い感銘を与えるとすれば、単にシェイクスピアのオフィーリアだという主題の故だけでなく、ファニーを初め多くの女性と色恋沙汰の絶えない夫ロセッティに悩み続けた末の自殺と疑われるような死に方をしたシダルのイメージが、溺死する狂気のオフィーリアの姿に重なってくるからであろう。

ミレイの《オフィーリア》はテイト美術館の所蔵である。ミレイの代表作であるばかりかラファエル前派を代表する傑作の一つだけに、テイト美術館もなかなか貸し出さないのも無理はないが、しかし、単に秘蔵しているからという理由だけではない。破損や剥落が心配なのである。ラファエル前派の絵にはその種の心配をしなければならないものが割と多い。職人的な技術を叩き込んでいない、いってみれば素人画家上がりともいえるバーン＝ジョーンズには特にそれがいえそうで、表面の状態がかなり要注意のものがある。その

ために日本側の関係者が涙をのんで諦めるということが珍しくない。今年の二月に新宿の伊勢丹美術館で始まり、久留米、宇都宮、甲府へ巡回した『バーン＝ジョーンズと後期ラファエル前派』展に、昨年の七月頃の段階では代表作の一つ《ラウス・ウェネリス》［ヴィーナス賛歌］（図・随想1‐2）が出品されることになっていた。これは「タンホイザー」とのつながりも考えられる作品であるから、私はおおいに期待し、主催者の東京新聞が実現に全力を注いだ。しかし、九月になって所有者のイギリス、ニューカースル・アポン・タイ

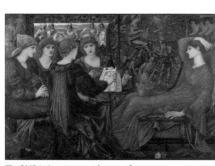

図・随想 1‐2　バーン＝ジョーンズ
《ラウス・ウェネリス》1873-78 年

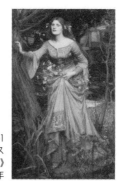

図・随想 1‐1
ウォーターハウス
《オフィーリア》
1910 年

ン市のレイング美術館は、最終的に「否」の結論を下した。絵の保存状態からいって長旅は危険を伴う、という理由である。何ともいたしかたない。私は、日本初のバーン゠ジョーンズ展とからめて某誌にバーン゠ジョーンズについてワーグナー音楽の線から書く予定にしていた。その拙稿は何よりも《ラウス・ウェネリス》を中心とせざるを得ないため、いささか慌ててしまった。結局、その小論は絵画不在のまま、ほぼ予定通りの構想で書き上げた。テイト美術館での『ラファエル前派』展（一九八四年春）で当の絵を見ていたので、「見てきたような嘘をいい」ということにはならないと思ったからである。この小文は拙著『ワーグナーと世紀末の画家たち』に収録した。

せっかく日本へやってきたのに途中で展示を引っ込めるという例もある。『バーン゠ジョーンズと…』展に出品されたスタナップの《石碑の上の忍耐の像のように》が展覧開始後、僅かに異常を見せ始めた。絵が反ってきたのである。イギリス側からはカンヴァスと公式に伝えてきたのでこちらもその積りでいたら、パネルで、日本の気候に合わずに木がもともとあった反りを大きくしたのだ。『十二夜』第二幕四場に主題を取った作品はかくして展示取りやめとなった。

『十二夜』といえば、前派同盟結社の一人デヴァレルの《十二夜》（一八五〇年）も日本へ来た（『ラファエル前派とその時代』展、一九八五年、図・随想1‐3）。シダル、ロセッティ、そして画家自身がモデルになった、同盟にとっての記念碑である。むしろ、ロセッティとシダルにとって、というべきかも知れない。シダルはデヴァレルがモデル探しで見つけてきた女性だった。

しかし、日本にやってきたシェイクスピア関連絵画のうち、いろいろな意味で最も注目

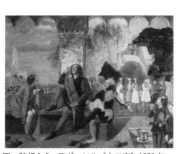

図・随想1‐3　デヴァレル《十二夜》1850年

される、貴重な渡来だったというべきなのは、ターナーの《ジュリエットと乳母》（図・随想1‐4）である。一八三六年に完成し、ロイヤル・アカデミーで一般公開されたこの作品は、美学上の有名な論争を巻き起こすと同時に、それを契機に一人の傑出した美学者を生み出すことになった記念碑的な油彩画である。残念ながら、『西洋の美術』展（国立西洋美術館一九八七年三─六月）という超大型の企画の中で展覧されてこの作品自体の話題性が企画全体の話題性に呑み込まれてしまった感があった。

一八三六年のロイヤル・アカデミー展にターナーは三点出品したが、いずれも、そしてとりわけ《ジュリエットと乳母》が、『ブラックウッズ・マガジーン』誌一〇月号でオクスフォード大学のJ・イーグルズに酷評された。それを読んで憤慨したラスキンが、一〇月一日、ターナー弁護のために反論の投稿原稿を書き、やがて、それが名高い五巻本の『現代画家論』へ発展したのである。オクスフォード大学入学を目前にしていた少年ラスキンはとりあえず草稿をターナーに送った。父親の忠告に従ったのである。ターナーの返事はこうだった。──「私の作品を巡る『ブラックウッズ誌』十月号の批評に関しての貴君の熱意と御好意に、そして、お手を煩わせて下さったことに心から感謝いたします。しかしながら、この問題を私は少しも気に掛けておりません……」ターナーは投稿を思いとどまらせ、追伸にこう記した──「草稿を戻して欲しいということであればどうかその旨をお知らせ下さるようお願いします。その必要がないようでしたら貴君のお許しを願って〝ジュリエットの絵〟の所有者に送りたいと思います。」こうしてラスキンの反論は活字にならなかったが、ターナー讃美の『現代画家論』執筆の機縁となったのである。

ラスキンの投稿原稿が《ジュリエットと乳母》の買手に渡ったかどうかははっきりしな

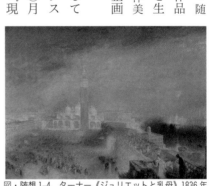

図・随想1‐4　ターナー《ジュリエットと乳母》1836年

いが、その後所在不明になり、のちにコピーがラスキンのノートの中に見つかって「ライブラリー・エディション」のラスキン全集に採録されている。「遙かな町の上空を多彩な霞が漂っている。天井に満ちる精霊だといってもよいだろうか──イタリアの墓という墓から偉大な死者たちの霊魂が輝かしい紺碧の空へと立ち昇り、彼らの愛する大地のまわりを茫漠たる無限の光輝に包まれて彷徨しているのだ……」云々と、ターナーの描いたヴェネツィアを、光の粉をまきちらしたようなサン・マルコ広場と大運河と空の様子を、おそらくターナー自身も思い到らなかったような深い読み込み、超越的な思い入れたっぷりに、ラスキン特有の美文で綴っている。

崇高美を求めるラスキンの意味の世界に留まっている美学に、意味からの脱走をひたすら目指す方向にあったターナーが当惑した最初の文章であったろう。その意味ではイーグルズの批判の方が、逆にターナー美学の本質を衝いていた。衝いていたのにイーグルズはその本質が気に喰わなかっただけである。彼はいう、「奇妙なごった煮──〝混乱以上の混乱〟だ。昼の光でも月の光でも星光でも火の明かりでもない……馬鹿げたことがあまりにも多い絵だから、ジュリエットと乳母がなぜヴェネツィアにいるのかわざわざ問う気も起らない。それというのも描かれている情景はヴェネツィアのさまざまな場所を構成したようなもので、ごちゃごちゃに混ぜ合わされ、青とピンクの稿模様をつけて粉桶に投げこんだようなものだから。可哀想に、ジュリエットはスウィートに見せるためにどっぷりと糖蜜につけられ、粗挽きの粉のような建物が彼女のペティコートにくっついて粉だらけになりはしないか気掛かりだ。」

ターナーは少年ラスキンへの返事に「私は気に掛けていません」と書いているが、そうでもなかったようだ。この油彩を基に制作された版画の題名をターナーは改めて「ヴェネ

ツィアのサン・マルコ広場（月光）としているからだ。なぜジュリエットの家をヴェローナでなくヴェネツィアにしたのかについては、おそらく、『アート・ブレティン』誌第六三巻（一九八一年）に寄せられたシャピロ教授の投書の一文が最も当を得ていよう──「ヴェネツィアこそロミオとジュリエットが恋に落ちるに相応しい場所のはずだ。この情景は恋人たちの「客観的相関物」なのだから──月光に浸り、紺碧の空に淡い星の輝くロマンティックなヴェネツィアこそ……」

この絵について、サン・マルコ広場の実情との関連で私が学生にいつも指摘することが一つある。鐘楼の位置である。実際の鐘楼はずっと右手、つまり、広場の右端を区切る建物と接する所に立っている。画面最前景の、広場を見下ろすバルコニーの位置はこれがぎりぎりの所であろう。広場の俯瞰に邪魔にならないように、しかもそれなりの大きさで二人の女性を描かなければならないからである。こうしてバルコニーの位置、したがって広場の俯瞰の角度が決定すると、必然的に（線遠近法に従って現実のままに描こうとすると）鐘楼は画面の中央に腰を据えたら、絵の効果は、逆に作意的に見えてしまうだろう──左右対称の強調アクセントが画面を馬鹿げたものにしてしまうのだ。

挿絵の分野については紙数がつきてしまった。バーン＝ジョーンズ展にきていたディクシーのなんとも甘美で砂糖菓子のような《ロミオとジュリエット》（契った後の夜明けのバルコニー、図・随想1‐5）を覚えている人も多いと思う。このディクシーの版画入りのシェイクスピアも見事なものだが、何といってもフューズリーの原画をブレイクが版画にした挿絵入りシェイクスピア著作集が素晴らしい。

図・随想1-5　ディクシー
《ロミオとジュリエット》1884年

第三章　ラスキンの影、ターナーの光

　ジョン・ラスキン（一八一九─一九〇〇年）の『現代画家論』（一八四三─一八六〇年）は『ヴェネツィアの石造建築』とともにイギリスの美術界で最も影響力のあった著作であろう。全五巻の完成は一八六〇年であるが、まとめて出版されたのではなく、一巻ごとにそのつど発行されたから、影響は四〇年代に始まっている。もっとも知られているのは、当時ロイヤル・アカデミー美術学校の画学生であった若者たちを後押しして、彼らに新時代の美術のあり方を標榜するラファエル前派同盟を作らせたことであろう。結社は一八四八年であるが、そのとき『現代画家論』（原題『モダン・ペインターズ』）は二巻まで出ていた（第二巻の出版年は一八四六年）。過去の巨匠たちのなぞりでなく、すべて自分の眼で描く対象を忠実に写実描写することを基本とするという考えから、美術学校の伝統的な指導法に反乱を起こした彼らは、ラスキンと『自然に忠実に』という理念で結ばれたのである。第二巻まではラファエル前派同盟はこの世に存在していなかったし、ラスキンがこの若者たちの支援に立ち上がったのは彼らの作品が批評家や世間の激しい非難を浴びてからであるので、当然この時点ではラスキンはこの若者たちと面識もなく、作品も知らない。ラスキン・ワールド（といういいかたは語弊があるかもしれないが）の土台である第一巻には、したがってラファ

エル前派の名前は出てこない。一八九二年には第二版が出され、初版時の序文とは別に新たな序文がつけられただけでなく、注釈的な補完が活字のポイントを下げてなされていて、その中にラスキンの反論への反論や弁解などもあり、『現代画家論』の与えた当時の反響を教えてくれる意味でも、初版以上に資料としては貴重である。例えば、中天の「雲」の描写に関して現代の（モダン）画家ではスタンフィールドとターナーを除くと皆だめだと批判した初版に第二版では補完がなされ、「これを書いた時点では私はリネルの作品を失念していたかよく観ていなかった」云々の釈明が付けられている（第二版二四〇頁）。そして、初版では当然ラファエル前派への言及はないが、再版の補完でホルマン・ハントやミレイに筆が及んでいる。アカデミーの連中は葉の茂みが描けていない、例外はターナーとマルレディだと批判した箇所に増補がなされ、「ハント氏とミレイ氏の素晴らしい作品についても述べたい」とし、「ラファエル前派と名乗っているがそれは不運であり不幸なことだ、なぜなら彼らはラファエロ以前でも以後でもなく、永遠だからだ。彼らは自分が眼にしたものを伝統的あるいは確立されたルールと無関係に、過去のどの時代のスタイルも模倣することなく、ぎりぎり最大限の完璧さで描く努力をしている」（第二版四一五頁）といっている。以下、この第一巻からの引用は第二版によっているが、基本的には、初版テクストと変わらない。

結果論的にラファエル前派と関連付けられることの多い『現代画家論』だが、執筆当時は、もっと大きな意味を持つものだった。少なくとも少壮評論家ラスキンはその意気込みで執筆に臨んだといっていいだろう。それは、ヨーロッパ美術史の伝統的な流れや理念に一撃を与えるべきものだったからである。その意気込みはタイトルを『現代画家論』にしたことにもうかがえる。近代（つまり近過去）画家たちを振り返って歴史的に論ずるだけで

終わるのではなく、それとの比較をしながら現代の画家を論じ、現代そして続く近未来の絵画のあり方を論じようとしたのである。ラスキンが本書でいう「モダン」（modern）とはそういう意味であり、日本語の「モダンだ」という感覚には通じるが、「近代的」という（歴史的な）表現には通じない、といういいかたができるだろうか。ラスキンが第一巻で現代画家（モダン・ペインター）として名をあげるひとたちは順不同で、既に上に言及したターナーやマルレディ、さらに、ハント（無論、ラファエル前派のウィリアム・ホルマン・ハントではなく、本展の《イワヒバリの巣》（図3‐1）などの画家ウィリアム・ヘンリー・ハント）、フィールディング、クラウセン、スタンフィールド、デイヴィッド・コックス、ジョン・リネル、そしてカンスタブルなどである。（旧来の表記ではコンスタブルが多いが、BBCによるとこの画家の場合、日本語表記はカンスタブルの方が近いようだ──以前は、「コン─、カン─、どちらもありうる」といい、正確には本人に聞かなくては分からない式のことをいっていた［BBC発音辞典］。人名一般としては、特にスコットランドでは、コンスタブルさんもいるらしい）。ここにあげたのは一部だが、これらはすべて本美術展『ターナーから印象派へ』に作品が出ている画家である。ラスキンがどういう現実を、イギリス美術界のいかなる現状を踏まえてものをいっていたか、作品本体に即して具体的に理解するとなると、イギリス本国でも、まして日本では、まったくといっていいほど雲をつかむような状況であったが、部分的ながら初めてその現実を目の前にできるのが今回の『ターナーから印象派へ』展である、といってもいいだろう。

ラファエル前派とラスキンとの関係から『現代画家論』を振り返ろうとするとある種の戸惑いを覚える読者がいるかもしれない。反乱の若者たちの間では風景画はむしろ背後に押しやられた感じで、一般には象徴性の強い物語画ないし構想画が多いからだ（これにも実

図3-1　ウィリアム・ヘンリー・ハント
《イワヒバリの巣》1840 年頃

はちょっとした誤解があり、《オフィーリア》のミレイなどは素晴らしい風景画家でもあった（図3‐2）。その一部は去年の『ミレイ』展（二〇〇八年、Bunkamura ザ・ミュージアム他）で伝えられたが残念ながらほんの一端にすぎなかったことは、『英語青年』二〇〇八年七月号（ラファエル前派）特集号などで記した通りである）。『現代画家論』はあくまで風景画がメインで、称揚するのはターナーである。風景画に絞っているのは風景画家ターナーの究極の目的からいえば必然であるが、ラスキンといえどもさまざまな遠慮や煙幕張りが必要だったようだ。他国でもおおむね同じだが一九世紀前半まではアカデミーはもとより一般にも物語画（宗教画を含む）と肖像画こそが絵画の主要なジャンルで、風景画、風俗画、静物画より高位の芸術とされていた。ラスキンはアカデミー派の威厳を損ねないようにすることが良策と考えたのではないか。『現代画家論』第一巻の「第二序文」（再版の際の序文）でこういう釈明をしている、「昔の画家に対してターナーを擁護するのと同じように現代画家の卑小さに対しミケランジェロを称揚することにはほとんど同じ正当性があると信ずる。というのも、誰しも宗教美術の先達たちの名前を口にはするが、世間一般の信仰心と同じで実際が伴わないからだ。……私は、今の（our）風景画家たちを押すのと同じく熱烈に、イギリスの物語画（historical art）が原語だが「歴史画」と訳さないほうがいいだろう）における今のシステム（modern system）を批判しようと思えばできるのだが、現存画家たちの作品を攻撃することは不快で辛い仕事である。なぜなら、美術を子供じみた、扱いにくい神経と彼らはあらゆる逆境と闘っているからだ——特に、ナマケモノのような鈍感さでしか見ない国民の悪趣味と闘っているのだから」。相手を思う育ちの良さと猛烈な毒舌とが同居している（批判は控えるといいながら実は批判していると読め

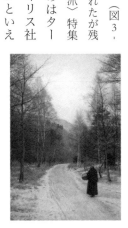

図3-2　ミレイ《グレン・バーナム》1891年

たりもする）文章は、『現代画家論』全体に渡っているが、ラスキンのスタイルともいえるし、イギリス流ともいえる。

　ラスキンはいう、「風景画家は二つのはっきりとした、大きな目的をもっている。第一は、鑑賞者の心に、いかなるものであれ対象とする自然の姿を忠実に導くこと、第二は熟視に価するそれら自然の対象物へ鑑賞者の心を導き、画家が抱いたのと同じ思惟と感情を伝えることだ」。この二つは対象の選択に関して二つの種類の絵画を生む。第一の目的を取る絵画は、基本的には選択はない。総ての人が見て心地よいと思うものを描くだけだ。第二を目的とする絵画は美よりも意味と特性によって対象を選択する。第二の絵画の方が上であることは明らかだが、第一の絵画のほうがよりひろく受け入れられることも明らかだ。基本は第一で、第二はその上にくる。しかし、「第一の目的、事実の再現描写 (representation) にとどまって第二目的の思惟の再現描写までいかないこともある。だが、第一を達成しなければ第二を達成することは不可能だ。……それこそがあらゆる芸術の土台なのだ」。当たり前といえば当たり前の理屈であるが、このような主張の背後には私たちの現代文明に直につながる一九世紀近代における、歴史的なものの見方の変化、価値観の転換がある。ラスキンの言葉でいえば、「自然の真実をただそのまま扱うことは、どんな人にとっても心地の良いものであるに違いない。なぜなら、自然の真の姿はどれも多かれ少なかれ美しいからだ」（第一巻四五頁）。ラスキン以前にすでに風景の美に目覚めその新鮮な美学を自らの挿絵（アクワティント版画）付きで風景紀行を次々に出版することで自然探求ブームを起こした牧師ギルピン（William Gilpin, 一七二四─一八〇四年）の功績も忘れることはできないが（図3‐3）、ラスキンには彼への言及が見られない。これは「現代画家」の範疇で論考を進め

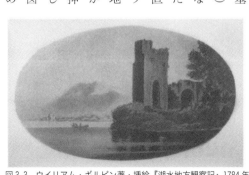

図 3-3　ウイリアム・ギルピン著・挿絵『湖水地方観察記』1784 年

ていたからだろうか。

昔の画家たちを現代画家たちと対比させるやり方で論を進めるのが、『現代画家論』の特色である。日本語表記『近代画家論』が誤解を生みやすいのもこの辺にある。ラスキンの目線でいえば近代は比較の対象であって論の的は現代。そして、ラスキンは私たちには近代であっても、ラスキンにとってターナーやフィールディングは現代だった。ラスキンの時代区分の概念はすごくおおまかで、モダン（現代）とエンシェント（それ以前、とか昔、というくらいの感じで使うことが多く、古代、では決してない）の二つの概念で通してしまうことがある。

こうしてラスキンはいう、「したがって私は自然の再現描写における忠実さに関して昔と今の風景画家たちの探求に注意深く、偏見にとらわれずに入っていくよう努めたい。私は、なにをもって美しいというのか、何を崇高と見なすのか、何をもって想像的というのかの議論はしない。ただ、真実を追究するのみである。事実の、裸のままの、明晰な、そのものずばりの描述 (statement) だけを。……こうして私は熱き想像力とか輝かしい印象等の魅力的な特性は脇に置いて、世間の大多数に虚偽が多く事実が少ないと思われていると私が信ずる偉大な画家の作品を検証していこうと思うのだ」。「偉大な画家」とはむろんターナーのことである。

ラスキンは風景画家を二種類に分ける。形態、色彩、空間性の真実を追求していく画家たちと、色調や明暗で鑑賞者にリアリティと信じ込ませる画家と。第一の画家は例えば木の形態や色を克明に伝えようと努力する。木は品種により、またそれぞれでみな、個性を持ちさまざまに異なる。ところが、第二の画家はそういった描写の努力をせず、鑑賞者に

それが［板でなく］樹だと思わせる努力しかしない。昔の風景画家はほとんどが後者のタイプだった。「クロードは美しさを知っているし葉の茂みが優雅でないことはめったにない［ラスキンはこういう否定の否定というスタイルが多い」。だが、「クロードの絵は本質的な真実という点から検討すると初めから終わりまで誤謬の塊に過ぎない。カイプは地面や水以外はすべて忠実に描くが、美というものが分かっていない。ガスパール・プサンはクロード以上に真実に疎くほぼカイプ同様に美を知らないが、自然のもつフィーリングと精神的な真実を嗅ぎ取っている」。風景画の大先達であるクロード、オランダの人気風景画家カイプ、

そしてプサン（ニコラ・プサンの妻の弟でイギリス美術への影響がかなりあった）さえも一刀両断である。そしてラスキンはいう、「現代の風景画家は彼らとは全く違った眼で自然を見ている。模写しやすいものを探すのではなく、伝えるべきものを探す。真実らしく見せるという考えをすっかり放棄し、自然の与える印象を鑑賞者の心に送り込むことだけを考える。」

風景画のモダン・ペインターたちは長い美術の歴史で、いま、転換期を迎え、革新を遂行中だ、という大きな議論なのである。彼らの前、例えばティツィアーノやティントレットは風景画を描いていない。ティツィアーノのヴェネツィアの家からはいつもアルプスが見え、ムラーノの数々の塔が夕日に映えるのを見ていたはずなのに、ラスキンの知るところでは、それらを描いた風景画などない。ただ、物語画などの背景に描かれた風景には多く見るべきものがあったと、風景画の歴史に触れ、「ティントレット以後、私の知る限り風景［描写］に進展はなかった。そして……世間はクロードという贈り物を得た。私が思うに彼は霧の空の太陽をリアルに描いた最初の人だった」。しかし、クロードも「真たらんと欲し続けながら一本の枝を描く力も達成できなかった」と手きびしい。さらにニコラ・プサン

を挙げ、「原則通りの描き方だが新味も特色もない」と切って捨て、ガスパール・プサンがまた取り上げられるが、評価は上述の通りである。そして、当然のようにオランダに入り、カイプなどが言及されるが、オランダ風景画は「いかに絵筆を持つ手が達者かをひけらかすだけ」とこれまたきびしい。そして、イギリスに入る。

イギリス風景画家のトップバッターはリチャード・ウィルスン。素晴らしい風景画の多い人だが、ラスキンの目には「プサンなどを薄めて寄せ集めただけ」しかし、ゲインズバラは違う。素晴らしい色彩画家だ。だが、ロイヤル・アカデミーで同じ部屋のターナーの絵と並べれば分かる欠点がある——真剣に再現描写を試みようとはしていなくて、フィーリングを出すこと、色彩にこだわることに力点がかかっている。このゲインズバラが、昔の風景画家の最後で、この後、新時代が来た。ラスキンはそれを「モダン・ランドスケイプ」つまり現代風景画と呼ぶ。

その最初がカンスタブル。続いて、本美術展との関連作家だけ拾っていけば、デイヴィッド・コックス、そしてコプリー・フィールディング。当時名声の高かったフィールディングをラスキンはそれに価する画家だと評価する一方、色彩がきつすぎる、と注文をつけている。遠くの暖色はどんなに輝かしい色彩でも介在する空気によって輝度は減じ、近景の同じ色彩に似ることはまったくないはずだ。雲の上の夕陽のばら色は花びらのばら色とは違う。「距離のグレイ」を混ぜることをまったくしないと色彩の表現から強度や純粋さが失われる、とフィールディングの色彩表現を批判する。ここのところなど、本展出品のターナー《赤と青、海の入り口》(一八三五年頃、図3‐4) などをラスキンは心に描いているのかもしれないという気がする。

しかし、一方、静かな水面の描写では彼の右にでるものはない、

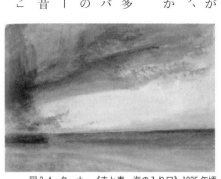

図 3-4　ターナー《赤と青、海の入り口》1835 年頃

「フィールディングの描く風一つない湖の広がりは彼の作中、最も完全なものだ。表面だけでなく深さを表現しているし、湖はただ澄んでいるだけでなく、輝きがある。これははるかに難しいことだ」（第二版三四三頁）。

次がデ・ヴィント。彼のスケッチが非常に高く評価されるが、「いかに真実の追究が徹底していても、真実であることのプライドが主たるモチーフでは、結果は限定され不完全なものになる。眼の正確さと色彩観察能力はあっても思考に欠けている」。だが、この批判は押し付けたくない、なぜならそれほど彼のスケッチは傑出しているからだ、という。

本美術展に出品されていて第一巻で挙げられている画家たちをめぐる論議をすべてここで解読するゆとりはないし、これらに続いて詳説されているターナーをめぐる論陣にいたってはここで扱うには膨大すぎる。「ターナーは今ここで扱った作品で達成したこと以上のことをこれからもいくつかの点で達成するかもしれないが、初めて展示された時点でのこれらの作品はフィディアスやレオナルドの作品と同じ完璧さだと信じる」という言葉にラスキンのターナー評は集約されている（この箇所で扱われている作品は《ジュリエットと乳母》《戦艦テメレール号》《奴隷船》）。ここで注意すべきことは「初展示の時」及びそれに類する表現がターナー作品を論ずるときによく出てくることである。ラスキンは、ターナーの色彩は保存が難しく初出時からのち、鮮度が落ちていくものがかなりあることを指摘していて、少なくとも色彩に関しては私たちの持つターナーのイメージはかなり修正されるべきなのかもしれない。本来のターナーはもっと凄かったのだ。現状の《ジュリエットと乳母》は、初出時に比べると「亡霊のようだ」とラスキンはいっている。

「ターナーは木の幹を描いた唯一の画家である。彼以前で最も近い画家ではティツィアー

ノがいる。大木の隆々とした成長ぶりを描く点はターナーを超えるが（といっても蛇のよう

なくにゃくにゃの描写には木としての力に欠けることがあるが）、分岐する枝の茂みの優雅さと個

性には欠けている」（第二版一三六頁）という箇所は本展出品のブレットの作品《幹》を思い

出させる（図3-5）。ブレットはラスキンのこの文あたりを心に留めていたかもしれない

のだ。あるいは次の一節を――「ナショナル・ギャラリーにあるプサン［ガスパール・プサ

ン（別称ガスパール・デュケ）のこと］の嵐の風景画の前景に描かれた木は、まさに不快で昔

の絵画の犯した誤謬はこの作品のほかにあげつらう必要もないくらい酷い。この絵の価値

に少しも疑問はない。トーンも筆さばきも見事だ。だが、前景の木は、木の描写について

人間の犯しうる、あるいは考えうる、真実に対するありとあらゆる冒涜に満ちている。樹

皮がなく、幹の持つザラザラ感やそれらしさが皆無で、大枝はそれぞれ上へ伸びていくの

ではなくそれぞれへ突き刺さっている。枝分かれして細くなっていくこともなく、枝分か

れすることなく細くなっている。先端が込み入ったスプレイになっていず、先端に葉がつ

いていてオランダ製箒の先端のようだ。最後に、そしてこれこそ肝心なことは、明らかに

木でできていず、風が好き勝手に引き延ばせる何か伸縮性のある物質でできている。とい

うのもどこにもアングルがないからだ。……きわめて激しい嵐のなかでは、枝はすべて曲

がるが若枝や芽以外はもともとの性状を変えることはない。したがっていえることは、ガ

スパール・プサンの悪しきドローイングによって嵐は激しく吹かず木々は弱々しくなって

しまう。荒々しく吹くことのない嵐に、ゴムの枝だ」（同三六八頁）。

このわずかな引用でも、ラスキンの風景画批評の背後には、博物学者でもあったラスキ

ンの自然観察のたゆみない努力と鋭い眼光が窺える。

自然の中に入っていき、自然を見、

図3-5　ジョン・ブレット《幹》1850年代

自然を、いつわりない自然を引き写すこと。それを徹底させることが絵画芸術すべての土台であることを論じた『現代画家論』の影響が同時代、つまり「現代画家」たちに間接的にせよ直接的にせよ及んでいたことを本展はあらためて教えてくれる。そのラスキンは、オクスフォード大学入学を目前にした少年時代、讃嘆やまぬターナーの《ジュリエットと乳母》の酷評に憤慨して美文調の見事な擁護論を書き、それが評論家としてのキャリアの出発点だった（この反論文は公表されず、『現代画家論』出版の時点でその執筆を知っているのは本人以外に、ターナーとラスキンの父だけだったが）。つまり、ターナーという強い光がラスキンに当たって影を落とし、いわばその影のなかで、多くの風景画家が傑作を制作していた、といういいかたが許されるであろう。

執筆年代からいって当然、『現代画家論』第一巻にはフランス印象派に言及はないが、再版にもまったく触れられていない。イギリス側からのコメントの例を、同時代の文筆家に見るとしたら、取り上げるべき一人は、（アメリカ人だが後イギリスに帰化した小説家）ヘンリー・ジェイムズであろう。美術関連の報道記事的なエッセイをアメリカの雑誌に寄稿していたことは、『サロメ』のオスカー・ワイルドが無名時代にこれも、しかしもっと審美的だが、報道記事的な美術評論を書いていたことと同様、あまり知られていないようだ。『デイジー・ミラー』や『鳩の翼』等でこの時期を代表する作家の一人となるジェイムズは一八七六年にパリで印象派展を観てこう書いている――「少なくとも反逆的趣味を生来させる危険はないといっていいかもしれない美術展――それが「非妥協派」、つまり絵画における「印象派」という小グループの展覧会である。……画家の本陣はひとえに現実にあり、ものが特定の瞬間々々にどう見えるか、その生き生きとした印象を与えることを使命としている、と彼

図3-6　エドワード・ダルジール《夕空の川景色》制作年不明

らはいう。これは二〇年前のイギリス・ラファエル前派と共通するが、有名になったハントやミレイを生んだこのグループよりも［フランス印象派は］あらゆる点でつまらない。二つのグループの違いは顕著だ……イギリスのリアリストは確固たる真実と厳たる事実そのもののなかへ「入っていき」……正しさを求める本能から古い伝統や因習へ不忠をなす許しを、なによりも刻苦勉励に努めることによって得ようとする。しかし、印象派はもっと徹底しているひとたちで、美徳を断固として退け、主題の選択は厳しく、その処理はいい加減に、と主張する。ディテール［細部の綿密な描写］は犬に食わせろで、もっぱら総体的表現に集中する」。その当否は別にしてジェイムズの言はまさしく時代の証言にほかならない。

一九世紀のイギリスは風景画のほかに、挿絵芸術も栄えた。いずれも大衆文化の発展、民衆社会化の進展という時代背景がある。本展ではこの両分野が交差していた現実も反映している。有名な版画工房のダルジール［ディエル］兄弟（図3‐6参照）とも交流があり、挿絵画家として人気の高かったマイルズ・バーキット・フォスター（一八二五―一八九九年）を一躍有名にしたのは挿絵入りで各地の風景を叙した紀行本だった。その人気を基盤に、彼は水彩で風景画を挿絵としてでなく独立作品として制作、発表するようになった（図3‐7、3‐8、3‐9）。彼はまたイギリスだけでなく海外へも風景主題を求めたが、ターナーとこの点はまったく同じである。……「ゲント経由でベルギーを抜け、アントウェルペンを通ってリュクサンブールに着いた。……モーゼルを下ってコブレンツに到り、そこからラインを上ってマインツに着いた。」一八六五年にバーキットと随行者たちはヴェネツィアを目指すが、伊墺戦争のために足止めを食い、不首尾。一八六八年に再度こころみたときの

図3-8　マイルズ・バーキット・フォスター
《サリー州の小道》1860年代

図3-7　マイルズ・バーキット・フォスター
《ロッティングディーン、ブライトン近郊》1865年

記録では「汽車は午後八時半だったので［ロンドンの］チェアリング・クロス駅で落ち合ったあとたっぷり時間があった。五月一二日カレーに上陸。……教会を見たあとパリへ。五月一五日汽車に間に合うよう四時に起きる。予定変更でマルセイユに向かう。リヨンにしばらく足を止める」（カンダル著『バーキット・フォスター』一九〇六年）。こうして無事ヴェネツィアに入るが、バーキットと同じ工房で仕事をしたカンダルの息子によるこの伝記を読むと、当時の大陸旅行は、船はもちろんながら汽車をかなり使っている。つまり、風景画の繁栄を可能にした一つの要因は鉄道の敷設と発展であったことがわかる。同時に馬を休ませるために泊まりにした、といった記述があるのも、いかにも時代だ。たどり着いたヴェネツィアのホテルに、画家フレデリック・ウォーカーが泊まっていた。すでに一週間滞在していたウォーカーはその時本国へ送った手紙に「昨日ランチの時にバーキット一行に会った。予定していたホテルが満員でここに泊まることになったらしい。フォスター一行はとても楽しい人たちで親切だ。万事いういうことなし」と書いているが、このウォーカーはほかならぬ本展出品の《養禽場》（図3 - 10）の画家である。

ヴェネツィアはこの頃から旅人で込み合っていたことが分かる。

風景画はいろいろなレヴェルでその時の社会を映し出しているという意味で、単に風景の絵ではないといえる。こうした風景画の持つ様々な魅力を、本展［『ターナーから印象派へ』］は十分に伝えてくれると思う。

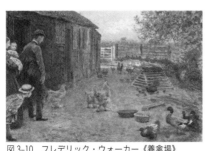

図3-10　フレデリック・ウォーカー《養禽場》
1865年頃

図3-9　マイルズ・バーキット・フォスター原画、
ダルジール彫版の口絵
（ワーズワース『廃屋』挿絵本［1859年］から）

第四章　ロセッティと日本

ロセッティの回顧展がその名に相応しい規模で開かれたのは、画家が歿した翌年、一八八三年である。二つの会場で同時進行で行われたが（D.G.Rossetti, 1989 の著者ファクソン女史によるとファニー・コンフォースとその夫が経営するロセッティ・ギャラリーでも行われたというから、それを入れると三つになる）その一つ、バーリントン美術クラブのものは一五三点の作品を集め、'Pictures, Drawings, Designs and Studies by the late DANTE GABRIEL ROSSETTI' と称した。序文を含む五六ページの展示作品カタログが発行されたが、その冒頭にこうある──「ロイヤル・アカデミーでの部分的展示と並行してここに初めてその絵画と素描が一堂に集められたダンテ・ゲイブリエル・ロセッティは、一八二八年五月一二日ロンドンで生まれた。フェルディナンドの圧政下にあった祖国ナポリ王国の暗黒時代にイギリスに亡命した愛国的イタリア人ガブリエーレ・ロセッティの長男である。母はアルフィエーリの秘書であったポリドーリ氏の娘で、バイロン卿と旅行を共にしたポリドーリ医師の妹である。」アルフィエーリはイタリアの詩人。その秘書を務めた後、ガエターノ・ポリドーリはイタリアへ渡り、イギリス娘アンナと結ばれ、その子供たちの一人が画家ロセッティの母

となったフランセス、一人がジョンで、後者はロマン派の熱血詩人バイロン卿とのかかわりで有名な医師だが、医学より文学的野心のほうが強い人で、怪奇物語『吸血鬼』を書いた（一八一九年）。旅先でのバイロンや詩人仲間のシェリー、シェリー夫人（『フランケンシュタイン』一八一八年、の作者）などの行状を綴った日記の一部削除版が、後、画家ロセッティの弟W・M・ロセッティの編纂で発行されている。ポリドーリのことはインテリのイギリス人ならまずほとんど知っていたに違いないので、この序文の簡潔な履歴だけで、ロセッティの血に流れていたものがロマンティシズムと革命的情熱と神秘性を帯びた豊かな想像力であることを瞬時に了解したであろう。

一八八三年が本国での最初の回顧展とすれば、日本最初のロセッティ展はいつだったか。画家ロセッティの業績を回顧・展望するということでは、今回のもの（『ロセッティ』展）が文字通り日本最初のロセッティ展である。しかし、一八九〇─九一年、東京・名古屋・久留米）が文字通り日本最初のロセッティ展である。しかし、一九二八（昭和三）年五月一二日、つまりロセッティ生誕のちょうど百年目に、遥か東の果ての日本で、「ロセッティ百年祭」なるものが開かれた。これはいささか驚きである。詩誌『PANTHÉON 汎天苑』三号（昭和三年六月号）に、「ロゼッティ百年祭紀事」なる記事が載っていて、それによると、記念祭は「早稲田英詩研究會の主催で五月一二日午後零時半から駿河臺主婦之友社講堂で開かれた」とある。出品数は全部で四七点。そのほとんどが書物の類である。上記『PANTHÉON』に掲載された「出品目録」を見ると、Ⅰ著作（*The Early Italian Poets* を始めとするロセッティの著作、詩集、翻訳）八点、Ⅱ傳記及批評（当時としては絵画作品目録がもっとも完備していた William Sharp: *Dante Gabriel Rossetti: Record and Study*, 1882 を筆頭に）一二点、Ⅲ参考（ロセッティを「肉体派」と非難したブキャナンの一八七二年のパンフレットを始めとして「畫

集」にいたる）一九点、そしてⅣ邦文文献、となっている。

これで見ると、主催者を考えれば当然ではあるが、画家ロセッティよりも詩人ロセッティ

の回顧展という性格のものであったことは明白である。しかし、興味をそそられるのは、

Ⅲ参考のセクションにリスト no.38 として「油繪（原作品）」と記載されていることだ。no.37

の「繪葉書數葉」と no.39 の「畫集」を除けば、絵画資料はこれだけであるが、一体どの作

品が展示され、所有者は誰でその後どうなったのか。

　残念なことに、「油繪」は、どうやら目録に印刷されただけで、実際には（「畫集」も）展

示されなかったらしい。先の百年祭記事にこうある——「折からの風雨の中を熱心に集まっ

た静粛で研究的な参会者の集合で稀にみる快い會合であると云われた。出陳の手筈となっ

てゐて時間手續等の手違ひで不陳不可能となったものに、美術学校藏「ベアタ・ベアトリ

クス」（油繪模寫）、畫集、矢野峰人氏文献、高林和作氏藏畫集、三木本隆三氏藏「ジャアム」、

三井八郎右衛門氏藏「松方コレクション三品」等があった」。では、出品されることになっ

ていた「三品」とはなんだったのか。

　『PANTHÉON』は、上述の三号の百年祭記念記事を継承した形で五号（昭和三年八月号）を「ロ

ゼッティ紀念號」と銘打ち、全巻この詩人・画家に頁を割いた。巻頭は「畫人詩宗 Gabriel

Charles Dante Rossetti は、一八二八年（文政一一年）五月十二日英吉利龍動府、ポートランド・

シャアロット街三十八番戸に生る」で始まる、夏黄眠の筆による小伝だが、わずか二頁半

の極めて簡略なもので、しかも業績に関しては詩に終始している。このことは全体の構成

にもいえて、詩の翻訳が五編（祝福されし乙女）を「天津郎女」として蒲原有明が担当、「抒情詩

二篇」を西条八十が、他に夏黄眠こと日夏耿之介がイタリア語の詩「ブルーノ殿と

ダンテ殿」を訳している）、詩「閃光」を中心にロゼッティ文学に見られる輪廻思想を論じた日夏の小論、尾島庄太郎の「生命の家」（ソネット集「生命の家」のこと）に現れた「愛」の考察、矢野峰人の小文二つなど、「父ガブリエレの周囲」の三浦を除き、英文学者の論説が並んでいる中で、ただ一編、大槻憲二の「美術家としてのロゼッティ」が絵画を論じていて人目を引く。文芸評論の仕事で活躍し、それもやがて精神分析の立場をとった人で、晩年、東京精神分析研究所所長を務めた。この小文は、「ヰリアム・モリスとの對比」という副題がついていて、文中に付けられた注からも分かるが、モリス研究の基本的資料の一つであるマッケイルの『モリス伝』によるところが大きいようだ。学生だったバーン＝ジョーンズとロゼッティの出会いから筆を起こし、結果的に巻頭のロゼッティ小伝を、画家ロゼッティ伝の観点から補う形になっている。その第四節に注目すべき一文がある——

　ロゼッティの作品には幻想的なものと比較的写実的なものとがある。名高い『ビアトリス』 "Beata Beatrix" の如き前者の一例であって、先頃上野の美術館に、松方コレクションの展覧會に陳列された『少女』や、『モリス婦人像』（一八六八年）の如き後者の例であらう。

　ここに記されている、上野の美術館で行われた松方コレクション展というのは、どうやら昭和三（一九二八）年三月に開かれた、松方コレクションの売り立てのための展示会を指すらしい。国立西洋美術館へ問い合わせたところ、これは松方家が財政的に苦しくなって所蔵品を売りに出し始める頃の最初の展覧会だという。同館から送られてきた、この展覧

会（実質的には売り立ての展示会）のカタログのコピーによれば、表紙には「松方氏蒐集・欧州美術展覧會目録」とあり、主催は国民美術協会と称するもので、場所は上野公園東京府美術館とある。なるほど、目録のなかに「ロゼッチ（ダンテ・ギャブリエル）」とあり、目録通し番号六二「少女」、六三「園中」、六四「眠る女」とある。目録の表紙にこの《少女》の図版が使われ、目録中の掲載図版の一つもこの《少女》である（図4‐1）。図版のキャプションは「女」となっている。大槻が松方コレクション展で言及しているのは《少女》だけだが、「先頃上野の美術館に」とあるから、この売り立て展示会に言及あるまい。なお、《少女》と比較されている《モリス夫人像》のほうは図版が大槻の文章のなかに掲載されているが、これはモリス夫人その人の所蔵であったが、その後、娘のメイ・モリス、そしてオクスフォード大学を経て現在ケルムスコット・マナーにある（Virginia Surtees によるカタログ・レゾネの no.372）。しかし、《少女》以外の二点については、図版が目録に掲載されていないので、何を指すか不明である（目録は「水彩」や「素描」についてはその旨記されていて、そのシステムからいくと、ロセッティの三点は油彩ということになるが）。いずれにせよ、この「三品」は三井八郎右衛門氏に買い取られ、五月の百年祭に出品されることになっていたが、何かの都合で中止になった、と判断できる。ところで、前述のように『PANTHÉON』のロセッティ記念号は詩が中心だったが、図版で不足を補う努力はうかがえる。まず、口絵として若き日の自画像が掲載されている。この作品は本ロセッティ展に出品されている（図4‐2）。ついで「PANTHÉON V」と緑色で印刷されているタイトル頁の次にロセッティの写真（Downey撮影の一八六二年のもの）があって、目録の裏頁中央に大きく、太い黒線で「PRB」とある。英語の説明が添えてあって、「一八四八年作のミレーの《ロレンゾとイザベラ》に記された

図4‐2　ロセッティ
《ダンテ・ゲイブリエル・ロセッティ》
1847年

図4‐1　ロセッティ
《少女》1877-8年

イニシャルのファクシミリ」とある。そして、《ベアトリーチェの挨拶》（一八五九年記入りの油彩の右パネルのみ）、《庭のあずまや》、《パオロとフランチェスカ》（図4‐3）、《いかに自分自身に出会いしか》、《アスタルテ・シリアカ》（図4‐4）、また、すでに触れた《モリス夫人像》、最後に「未完の」《愛の舟》が全巻に挿入図版としてちりばめられていて、モリスの《ラ・ベル・イズールト》も載っている。尾島による年表も燕石猷による「ロセッティ書志」も相当に綿密で、六〇年前にこれだけ日本に紹介されていたかと思うと、そして近年のロセッティ忘却を思うと、感慨深い。一つの幸いは、彼が画家であると同時に詩人としての業績が内外で高く評価されていたことである。明治、大正の日本は、美術研究に比べ、文学、とりわけイギリス文学の研究が盛んで、昭和の初めにはすでに伝統ができていたし、研究者やファンの層も厚かった。そうはいっても、『PANTHÉON』の同人がロセッティに常日頃夢中だったというのではなさそうだ。記念号を除くと、創刊号から最後の号まで（昭和四年、一〇号をもって廃刊）ロセッティのことはまったく出てこない。編集は日夏、堀口大学、西条の三人によるもので、毎号三つのセクション（「ヘルメスの領分」、「エロスの領分」、「サントオルの領分」）に別れてそれぞれ編集の任にあたった（そのいずれにも属さない類のもの、例えば「ロゼッティ百年祭紀事」のようなものには第四のセクション「テゼウスの領分」が設けられた）。堀口はほとんど常時コクトオを取り上げる、という具合で各セクションの特色が明瞭であったが、ロセッティ記念号は日夏のセクションの単独号であった。では、その日夏の美学は何であったか。『PANTHÉON』は創刊の辞も廃刊の辞も掲げなかったが、創刊号の巻頭論文「散文時代に於ける詩歌」を日夏耿之介が書いていて、それが彼の取っていた路線、ひいては『PANTHÉON』の目指したものを伝えている。

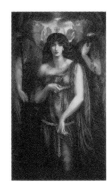

図4-4 ロセッティ
《アスタルテ・シリアカ》
1875-77 年

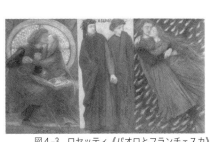

図4-3 ロセッティ《パオロとフランチェスカ》
テイト版 1855 年

あまりに詩歌的なりしギクトオリヤ時代――十九世紀後葉のあとをうけて、二十世紀四分の半世紀をけみした現代は、あまりに散文的なる英吉利文学を形造つてゐる。……エイ［チ］・ヂー・ウェルズ［H. G. Wells］の幻夢は現實に見出さるる理想主義といへばよく聞こえすぎる。實は實證時代の精神が、やむにやまれずその理想主義の一端を拙劣に貧弱にうち漏らしたものにすぎない。ショウ［Bernard Shaw］は社會主義的足踏みをしながら、警抜の寸鐵句に自己満足している自慰家である。……詩壇の生命は、鑑賞家詩人シモンズと愛蘭の二詩伯エイ・イイ［A. E.］、イェエツ［Years］と欽定詩人ブリッヂスを数える外はない。……イェエツの真生命は、人皆顧みることをしない靱近諸作のエソテリックな神秘詩にある。

こうして日夏は「散文時代は全盛を極め」ているとし、それがイギリスだけのことではないといって日本文壇を示唆し、「社會小説」の流行に言及してこれを批判している。以下、用字などを現代のそれに改めて引用する――「社会科学としての小説ならば、個人の生命の起伏と哀楽とが社会傾向の契点と結び付いていなければならない。それが、在来の個人小説と異なるところは、社会機能の個人に及ぼす運命的感化がいよいよ著明になって來ているところにある。しかるに、今の文壇小説家には、社会と個人とのその間に必至の交渉について何等真摯な研究がない。ただ漠然と社会興味らしいものを捉えて来て、それを個人の挙措と一代記とに結びつけて恋愛譚と金利談とを作り出す習慣的小才を発揮しているに

すぎない」。一方、「詩と歌と俳句とによって代表せられる方面は」、散文の毒気にあたって散文的詩歌の制作に走り、「主観の低調を将来して小説家ずれの後塵を拝して生をつづけているものが」ほとんどだ、という。そして日夏は宣言する——「新しき詩人小説家の立場は、個性の強調であり社会生物の把握である、それ以上に、言語の洗練と感情の繊緻と思索の不能と官能の鋭敏とに於て在来の堕落文人以上のところに出なければならない。これが散文時代の詩歌の真髄であり、散文時代に代って出現する詩歌時代の主調である」。

この宣言に、『サロメ』の名訳など、ワイルドの積極的な紹介者として知られる日夏耿之介の像を重ね合わせれば、彼を始め『PANTHEON』の目指したものが明確になる。つまり、唯美主義、主観主義、象徴主義等を神秘性でくるんだものといってよいだろう。反時代的という意味では、回顧的といってもよい。ロセッティに深い関心を寄せるのも当然である。

この「反時代的」ということ自体もロセッティ的であることは、ロセッティやバーン＝ジョーンズ、それにとりわけモリスの中世趣味を考えればよい。しかし、違いも歴然として存在する。大正から昭和にかけて、まさしく「散文的世界」が制覇しはじめた。一般社会においても文壇においても、個人にのしかかる社会という形での社会意識が急速に大きくなった時代である。一九二五年治安維持法公布、同年普通選挙法公布、一九二七年東京地下鉄開通、一九二八年三月共産党大検挙、六月張作霖爆死、そして一九三一年には満州事変が勃発した。『PANTHEON』はこのような時流に超然としていた、極めて高踏的な運動であったといえる。ロセッティやモリスたちも産業革命による社会の急速な機械化、テクノロジー化、非人間化（日夏的にいえば「散文化」、「主観の低調化」）への反動として「美」に走った。

ただ、違うのは、特にモリスの場合、「庶民の生活の場、日常の場に美を」という主張によっ

て分かるように、「美」の世界と社会主義への動きが結び付いていたことである。ロセッティはそのうちもっぱら「美」の先鋭化の役を務めたが、イデオロギーをモリスに担ってもらうことによって、その回顧性と唯美性が反時代的というより、時代を先導する形に成り得た。

『PANTHÉON』のロセッティ輸入は、唯美性とその周辺だけを抽出した感じである。抽出といえば、ロセッティその人についての情報も極めて限られていた。そのことは、ソネット集『生命の家』の解釈と批評に典型的に現れている。この作品群が官能性に包まれながらもそれを越えて高い精神的次元に達してることはどの論者も指摘していて、まさにその通りなのだが（「肉体派」と非難したブキャナンに対するロセッティの反論を鵜呑みにしているとも思われるが）、ソネット集の詩の大部分が、道ならぬ恋の相手、モリス夫人ジェインである。ことは、この頃は全く分かっていなかった。ジェインをモデルに使った絵画作品は数多いが、それらの解釈や鑑賞にも、その意味で重要な限界があった（作品と作家は分けて考えるべきだ、という変形アカデミズムに固執すれば別だが）。ただし、これは本国イギリスにおいても伏せられていたことで、尾島や日夏の責任ではない。

ロセッティの唯美主義や象徴性あるいはその「主観性」ないしロマンティシズムへの言及は、しかし、昭和三年が最初ではなかった。これより遥か以前に、ロセッティは日本に紹介されている。

明治三八年、ヨーロッパ留学から帰国した島村抱月は『新小説』その他に盛んに「歐州美術」を紹介論評した。ラファエル前派、ワッツ、ホイッスラー、フランス印象派、「新印象派」、「新理想派」（モロー、シャヴァンヌ等）、そして今日からみるとはてなとおもわれなくもない「繪畫談」（『新小説』明治三九年四月号）の中で「フラサージェントへの論及が多い。例えば「繪畫談」（『新小説』明治三九年四月号）の中で「フラ

ンスのアンプレッショニスムと、イギリスのラファエル前派とは、種々の点で同じ運命を持っている気味がある。特にその出立点が一種の写実主義もしくは自然主義であって、而も大体の調子はかえって反対のローマンチシズムとか、理想派とかいうものに近いという結果になる点なぞ、両方とも似ております。……ラファエル前派の絵でも初めは正直に誠実に、自然を写すというのが標榜であって、細かい点においては極端にまで写実を行おうとしたのでありますが、全体の調子においては、反対なローマンチックな強い情緒の表現を主にした画風になってしまった。これはラファエル前派の絵画の中でも専らロゼチ及びバーン、ジョーンズの画風から来たもので、これを普通にロゼチ、ツラヂションと呼んでおります。もっともラファエル前派の栄えたのは一千八百五六十年頃であって、……それが最近、思想界の傾向に伴われて、またもや復活し来たらんとする気味なのでしょう」と語っている。

その後、抱月が『早稲田文學』復刊第一号に「囚われたる文藝」を書き、日本の文芸が自然主義にとらわれていること、新しい文芸の進むべき道は象徴主義にあることを、ヨーロッパの象徴主義芸術を紹介する形で示し、ラファエル前派やワッツの欧州における再評価を伝えている。抱月は追いかけるように、『明星』第九号（明治四〇年九月）に「英国の尚美主義」と題した小文を寄せ、尚美主義（唯美主義）が「果たしてフランスから来たのであるかどうかは暫く別として、これが一方英国のラファエル前派運動というものを父として生まれてきた」ことを論じ、モリス、ロセッティ、スウィンバーン、ワイルドに言及している。

中村義一著『近代日本美術の側面』に論じられるように、抱月には「近代錯誤」があった。

［日本がイギリスに］「二十年何年後れていようがいまいが」、日本では自然主義がまさに

現によって［抱月が］気付かされたのは、その翌月（四〇年一〇月）だったのである。

プレゼント・テンスだという眼前の事実はどうしようもないということを、『蒲団』の出

そこで抱月は象徴主義（標象主義）を反自然主義といちがいに見ることはできないという風に方向転換し、科学的自然主義と主観的自然主義の二項目をたてるという線で、自然主義擁護にまわる。その理論固めに彼が使ったのがホイッスラーで、抱月はかなり長文の「歐州近代の繪畫を論ず」を明治四二年一月の『早稲田文學』に発表した。抱月はこの「歐州近代の繪畫を論ず」を明治四二年一月の『早稲田文學』に発表した。ヨーロッパ美術の近年における二大潮流をマッコール著『一九世紀美術』などによりながら語ったものである。二大潮流とは、描図（ドローイング）を重んずるアカデミーを中心とする旧派と、色彩を重んずる新派である。新派といえど、「描図は排するけれども、その根本によこたわっている一物をば排するを得なかった。一物とは即ち自然である。……その［自然の］助けの借り方に現実からするものと空想からするものとの二種類が生じて、ここに新自然主義と新理想派とが分かれる。両つながら神秘性を帯びた音楽的標象のものではあるが、一は依然として印象派の進化したものという傾を有する。ホイッスラーないし印象派から出て在来のこの派が明るいものを描き過ぎたのに対し、夕暮れや夜の神秘な……さまを好んで描く一派の如きがそれである。……また他の一はフランスのモローやシャヴァンヌ等が代表する一派である」。こうして、ホイッスラーに肩入れした感じで詳説するのだが、「新理想派」については、

新理想派を論じやうとすれば、ロゼチ等のラファエル前派乃至ワッツ等の新ヴェニス

派を振り返り見て、此等イギリスの新理想派を研究しなくてはならぬ。始は之をも論ず

るつもりであったが、紙幅の都合で他日に延ばすこと」した。

とあるのみで、結局実現しなかった。『早稲田文學』は、その後、高村光太郎その他によっ
てフランス後期印象派の紹介、論及が盛んになる一方で英文学者、本間久雄等による、「ワ
イルド紹介や世紀末の耽美主義の紹介が始まっている」（『近代日本美術の側面』）のは、中村
氏のいうように、断層の複雑さを、あるいは日本の近代化の複雑微妙さを示している。そ
の延長で、昭和初頭の『PANTHÉON』や、同誌廃刊後の『オルフェオン』（堀口大学）や『遊
牧記』（日夏耿之介）の発刊があった。つまり、自然主義の延長上に「社會小説」が誕生し、
その対極に立って『PANTHÉON』等の耽美的高踏派が時流に抗した。その勢いでロセッティ
の、当時の日本としては大々的といっていい紹介が行われたわけである。

ロセッティの日本の文芸に与えた直接的な影響はどうであったか。画家であり詩人であ
るロセッティには、その二つの表現形式が表裏一体的に結びあっている作品が少なくない。
本ロセッティ展に出品されている作品でいうと、《アスタルテ・シリアカ》、《プロセルピナ》、
《レディ・リリス》、《ラ・ベルラ・マーノ》、《パンドラ》などがその例である。絵が先で詩
がそれに続いた場合もあれば、その逆もある。《青い部屋》（図4-5）もその逆の方の一例だ。
絵のモデルはファニー・コンフォース。華やかな、たっぷりしたスリーヴやその腕の曲げ方、
首をやや左肩に向けたポーズなど、ティツィアーノの《男の肖像》（図4-6）の影響が強
いとみられる作品だ。しかし、われわれが注意すべきなのは、この絵画の基に「部屋の歌」
という詩があることである。「大きな美しい腕と塔のような首」とあるようにファニーを称

71 ─── 第四章　ロセッティと日本

図4-6　ティツィアーノ《男の肖像》
1510年頃

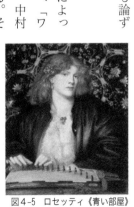

図4-5　ロセッティ《青い部屋》
1865年

え、ファニーを読み込んだ歌である。内容は素朴な、しかし、かなり官能的な、考えようによっては際どいとさえいえるもので、愛する美しい女の私室へ忍んで行きたい男心を歌ったものだ。絵の女性は小型一四弦琴を奏しているが、主題は音楽ではなく、音楽は女性美を引き立てる装飾と考えられる。ロセッティ絵画の代表作の一つであるこの《青い部屋》が、ラファエル前派の影響を強く受けた日本の画家、青木繁に明確な影を落としていることを指摘しておきたい。といっても、彼単独の作品ではなく（そのために従来、影響関係を見過ごされてきたのだろう）、愛人である福田たねとの合作《逝く春》である（図4-7）。『旧約物語』挿絵や《日本武尊》を制作した一九〇六年の作品である。ロセッティと違い、半身像ではなく、全身像である。楽器は膝に乗せて奏するモンゴルの楽器ヤトガか。

詩人ロセッティの影響を感じさせる日本詩人となれば、誰よりも蒲原有明であるが、これについては多くの人が指摘してきたので省略する。むしろ、もっとマイナーな詩人に優れた結果をあたえていることの一例を示して、いかにロセッティが詩において深く日本にかかわったかを示したいと思う。既に記したように『PANTHEON』にかかわった一人だが、本名は岸野知雄。東京商科大学に学び、在学中から日夏耿之介に師事し、三省堂に勤務する傍ら、イギリス、なかでもアイルランド文学を研究した人で、詩の翻訳のほかに、自作の詩も多い（彼のラファエル前派及びアイルランド文学関係の蔵書には貴重なものがあったが、歿後、遺族によって、商科大学の後身である一橋大学に寄贈された）。次の作品は題名が遺稿詩集『斜影』の表題に取られたもので、詩集の冒頭に収録されている。ロセッティの（詩あるいは絵画の）動きを抑えた、凍結した美のあえかな雅と魂の深い歌を思わせる佳品である。

詩人の名前は燕石猷（えんせきゆう）。

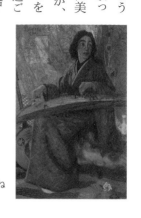

図4-7　青木繁・福田たね
《逝く春》1906年

淡い木漏日の班の中に
ときとはなくて浮遊する想念がある
・・・
水底に見え隠れする
捨てられた陶器の破片の繪模様か
夢を現に縫い重ねる
糸目の長い旋律か

ひっそりと
杳かな木魂の應へを待つ一刻だ

やうやく渡り抜けた痩身をふと佇んで
虚妄の阻路を
徒らな怒り
徒らな憂ひ

何事もない
昔ながらの　凡庸の
視線は
一塊の石に極まる

追記——行方不明の少女発見

本文で触れた、昭和三（一九二八）年の松方コレクション売り立てのための展示会に陳列され、売却されてから公開の場に姿を見せなくなった「少女」が、久しぶりに現れた。二〇一九年六月一三日に始まった『松方コレクション』展（国立西洋美術館）である。ただし、タイトルは「夜明けの目覚め」となっている（図4‐1）。ファウストが女心を揺さぶるために贈り物として置いていった函一杯の宝石を、夜が明けて眼を覚ましたグレートヒェンが手に取る場面を描いた、いや、描こうとした作品である。「描こうとした」というのは、この油彩に女性像はあるが宝石がない。両手のポーズが日常的な動作ではなく、右手は函を持ち左手で長いネックレスを取り出して見とれている、とも推察できるが、肝心の宝石がない。つまり未完、ということか。サーティーズ著『ロセッティの絵画作品——カタログ・レゾネ』一九七一年（Virginia Surtees: *Paintings and Drawings of Dante Gabriel Rossetti: A Catalogue Raisonné*）では《夜明けの目覚め》（訳は《夜明けに目覚めて》とすべきか）について、《宝石を見つけたグレートヒェン》という副題ないし別称を与え、「油彩、サイズ不明、一八七八—八〇頃の制作」とあり、制作依頼主の名とともに未完のままロセッティが斃したことが記されている一方、ロセッティ作品売り立ての時の説明文が「若い女性の半身像、仕上げのグレイジングを残すのみの完成作」であったことを伝えている。注文主の手からその後「ファイン・アート・ソサイエティが購入、現在の所在不明」とある。国立西洋美術館の調査を合わせると、その後、レスター画廊の所有となり、松方はここから購入したことになる。

さて、問題はここから先にある。先の『カタログ・レゾネ』には、本作につづいて、関連作品

として「色チョーク作品」が記載され、図版もある。サーティーズは「習作 study」としているが、前記油彩の「習作」と考えた、と判断してよいであろう。しかし、今回長い修復期間を終えて現れた油彩《夜明けの目覚め》の少女像と構図が全く違う。果たしてこれは前記油彩の習作なのか。別個の、完成作チョーク画ではないのか（図4‐8）。幸いなことにこのチョーク画（カーライル美術館・タリーハウス所蔵）を二〇一九年、日本で見ることができた。『ラファエル前派の軌跡』展である（三月一四日―一二月一五日東京、久留米、大阪巡回）。

サーティーズが完成作の油彩とその習作と考えた二つの作品を両方日本で見ることができたのは、ロセッティ研究者や愛好家にとって喜ばしい稀有な事態だったといえる。

ミスティリアスではあるが、肝心なことは判明した。もはや「所在不明」ではなく、「個人蔵、国立西洋美術館に寄託」である。

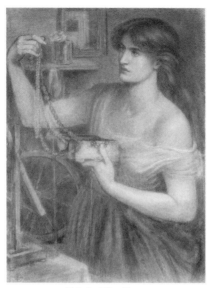

図4-8　ロセッティ
《「夜が明けて」―ファウストの宝石を見つけるグレートヒェン》1868年

図4-1　ロセッティ《少女》1877-8年

第五章　明治時代のワッツ熱愛

ヴィクトリア朝の画家ワッツ（George Frederic Watts）は「イギリスのミケランジェロ」と讃えられ知名度も影響力も大きかったにもかかわらず、日本ではもとより、イギリス本国でも今日ではかなり忘れ去られた存在である。後に記すように、かつてはテイト美術館（現在のテイト・ブリテン）にワッツの作品を集めて展示した一室があった。今はない。歴史的な意味からだけでなく、作品の価値からいって、ウィリアム・ブレイクの部屋があるようにワッツの部屋があってもしかるべきであろう。

「イギリスのミケランジェロ」といったのはオスカー・ワイルドで、ワッツの名作《愛と死》（現在マンチェスターのホイットワース美術館所蔵のヴァージョン）（図5-1）を見ての言葉である。一八七七年、詩人あるいはまた劇作家として名をなす以前、まだオクスフォード在学中のグランド・ツアーでローマを訪れ、システィーナ礼拝堂の天井壁画《天地創造》に感激して帰ってきたばかりのことであったから、おそらく、ホワイト・グレイの衣に包まれた巨大な《死》をミケランジェロの描いた《光と闇を分かつ神》に重ねて見ていたと思われる。ワッツには《イヴの創造》（一八六五—九九年）という作品もあるが、この作品のことはワイルドの念頭になかった、というより、知らなかったと思われる。ワッツ自身は一八四五年

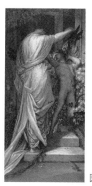

図 5-1　ワッツ《愛と死》1877-87 年

にシスティーナ礼拝堂を訪れている。

《愛と死》にはブリストル市美術館所蔵のもの（第一作）を初めとしていくつかのヴァージョンがあるが、その価値を認めたのはなにもワイルドが初めてというわけではない。第一作が一八七〇年にダドリー・ギャラリー（Dudley Gallery）に展示されたときから世評は高かった。一八五〇年代、六〇年代のワッツはごく少数の支援者がいるだけで、どちらかといえば不遇だったが、七〇年代後半に入ってワッツは人気がごく上向いてきた。一八七四年九月一八日の『マンチェスター・ガーディアンズ』はワッツを「イギリスの最も偉大な巨匠の一人」といっている。一八八六年にはローマでイン・アルテ・リベルタスの一派と一緒に作品が展示され、絵を描くことができた、イギリスでしかありえない画家の一人」と評したのは一八九六年のことである。その八年後の一九〇四年、ワッツ熱が日本に明確な形をとって姿を見せた。

一八九三年にはミュンヘン芸術協会展に二二点が招待出品されている。ドイツの批評家リヒャルト・ムターが「若いときから金のためではなく、ただひたすら自分の芸術のために

明治時代の日本の美術界が、ある時期、いかにイギリスに傾斜していたかを示す一つの例である。

明治三七（一九〇四）年五月五日、五月二〇日、六月五日、そして六月二〇日の『美術新報』に「ワッツ作品目録（テイト美術館にあるもの）」が連載された。ワッツ評価の（特に日本の）現状からすると、これは驚くべきことだといっていい。この記事の筆者は「海曲星」で、五月五日（第三巻第四号）の冒頭に次ぎのような断り書きをしている──「次に掲げたる諸作は、ワッツ室の入り口の左より初めて次の順序をなせり」。目録ではあるが、作品名を並べていくだけではなく、一作ごとに解説と批評がつけられていて、単に外国の資料の

引き写しではなく、現実にテイト美術館を訪れた目で書いているような記述である。例えば、

最初の作品は《「死」「無邪」に冠す》で、これには次のような解説がなされている——

ワッツが好んで描ける「死」のくさぐさの態のひとつ。ワッツは此作に於いて『死』を大慈悲の黙天使として描きぬ。此天使は『無邪』を守りて之を凶悪の侵さざるさかひに置く。

九番目が《希望》（図1-8）で、

憂いある人の姿は、黄昏、目を蔽われて地球の上にすはり、手にせる七絃琴のわづかに残れる一絃より、能うかぎりの楽の音を出さむと心づかひす。ワッツ自ら説きて云ふ「希望は期待にあらず、寧ろ僅かに残れる一絃より来る楽の音を想はしむ」と。ワッツの希望はそれ人の信仰を云ふものか。

毎号一点ないし四点の図版が添えられているが、第一回には、この《希望》と《ワッツ肖像》が掲載されている。第二回の冒頭にも「……入口の左より始めて次の順序をなせり」とあって、最初に《愛と死》が記載されているのは誤解を招きやすいが、第一回につづく順序の意味であろう。この作品についてはわりとそっけなく、「此畫に似たるもの、嘗てグロスヴキーナ陳列館に掲げられる」とあるのみである。「グロスヴキーナ陳列館」とあるのは、グロウヴナー・ギャラリー（Grosvenor Gallery）のことである。「この絵に似たもの」というい

い方をしているが、これは現ブリストル市立美術館蔵の《愛と死》第一作よりサイズの大きい第二作、現ホイットワース美術館所蔵のヴァージョンを指している。前述したように、ワイルドが見たヴァージョンである。（前者は一九八五年に東京新聞主宰で開かれた『ラファエル前派とその時代』展に出品されている。）

この第二回の記事には《「死」「無邪」に冠す》と《時と死の審判》の図版が掲載されている。後者についてはかなり詳しい説明がつけられ、「怪しく人に迫る繪なるかな」といっているので、筆者「海曲星」が寓意的ないし象徴主義的な絵画に好意を寄せていることは明らかといえそうであるから、《愛と死》に関して言葉が少ないのは、おそらく主題を把握し損ねているからであろう。

第三回六月五日号は、「國民陳列館」（つまりナショナル・ギャラリー）所蔵の作品目録の記事になっている。第四回六月二〇日号に載った作品目録は「小和蘭館」所蔵品である。（「小和蘭館」とあるが、ワッツが居住していた家で、この頃は建て替えられ実際はニュー・リトル・ホランド・ハウスと呼ばれていた。ワッツが居住していた家で、ホランド男爵家の屋敷の一部である。）

こうして四回にわたって作品目録が掲載され、徹底的にワッツの紹介がなされた一九〇四年、奇しくもワッツが歿した。その悲報が「海曲星」に届き、『美術新報』はただちに彼の手による「わっつ論」を八月五日の号から三回にわたって掲載した。とはいっても、書き下ろしではなく、「シズランヌの『英吉利近世美術』よりワッツのくだりを抜いて」訳したもので、しかも、英訳を使った重訳である。ワッツの有名な言葉「私が描くのは思想であって事物ではない」の引用に始まり、ワッツのワッツたるゆえんを、「彼の美術に固有なる使命は、人を高きものに導くにあり、高き理想に推し進むるにあり、此使命を遂げ

んが為に、彼は撥々たる人生の興趣の響きを其美術に包み出さむと力むるなり」と、きわめて的確に集約した名文で、ワッツの住まいである「ケンシントンなる小和蘭館には神秘畫の大幅あまた掛けつらね、日曜毎に戸を開きて弘く公衆の観覧に供す」といった、画家の身辺に係わることも伝えている。個別の作品をめぐる非常に重要な情報も引用されている。もっとも典型的なのが、四か月前の「ワッツ作品目録」では何の説明もなかった《愛と死》である。ド・ラ・シズランヌの伝えるところでは、「海曲星」の重訳によるとこうである──

　千八百六十九年、ワッツは一青年の肖像を描きつつありき。この青年は……不幸其健康不治の病症の覆へす處となりぬ……青年の座る度毎に、其病の進めるを見、其終の近づけるを感じぬ。同時に彼は又両親、許婚、朋友などの気づかはしき顔色をも見取りぬ。周囲の「愛情」は相寄って家に迫る「死」を暫くは阻みたり。ワッツが「愛と死」なる神話的諷喩を思い出でしは實に此時の事なりき。

　フランスの美術評論家ド・ラ・シズランヌの筆はイギリス絵画一般に対しては非常に厳しく、容赦するところがない。例えば、ラファエル前派以前の絵をみていると「イギリス人は決して歴史の大舞台に動かされることがなく、決して哲学の高き思想によって動かされることがないと思えてくる。ところが、彼らはかの高邁なる文学をもっている。ラスキンのいうように、絵画のみは小なる快楽、賤しき情熱の王国にとどまっているのか」といった具合である。それだからこそ彼のワッツに対する評価と期待が高い。ド・ラ・シズラン

ヌは続けてこういっている——

　否、ラスキンの言葉を借りれば「イギリス画派に欠けたる高貴の調べはやがてその隠れたる處より引き出されるべし」なのだ。

　それが、ワッツなのである。このさきを「海曲星」の訳文のまま引用する——

　英国は一の偉大なる美術を有する可かりしなり。半世紀の間英国は唯凡俗なる姿をのみ描きたりき、今や英吉利は「人」——人類の最も高貴なるものの総てを代表すべき「人」をもて其畫壁を蓋はんとす。

　ド・ラ・シズランヌには『ラスキンと美の宗教』なる著書があり（一八九七年刊行）ラスキン研究の草分け的な存在である。そのワッツ賛美にはラスキン賛美に通ずるものがある。『美術新報』明治三七年九月二〇日号の「わっつ論」最終回は、ド・ラ・シズランヌによる次のようなワッツ絵画の様式分析と印象的な結語で終わっている——

　彼の描写には極めて忙しいものがある。その姿は風に吹かれる大樹のようで、あるいは曲がり、あるいは動き、にわかに跳ねて元の位置に復す。彼の画布に大いに活動するものは風である。彼は雑然と雲、草、鳥、日光、面衣、頸布、褶、抱擁、谿歩、歪曲、卒倒などを混じる。これらの雑然たる色線がどこを行き、どこから来るか、何を意味す

るのか、知るのは難しい。フランスの画家でワッツにもっとも似たファンタン＝ラトゥールの輪郭はこれに酷似している。われわれがワッツの《オルフェウスとエウリディケ》を見、《カイン》を見、《ファータ・モルガーナ》を見ると、

あるは恐怖もてあるは恐懼もて

彼の霊魂はその身体の内に波打つ

といった古えの詩人の力強い比喩を思い出す。

ここで言及されている《ファータ・モルガーナ》は妖精モルガーナをめぐる物語の一場面を描いたもので、一八四六―四七年の作品である。イタリア・ルネサンス、なかでもヴェネツィア派の影響がモルガーナの甘味な裸身の描写などに顕著にうかがえる。この号には関連図版の掲載はなく、画家の最晩年の写真の一つと思われる、アトリエで自作の絵の前に立っている姿を撮ったものが添えられている。作品の一部が写っているが、晩年の作品の一つで一九〇〇―〇四年制作の《フーガ》に違いない。幼児たちが連なって次々と天へ舞い上がって行く幻想的、寓意的、そしてなによりも宗教的な作品で、死を自覚しているような絵である。

一人の画家をこれほど詳細に論じ、紹介している。それもバルビゾン派とかあるいは印象派とかではなく、またフランスを代表し世界的に名声を馳せていた大家ピュヴィス・ド・シャヴァンヌといった画家たちではない。イギリスの、それもワッツであるのは、印象派の紹介と摂取に傾いていった西洋美術の輸入のあり方からみると、大きな驚きといえる。

しかも、『美術新報』はこれで終わらなかった。追い打ちをかけるように、明治三八年一月

五日号に写真入りで「ワッツの建てたる禮拝堂」の記事、そして別のページに「ワッツ談片」と題してワッツの談話の断片を集めて載せ、ワッツ晩年の家であるサリー州コンプトンの邸宅を写真で大きく紹介した。ワッツへの熱烈なオマージュはさらに続き、同じ年の二月二〇日号と三月五日号に「わっつの人生観」という記事が連載された。「野外閑人」の筆になるもので、これは「評論家ステッド氏が千九百二年八月の米国評論の評論に掲げたるもの［に］して、親しくワッツに就きて聞き書きせしものにこの附言を冒頭にしたるもの」の翻訳である。当時世界的に影響力のあった哲学者ハーバード・スペンサーと並べ、ワッツの方が「遥かに多く一般の人に訴ふる處ありき」と論じている。

『美術新報』が創刊されたのは明治三五年である。この年、島村抱月が渡欧している。三月八日に横浜を発ち、四月二七日にマルセイユに上陸してヨーロッパ入りを果たし、イギリスに向かった。帰国は明治三八（一九〇五）年である。したがって、ワッツの訃報には現地で接しているはずである。『美術新報』が創刊されたのは抱月の出立後であるが、ワッツの記事は日本から送られなかったとしても、帰国後、読んでいたに違いない。そう考えると抱月は帰国後に書いた論評でワッツに触れているが、ワッツの熱烈な紹介がすでになされた後だったということになる。しかし、抱月の文は屋上屋を重ねたに過ぎないものではなかった。抱月は、ワッツを西洋美術の歴史の流れの中で、筋の通ったというか、脈絡のある捉え方をしている。即ち、象徴主義の概念を前面に出して語っている。

「英吉利に於ける繪畫界の最近の事に就いて少しお話をいたさうと思ひます」で始まる抱月の「英國最近の繪畫に就いて」は雑誌『新小説』の明治三九（一九〇六）年一〇月号に発表された。ただし、抱月が筆を執ったわけではなく、談話筆記である。初めにイギリス（と

いってもロンドンのことしか出てこない）の美術館と美術展の説明があり、続いてイギリスの絵画は一般にいうように風景画とか水彩画だけでなく肖像画にもすぐれたものがあるとして、サージェント（John Singer Sargent）をかなり詳しく紹介した後、次のようにイギリス美術の最新情報を伝えている——

　またこのほかにリヴィーアであるとか、オーチャードソンであるとか、ハーコマーであるとか、ウォーターハウスであるとか、シャノンであるとか、かの地で有名な畫家は数え切れないほどありますがロイヤル・アカデミーの会頭であるポインターという畫家であります。この人に就いてちょっとお話いたしましょう。

　抱月によると、ポインターははもともとクラシカルで整然とした画風であり、主題もギリシアのものが多かったが「最近恐らく世間の種々の風潮などに感じたのでもあるのか、またローマンチックとクラシカルの中間のような題を描きました。二、三年前の展覧会に出した《暴風雨の女神の窟》などは即ちその例である。」（以下、原文のかなづかいや用字を現代のそれに直して引用する。）言及されているポインターの作品は一八八九年の『ヴィクトリア朝の絵画』展に出展された《嵐の精》のことである。抱月はこの先でワッツに触れている
——

　近年物故した画家に就いては……ホイッスラーとワッツがもっとも大なるものでありましょう。ワッツはラファエル前派、印象派の消長をも凡て経過したと同時に……新べ

ニス派の画風を起した……其の題目も所謂寓意画もしくは宗教画に属し、これで一代を風靡したものである、がそれが近時の写実的風潮のために一時覆われていた。しかるに、この三、四年以来またたま大いに理想的もしくは寓意的といったような画風が盛り返してきた……この画風の後継者としてはバイアム・ショーなどという人がありますが、到底ワッツほどの大作はできないのであります。

このように抱月はワッツを高く評価し「英国画家の第一流でありましたがせんだって亡くなった」と、残念がる。『新小説』ではワッツの捉え方が「寓意的」とか「宗教的」という域を出ていない。しかし、『早稲田文学』復刊第一号（明治三九年一月）ではすでに文学と美術の両方を視野に入れて「象徴主義」という、幅の広い、新しい概念で押さえていた。抱月はダンテの幻の口を借りて、一九世紀後半の文芸は時代の「ローマンチシズム」への反動として知識に囚われ、自然主義に囚われて来たと指摘する――

即ち、「囚われたる文藝」と題した評論である。

　勢い感情の反抗起こらざるを得ず。近時、科学的文芸評の多く喜ばれざる、ラファエル前派、ワッツ派等の画風の復興を見んとする、もしくはベルギーのマーテルリンク等が神秘主義をとって立つ……十八世紀の古典主義に反動したる思潮を概称してローマンチックと呼びぬ。今は二十世紀の始め、十九世紀末の自然主義に取って代わらんとする諸思想を概称して、シンボリックといはんとす。面白き対照なるかな。

抱月はワッツを「古典主義と自然主義をかいくぐってロマン主義と結ぶ象徴主義」とい
う脈絡で捉えている（ただし、抱月はシンボリズムに「標現主義」という造語を当てている）。知
を去って情に赴くとき、二〇世紀初頭ではそれがどういう形を取らざるを得ないかを示そ
うとしている、と考えてもいい。トルストイをキリスト教に囚われているから宗教的では
ないとして退け、ワッツの方をしばしば宗教的と評している。

二〇世紀初頭、つまり、明治四〇年前後の日本にワッツ熱が起こったことは、文芸の近
代化、西洋化が、どういう方向をとろうとしていたか、そして現実にはどうなったかを考
察するときに多くのことを示唆してくれる。

当時ワッツが注目されていたことを示すもう一つの例として、魯迅が創刊しようとして
いた雑誌『新生』の表紙にワッツの《希望》を使おうとしていたことを挙げておこう（藤井
省三著『魯迅』参照）。雑誌の刊行は流産し、掲載予定だったオスカー・ワイルドの『安楽王子』
（即ち『幸福な王子』）その他の翻訳ものを集めた小冊子『域外小説集』が出版されたが（第一
集の刊行は一九〇九年二月）、「希望」を暗示する図柄が表紙に使われたものの、なぜかワッツ
ではない。

では、こうしたワッツ熱が日本の絵画に具体的にどのような影響を与えたか。青木繁と
の関係はすでにいろいろ論じられていることでもあるから、今は、むしろそれとは違う方
向から一つだけ指摘しておこう。藤島武二である。藤島とラファエル前派の影響関係は中
村義一氏の著書『近代日本美術の側面』などにもすでに論じられているが、筆者が指摘し
たいのは、藤島の《蝶》（明治三七年、図5・2）とワッツの繋がりである。《蝶》は群舞する
蝶と花に口づけをする女性の横顔を画面一杯に描いた作品である。中村氏はルドン、なか

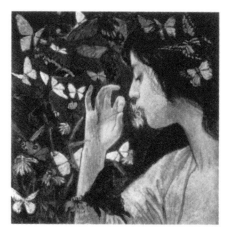

図5-2　藤島武二《蝶》1904年

図5-3　ワッツ《花選び》1864年

でも《ハイマン嬢の肖像》との類似を指摘しておられるが、筆者はワッツの《花選び》（*Choosing,*

図5‐3）を下敷きにした作品だと考える。《花選び》はワッツ初期の代表作で、女優エレン・

テリをモデルにしている。画家とモデルが結婚したのは、ワッツ四七歳テリ一六歳と一一

カ月のときだった。初婚である。だが、一年と経たないうちに離婚した。二人は少年（？）

と少女のまま別れた、と噂されている。この絵の少女はもともと香りのない椿に鼻をすり

寄せて香りのある花を選んで摘み取ろうとしている。画家が出会った当時のエレンは教育

を受けていない、無知な少女だった。この絵は非常に象徴的な作品だといえるが、藤島の《蝶》

は果たしてこのことを踏まえているのだろうか。

第六章　ビアズリーと日本

ビアズリーが日本美術の影響を受けていることは、多くの人が指摘するところである。

しかし、すべて一般的な指摘にすぎない。

ビアズリーにおけるジャポニスムを考える際に最も重要な文献の一つが、一八九三年二月、ビアズリー二〇歳の時に書いた、G・F・スコットスン＝クラーク宛の次の手紙である。

去年の夏、ぼくはドローイングとコンポジションの全く新しい方法を独力で編み出したよ。ちょっとばかし日本的なやつだが、でも全くのジャポネスクではないんだ。言葉では説明しにくいけどね。主題は正気の沙汰とは思えないやつで、少しばかりいかがわしいやつだ。奇妙な両性具有者がピエロの衣装や現代の服装で歩き廻っているんだ。ぼくが創作した、全く新しい世界だよ。これらをパリに持っていって、ピュヴィス・ド・シャヴァンヌに絶賛された。ピュヴィス・ド・シャヴァンヌは仲間の芸術家にぼくのことをこう紹介してくれた――驚嘆すべきことをやってのけるイギリスの若い芸術家だ。

フランス画壇の長老で、当時、若い世代に多くの崇拝者をもっていた巨匠ピュヴィス・ド・

シャヴァンヌに、「驚嘆すべきことをやってのけるイギリスの若い芸術家」だと、パリの芸術仲間に紹介されることがどんなに名誉なことであったかは容易に想像がつく。だが、肝心なことが分からない。ビアズリーがこの書簡で言及している自作のドローイングは、彼のどの作品を指しているのか。

ビアズリーが自らのジャポニスムに言及した手紙が、もう一つある。ごく短いもので、雑誌『パル・マル・マガジン』の編集長に宛てたものである。全文を引用する。

　　　ケイリー様

　お預けした黒・白のドローイングをお戻しいただければ大変ありがたく存じます。《ラ・ファム・アンコンプリーズ》というタイトルのもので、セミ゠ジャポネスク・スタイルのものです。ニュー・イングリッシュ・アート・クラブにたくさんの作品を送ることになっているのですが、次の月曜日が送る日なのです。とくにこのドローイングをぜひとも展示したいと存じます。ご面倒をおかけしてたいへん申し訳ございません。

　　　　　　　　　　　　　　　　　　　敬具

　　　　　　　　　　　　　　　　オーブリー・ビアズリー

　一八九三年三月と推定されているこの書簡には、半ジャポニスムとして、《ラ・ファム・アンコンプリーズ》一点が言及されている（図6‐1）。先に引用した一八九三年二月の手紙では、「主題」は複数形になっていて、《ラ・ファム・アンコンプリーズ》はその一つと考えられないこともない。しかし、「ピエロ」、「両性具有」、「歩き廻る」などの言葉が当て

LA FEMME
INCOMPRISE

図 6-1　ビアズリー
《ラ・ファム・アンコンプリーズ》1892 年

図6-2　ビアズリー
《マダム・シガールの誕生日》1892年

はまるとも思えない。いったい、「ピエロ」や「現代の」衣装を着て「歩き廻る」「両性具有」の「奇妙な」、そして少しばかり「いかがわしい」「正気の沙汰とは思えない」「主題」とは、どの作品を指すのか。

不思議なことに、この謎解きを試みた研究者は皆無に近い。筆者の気づいたところでは、S・ウィルスン一人である (Simon Wilson, Beardsley, Oxford, 1976)。ウィルスンは「ピエロの衣装を着た……」を引用して、こう言っている──「ビアズリーは、おそらく、《マダム・シガールの誕生日》のことを言っているのだろう。どう見ても娼婦と見える半裸のマダム・シガールに、列をなして来る驚くほど奇妙な訪問者たちが描かれている」(図6-2)。

なるほど、行列の先頭はピエロだし、うしろから二番目、贈物の鸚鵡を右手にとまらせた、これもピエロらしき衣装の小さな人物は、少年とも少女とも見える、両性具有的な人物である。鳳凰、梅の木、中国風の台、とくにその脚部の刳形、空を飛ぶ鳥等々のデザインは、明らかにジャポニスムである。ただ、衣装と髪型はラ・ファム・アンコンプリーズの純然たる東したようなフォルムで、マダム・シガールはラ・ファム・アンコンプリーズを裏返洋風に対し、和洋折衷の感じである。線描写の驚くべき表現力と黒いマッスの微妙な効果は、既にビアズリー様式の完成を思わせる。

しかし、この一枚の絵をもって先の手紙に言及された「これら」すべてを示すとするのは無理がある。「主題」が複数形 subjects になっていて、かつ「これらをパリへ」持っていったとあるのを、ウィルスンやブライアン・リードは、奇怪なイメージが多数描かれた一枚の絵と解して疑わない（リードは a sample をパリへ持っていった、としている──Brian Reade,

Aubrey Beardsley, London, 1967)。しかし、ピエロ（もどき）たち、ヘルマフロディトス（もどき）

たちはもっといるはずだ。問題のドローイングはやはり複数ではないか。「歩き廻っている」という言葉の謎は、一列にきちんと並んでいる（図6‐2参照）という理解で解消できるだろうか。

ビアズリーが自ら「ジャポネスク」と表現した彼のジャポニスムを考察する時、きわめて示唆的と思われるのは、出世作『アーサー王の死』の仕事とほぼ同時に同じデントに依頼された『名言集』のデザイン画である。このなかにはたくさんの「正気の沙汰とは思えない」「いかがわしい」ものたち (subjects) がいる。現代の衣装やピエロのいでたちの両性具有者たちも少なくない。これらは、一つ一つ独立したドローイングで、六篇の名言集を二つずつ対にしてまとめ三冊一セットとして発行した「名言集」の頁を飾っている。純然たる装飾画、つまり本来の意味でのグロテスクで、本文の内容とは無関係である（図6‐3a～3d）。これらのうち少なからぬものが男とも女ともつかない奇妙な生きものだ。「歩き廻る」という表現は、これらが一堂に（一枚の絵に）会していることを指すのではなく、ビアズリーの頭のなかの無限大のカンヴァスに群がっている、というイメージと取れば、手紙のなかのビアズリーの描写がすべて当てはまる。

事実として分かっているのは、デントが『アーサー王の死』の仕事とほとんど平行して『名言集』のグロテスクを依頼したということだけである。後者はテキストの内容と無関係の、一点一点の装画である。手持ちのドローイングを流用することは十分可能だ。フットとフックの『アーサー王の死』だけでもたいへんな量である。それに加えての注文である。フットとフックの『名言集』一冊で、計六四点の大小の装画が施され、そのほかにタイトル・ページと表紙のデザインがある。最終的には全三巻で一三〇点になった。デントは新興出版社の生命を賭けた『アー

図6-3a・b・c・d　ビアズリー、『名言集』装飾画 1893-4年

サー王の死」の完成を急がなければならなかった。それなのになぜこんな平行注文ができたのか。ビアズリーに手持ちのドローイングがあることを知っていたからではないだろうか。一方、デントはビアズリーが『アーサー王の死』の仕事に嫌気がさしてきたのを知って、彼の心を紛らわすために、全く別のスタイル、バーン＝ジョーンズおよびモリス様式ではなく、ビアズリー自身の編み出した「日本的な新しい手法」で描く仕事を平行注文した、と見ることができる状況がある。この推理を促すのはビアズリーの母親エレンがロバート・ロス（ビアズリーの友人・支持者で、ワイルド崇拝で知られる評論家）に宛てた一八九三年九月二日付の手紙である。これは書簡集『ロバート・ロス』（一九五二年）に収められているもので、それによると、ビアズリーが『アーサー王の死』の仕事を嫌っていて、この分では仕事を投げ出しかねないから、なんとかしてくれないだろうかとエレンがロスに頼み込んでいる。

ここにもう一つ重要な手紙がある。『名言集』という言葉こそ使われていないが、グロテスク・セットの少なくともいくつかが、デントの依頼以前、いや、パリ訪問以前に描かれていたと考えざるを得ない文章である。グラマー・スクール時代の恩師宛に、一八九二年の末に投函された。

拝啓

チャールウッド通り五九番

一二月九日深夜

A・W・キング様

キング先生、お葉書ありがとうございました。先生の筆蹟を再び拝見できて幸せです。お知らせすることが山ほどあります……［病気回復後、今年の］春になってまた仕事に取

ハード・ワークです。……

ロンドンへ戻ってから、さらにもっと多くのグロテスク画を描き上げ、出版社を廻りました。デント社が最初に私に仕事をくれました。『アーサー王の死』の仕事は一年間のからまもなく三週間ほどパリへ行きました。この新しい手法の作品にフランスのアーティストたちは少なからぬ驚きの目を見張り、絶賛の声を上げました。……

りかかりましたが、ドローイングの全く新しい方法を編み出しました。ファンタスティックな影像を「黒いシミ」の小片と合わせてこの上ない細い輪郭線で描くのです。それ

ここではビアズリーは「新しい手法」とだけ言っているが、友人宛の手紙でいった全くの「ジャポネスク」ではないが「ちょっとばかし日本的なやつ」と同じものを指しているとことは明白である。そして、その「新しい」、「ちょっとばかし日本的な」手法で描いた作品群をビアズリーは「グロテスク画」（grotesque pictures）と表現している。『名言集』の仕事を依嘱される以前にグロテスク群を描いていたことはこれで明らかだ。パリ訪問以前に数点描き、フランスの画家たちに披露し、帰国してからも同じ手法で同じようなファンタスティック影像（友人と違い恩師宛なので、さすがのビアズリーも「いかがわしい」とか「正気の沙汰でない」という表現や「奇妙な両性具有者」という説明を避けている）をさらに描き続け、挿絵の仕事を貰うため、自作のサンプルとして各出版社に見せて回り、結局、デントと出会った。従来の研究者がビアズリー自称のジャポニスムが、具体的には『名言集』の装画となって陽の目を見たグロテスク群（の前身）だった、ということを全く考えようとしなかった理由は、ビアズリー研究でジャポネズリーというと、浮世絵の美人画や花鳥風月の日本様式

図 6-4　孔雀の間 1876-7 年

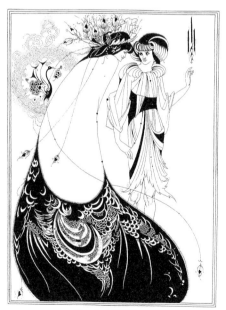

図 6-5　ビアズリー
『サロメ』の孔雀の裳裾 1894 年

のことのみを考えがちだった、ということではないか。ビアズリーのグロテスクと日本が結びつかなかったのである（なお美術用語としての「グロテスク」は唐草模様に顔や動物などをあしらった装飾デザインを指す。多くは怪奇なものである）。

ビアズリーがスコットスン゠クラーク宛の手紙で「日本的」と告白しているのは、もっぱらドローイングの「方法」のことである。これが、先に引いたキング宛ての手紙にある「黒いシミの小片とこの上ない細い輪郭線」であることは明らかだが、これは清長や歌麿の美人画の手法ではない。のびやかで、闊達で、淀みなく、しかもデリケートな表現の線描と、その線描をいっそう生かす小さな黒のマッス、となると北斎の『漫画』などのクロッキーやドローイングを考えるのが順当である。北斎一五巻本の『漫画』の一冊が、パリのジャポニスムの出発点であったことは、既にいいつくされているので、詳細に立ち入ることは省略する。ただ、ビアズリーに深い感動を与えた数少ない同時代の画家の一人がホイッスラーだったことを想起することは、この際意味があろう。ホイッスラーへの関心が北斎への無知を許すはずがないからだ。ビアズリーがホイッスラーに強い衝撃を受けたのは、ロンドン中の評判になった、富豪レイランド邸の装飾デザイン（デザインのモティーフに従ってこの室は「孔雀の間」と呼ばれる）を見学した時である（図6‐4）。《磁器の国のお姫さま》もこの部屋に掛けられていた。ビアズリーの作品に生涯にわたり、ひんぱんに孔雀の羽根のモティーフが繰り返されているのはここに端を発する（たとえば『サロメ』の《孔雀の裳裾》・図6‐5）。「孔雀の間」の見学は、スコットスン゠クラークに手紙でその感激を伝えているが、

一八九一年七月、すなわちパリ訪問のほぼ一年前である。

ビアズリーのいうところの「ジャポネスク」が何を指すのかについては、もはや明らか

図6-7 ドレッサー著
『日本―建築、美術、工芸品』1882年より

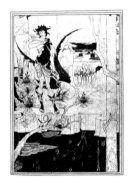

図6-6 ビアズリー
《ジークフリート 第二幕》
1892年

だと思う。次に、もっと難しい問題が控えている。ソースの特定化である。ビアズリーは己の「ジャポネスク」を、線描と黒いしみのパッチ（黒の塗りつぶし）というように、「ドローイング」の技法に限定しているように見える（スコットスン＝クラークへの手紙には「コンポジション」とも言っている。これは北斎の生彩溢れる人物クロッキーが背景も天も地もなく、一個の人物像のドローイングだけという自在さを学んだことを指すと考えられる）。したがって、具体的な個々のモティーフや主題のソースを特定化する必要はなく、ビアズリーが、北斎（あるいは英泉その他）のクロッキーや略画──すなわち「漫画」──のさまざまな作品を見て、そのなかから「新しい方法」を抽出したと考えるのが無難かもしれない。

まず、二つの図版を並べてみよう。一つはビアズリーの《ジークフリート　第二幕》（図6‐6、口絵④）。これは、パリから帰って、「同じ手法」（つまり「ちょっとばかり日本的」な、線描と「黒いしみ」の技法）を続け、「そのスタイルが一つの大きな絵として完成し」、巨匠バーン＝ジョーンズの客間に掛けられていると、その栄光を自らかみしめるように友人に知らせた作品である（先の冒頭の部分のみ引用したスコットスン＝クラーク宛一八九三年二月の書簡）。画面左端から前景にかけて、水が黒一色、つまりビアズリーのいう（大きな）黒い「パッチ・オヴ・ブロット」で描かれている。このような水の表現にヒントを与えたと思われる図版（図6‐7）は、ドレッサーの書物に載っているものである。ドレッサーでは水中に花片が浮かんでいるが、ビアズリーでは、水に映る小枝と花に変身している。

日本様式を取り入れた新しい手法の完成だとビアズリーが自己診断した《ジークフリート》から、本論で問題にしている『名言集』グロテスクの一つ（図6‐8）へ眼を移そう。『スミス名言集』の一九頁に付けられた、モティーフ不明の奇怪なグロテスクである（リードは

図6-8　ビアズリー
『名言集』装飾画

「闇天使」と見、首のうしろへ垂れる毛髪──らしきもの──を、弁髪か、それとも弁髪らしき髷か、と戸惑いを見せている。それほど珍しいモティーフである。

意外なところからヒントを把んでいると思われる。それが『日本──建築、美術、工芸品』に紹介されている柳の図（図6‐9）である。ドレッサーの『日本──建築、美術、工芸品』に掲載されている図版は、建築物を除いて、画題の説明もなく、作者や出典が全くといってよいほど明記されていない。しかし、多くは北斎の『漫画』や『略画早指南』の類から取ったものである。この「柳」の花の図も、北斎の『漫画』にある。

『名言集』のもう一つのグロテスク（図6‐10）もモティーフ不明で怪奇きわまりないが、ドレッサーには次のような、異国の人間には全く奇怪に映じるに違いない映像が紹介されている（図6‐11）。そして、『サロメ』の《黒いケープ》（図6‐12）に刺激を与えた一つと思えるのがドレッサー掲載の女性立像である（図6‐13）。

むろん、ドレッサーの『日本──建築、美術、工芸品』（一八八二年）を、『名言集』グロテスクや《ジークフリート》あるいはまた《マダム・シガール》のソースとして特定できると断言するのは早い。むしろ、複数のソースの一つというべきだろう。奇妙な「弁髪」に変身した（と見える）北斎の柳の葉のドローイングは全く同じものが、カトラーの『日本の装飾およびデザインの基本』（一八八〇年、ロンドン刊）にも収載されている（同書の図版34。出所を北斎の『漫画』と明記している）。ビングの『芸術の日本』にも数箇所、類似のクロッキーが頁の装飾に転用されている。また、ビアズリーはフランス語が達者で、『芸術の日本』を読んだ可能性が高いが、何よりも、その八号と九号に連載されたルナンによる北斎の『漫画』論に目をとめたに違いない。

ルナンは北斎漫画の特色を「滑稽味」「諧謔性」そして「怪奇（グ

図6-10　ビアズリー
『名言集』装飾画

図6-9　ドレッサー著
『日本─建築、美術、工芸品』より

ロテスク）と「道化師の感覚」としている。ビングに収載された北斎漫画の人物群を見ていると、ビアズリーのグロテスク群の源泉を眼の当たりにしているように思えてくる。

一八三四年にグラスゴーで生まれ、一三歳でロンドンに出、デザイン学校に二年通ったドレッサーは、一八六〇年代にはイギリスで最も人気のある装飾美術家であり、デザイナーであった。今日では彼よりはるかに知られているウィリアム・モリスと当時は権威と人気を二分する感があった、といってよい。ドレッサーはそもそもは植物図譜の細密挿絵画家・デザイナーとして出発した。一八七八年にはパリ万国博覧会の出品審査員に任命され、一八七九年から一八八二年にかけていくつかの陶器会社のアート・アドヴァイザーになり、一八八〇年代になって、ホームズ（『北斎』の著者）と共同経営の輸入販売会社を設立し、日本、インド、中国を中心とした美術工芸品の輸入で大繁盛した。ニュー・ボンド通りにショールームを開いたが、これはウィリアム・モリスがオックスフォード通りにセールス・ルームを開いたのと同じ頃である。

一八六二年のロンドン万国博覧会後の展示物売立てで日本の工芸品を購入した人たちの一人にドレッサーがいた。以後、彼は日本の美術・工芸に強い関心を抱き、日本に憧れたが、これは個人的な関わりである。ドレッサーはサウス・ケンジントン博物館と深い関係があった。一方、日本では上野に帝国博物館を建設する話が進んでいた。モデルにイギリスのサウス・ケンジントン博物館を選んだ日本の当局は、サウス・ケンジントン博物館館長の勧めに従い、フィラデルフィアいくさなかにあった。サウス・ケンジントン博物館と接触を深めていくさなかにあった。サウス・ケンジントン博物館長の勧めに従い、フィラデルフィア万国博覧会の視察を終えたその足で、ドレッサーは横浜港へ向かった。サウス・ケンジントン博物館から送られることになった西欧の工芸品を届ける使節の役目である。そして帰

図6-13　ドレッサー著
『日本─建築、美術、工芸品』
より

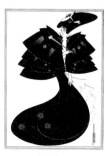

図6-12　ビアズリー
『サロメ』の黒いケープ

図6-11　ドレッサー著
『日本─建築、美術、工芸品』
より

英後に著したのが『日本——建築、美術、工芸品』だった。

アーティストが特に注意を引かれるのは他のアーティストの眼に映じ、その筆で描かれた日本であろう。『日本——建築、美術、工芸品』には、実作者ならではの観察と分析があり、しかも、ビアズリーのドローイングの手法との関連できわめて注目できる部分がある。ドレッサーは日本人のドローイングの「新しい手法」に着目、その墨の使い方の独自性を指摘する。ビアズリーは「黒いシミ」の小片と合わせてこの上ない細い輪郭線で描くと言ったが、ドレッサーは『日本——建築、美術、工芸品』二八五頁にこう記している——

イギリスのアカデミックな機関では全く許されたことのない特色がここにはある——すなわち、線による輪郭描写と黒一色の塗りつぶしとの混合である。この輪郭線と黒の面との対比がきわめて心地よいことを認めなければならない。この日本的な処理が生み出す単純性の例として図一二〇、一二二、一二三、一二四を挙げよう。一つは黒の面だけで植物を描いている。もう一点は部分的に黒の面を使い（図6・14）、他の二点は輪郭線だけで描いている。……日本のドローイングのもう一つの美点は、きびきびとしたタッチというか、鋭角的なところである。……鋭角性はドローイングに活力と生命力を与える。

ビアズリーにおけるジャポネスクの源泉はむろんドレッサーのみではない。ビングやカトラーも考えられるし、そのほかにもあるだろう。たとえば『名言集』のビアズリー版ろくろ首（図6・15）の背後に『アート・ジャーナル』誌（一八七六年）掲載の「ろくろ首の図」（図6・16）を見ることができる。しかし、ドレッサーの特異な立場を考慮すると『日本——建築、

図6-14　ドレッサー著
『日本―建築、美術、工芸品』より

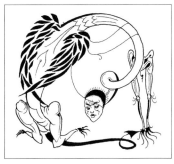
図6-15　ビアズリー
『名言集』装飾画

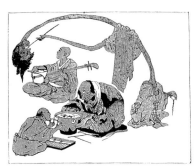
図6-16　『アート・ジャーナル』1876年より
「ろくろ首の図」（北斎）

美術、工芸品』の存在は大きいと言わざるを得ない。『日本―建築、美術、工芸品』の図版は、ドレッサーが日本で日本人カメラマンに撮らせた写真を持ち帰ってドローイングに作り直し、それを版画におこすという手法で、建築の細部などを明瞭にさせたものがほとんどである。そのうちの日光の五重塔と中門の図版（同書二〇一と二〇七頁）を、ルイ・ゴンスがどうやら無断で借用している（『日本美術』一八八六年版一二二頁と一三三頁にソースを記さずに載せている）のを見てもわかるように、ドレッサーがイギリスのみならずフランスも含め、ヨーロッパ・ジャポニスムに少なからず貢献し、『日本―建築、美術、工芸品』が、日本を訪れた美術家による日本研究の専門書として貴重な存在だったと考えられる。

随想2　リケッツ&シャノンの北斎コレクション

一九八二年の夏のことだった。私は大英図書館のマニュスクリプト閲覧室で調べものをしていた。出版された本を読むのは、例の、まるで国技館のような、大きな丸屋根一つですっぽり覆われた一般閲覧室だが、出版・未出版を問わず、原稿や日記、書簡の類を調べる所が、正確にいうと the Students' Room of the Department of Manuscripts of the British Museum である。

*大英博物館へ入って右手へ廻り、キングズ・ライブラリーを左に見送って奥へ進むと、中世の、ふんだんに金箔を使った豪華な手書き本などが幾つかのガラスケースに収まっている、薄暗いホールに入る。その柱の陰にかくれるようにして扉があり、Students' Room とある。

私が調べていたのは、世紀末の画家チャールズ・リケッツの日記と書簡だった。その日は睡眠不足で昼近くというのにいささかぼうっとしていた。精気を取り戻そうと、五分ほど仮眠するつもりでトレイを前へ押しやり、机の上にうつぶせになった。「トレイ」といつたが、彼らが正式に何と呼んでいるのか知らない。分類カードで調べて申し込みをすると、一〇分もすれば目当てのものが出てくる（物にもよるが、マニュスクリプトの閲覧者は数が少ないのでいずれにしてもそうは待たされない。一般閲覧室では酷い目にあったことがある。別の年のことだったが、二時間待っても出てこないので調べて貰ったら、その本を保管してある場所の鍵を持っ

た男がどこかへ行ってしまっていてつかまらないというのだ。待っている時間を利用して博物館を見物していればいいとはいえ、とんだ目に会うこともあるわけだ）。さて、話を戻して、トレイのことだが、マニュスクリプト類は製本していないだけに取り扱いがやかましく、長方形の箱（といっても蓋はない）に入れて手渡ししてくれる。手紙・葉がきなどは積み重ねた順序を狂わせないようにという指示があるから、リケッツのように数が多いと、狙いをつけて途中から抜き出して見るという芸当はできない。一番上から、私にとってはどうでもよいような葉書が続いていても、ていねいに順を追って見ていくことになる。

寝ぼけまなこのこの日、そうやって手紙の束を調べているうちに、頭が重くなって来たのでトレイを前方へ押しやって休んだわけである。五分もたたなかったと思う。ふと目を覚ますと、トレイがこつ然として消えている――Students' Room は二室に分かれている。私のいた室は、その日は閑散としていて他に四、五人いただけだが、それぞれ調べものに熱中して私のことなどどこ吹く風である。部屋の一角に銭湯の番台のように高くなったところがあって、係が交代で上から閲覧者を見張っている。閲覧するものの中には葉書一枚とか走り書きした紙切れ一片といった細かい資料があるので、閲覧者がポケットにそっとしのばせて失敬することだってあり得る。だから、普通の図書館と違い、監視が厳しいのは当然だ。印刷本と違って書き込みなども厳重に見張らないと、極端な場合、原稿の改変さえされかねない。筆写は、むろん、鉛筆に限られる。部屋に備え付けの鉛筆削りはあまり上等ではなかったが。

私は番台の上の男を見て、はっと気がついた。反対方向にあるカウンターに眼をやると、トレイが三つほど置いてある。その一つが私のリケッツだった。わずか数分の居眠りの間

でも、トレイを引き上げて、何らかの形で起こるかもしれない損害を防ぐという、息のつまるような神経の使いようである。席に戻って、緊褌一番、書簡の山に立ち向かった。その効あってか、非常に興味ある資料に出くわした。

私がリケッツのことを調べ始めたのはビアズリー経由である。ビアズリーのジャポニスムは、一般に言われている割には何がどうジャポニスムかはっきりしていない。分かったつもりでいられるだけにややこしい。どうやらビアズリーのサロメ様式を生んだ基本は、ジャポニスムはジャポニスムでも、北斎、それも『漫画』や『略画早指南』のドローイングの類らしい。この辺の考察は、既にブリヂストン美術館の講演で話をしたし、大学の機関誌にも発表した。ただ、北斎がどういう経路でビアズリーに入ったかを私は具体的に知りたかった。世紀末の前衛作家たちは、文学でも美術でも、フランス事情にはきわめて敏感だった。当然、フランスに吹き荒れたジャポニスムの中核の一つが北斎であること、『漫画』も重要な役を果たしていること等を情報として知らなかった筈はない。その「当然」をあえて問題にしたかったのである。前述した論考での私説に従えば、ビアズリーのジャポニスムは彼のフランス渡航の前に既に具体的に表れていたのだから、なおさらだ。

さて、リケッツの手紙の山――。その中にフランス語で書かれたコレクション展示会の案内パンフレットと、その展示会のことを知らせるパリの新聞の切り抜きがあった。パンフレットのタイトルはこうだ――Galeries L & P. Rosenberg, Tableaux Anciens & Modernes, 38 - Avenue de l'Opéra と、まず画廊の名と住所が印刷され、中央に北斎からのイラストが刷り込まれ、その下に「北斎と北渓のオリジナル展示――ロンドンのチャールズ・リケッツおよびシャノン両氏のコレクション」とあり、期間は一九〇九年六月一日から三〇日までとなっ

ている。シャノンというのはリケッツの美術学校時代からの親友で、二人は生涯一つ屋根
の下に住み、個々の美術活動以外に、特に本や雑誌の装幀、装飾では共同製作をすること
が多かった。一八九〇年代には二人は主にチェルシーに暮らし、多くの文人墨客と一種の
サロンのような雰囲気にあったが、そこで創刊した文学・美術の綜合雑誌『ダイアル』の
美しさに、オスカー・ワイルドが「こんな美しいものはこれ一号で終わりにしておくべき
だ」と最大級の讃辞を呈したのは有名な逸話である。ワイルドはそれを言いにわざわざ二
人の家を訪問したのだが、結局、『ダイアル』は五号まで続いた。ワイルドといえば、すぐ
さまビアズリーの妖艶華麗な挿絵に飾られた『サロメ』を思い浮かべる。しかし、ワイル
ドの挿絵を引き受けた世紀末の画家といえば、実際には、『ダイアル』が縁でワイルドの協
力者となったリケッツとシャノンの方が関係は密であった。童話集『柘榴の家』(一八九一
年)やリケッツだけがかかわった詩集『スフィンクス』(一八九四年)は今日、蒐集家にとっ
て垂涎の的である。そのリケッツとシャノンはコレクターとしても一頭地を抜いていた。

展示会パンフレットの作品目録には、次のような但書がついている——

　このコレクションは名誉ある所有者によって大英博物館に遺贈されることになりまし
たので、展示オリジナルのお求めには応じられません。

　切抜記事の方は「大英博物館に寄贈することになったが、その前にパリで特別に展示す
ることになった」とある。大英博物館のインヴェントリー・ナンバーによると、寄贈され
たのは一九三七年で、シャノンの歿した年(リケッツの歿年は一九三一年)である。「遺贈」

随想2　リケッツ&シャノンの北斎コレクション

の契約が交わされていたと考えてよいだろう。さて、関心を持たれる方もあろうから北斎の展示作品を紙面の都合で一部分のみ記しておく——Dessins & Aquarells par HOKSAÏ, 1. Page d'etude 2. Tigre pris dans une cascade (Grande étude publiée dans la Mangwa), 3. Répétition dans un petit format du même sujet, 4. Tigre rampant (Croquis pour la Mangwa), 5. Etude en couleurs pour le même sujet. このあと六、七は同じ主題（「虎」）、八が「架空の獅子」（水彩）と続き、一一が「滝」、一二が「刀を持った亡霊」、一七が「槍にもたれて瞑想する武士」、一八が「軽業師」、三〇が「布袋」（水彩）となっていて合計で北斎は四三点である。お馴染みの北斎のドローイングの主題——人物、風景、怪奇もの——がほぼすっぽりと押さえてあるといっていいだろう。一九世紀ヨーロッパのジャポニスムについては、欧米でも日本でもこの数年研究が盛んだし、一般にも知られるようになったが、現実に当時の彼らがどれほど熱狂的に浮世絵師たちの仕事を讃美したかを知るには、先に記したリケッツの書簡の山にはさまっていた切抜きが、恰好な資料の一つになろう。

　……システィーナ礼拝堂の壁面に描き出されてもおかしくないような武士や動物や長閑な神様たちが『漫画』の一頁の中の親指の大きさほどの断片と化している。しかも、大英博物館に入ることになっているこれらの素晴らしいデッサンは、慎ましやかな作品のためのワン・ステップにすぎず、破り捨ててしかるべきものとして描かれたのだ！

　記事は、この北斎コレクションの由来にも触れている。かつてはロイヤル・アカデミー会長レイトン卿の蒐集品であったが、その一部はキャプテン・ブリンクリーが日本で買い

集めたものであった。後、アンダースン博士の手に渡り、それをリケッツとシャノンが買い取った、とある。アンダースンというのは、一八七三年から八〇年まで日本海軍省のお雇い外国人医師で、日本の美術品の蒐集家でもあった人のことであろう。記事には北斎コレクションを「画家が一二年間にわたって集めて来たものだ」とあり、一二年前の一八九八年一一月一八日のリケッツの日記(この部分はG・ルイスの編纂したリケッツ日記・書簡選『自画像』に収録されている)に、「キャプテン・ブリンクリー・セール」があり、北斎の『忠義水滸伝画本』一冊とその他の絵手本(と推察できる)を六冊手に入れたとある。北斎オリジナルを手に入れたいという願望はこのときに始まったと思われる。

ところでこのリケッツ&シャノンの北斎オリジナルをビアズリーが見ているのではないか、と私は思っている――レイトン卿の手もとにまだあった時にである。一八九四年八月二〇日付でビアズリーが旧知の本屋エヴァンズに宛てた葉書に、「フレデリック・レイトンからチャーミングなメッセージを貰いました。私のささやかな努力の結晶[注・『アーサー王の死』挿絵のことか]への称賛、そして、私のタンホイザーを見ることのできる日を楽しみにしていると書いてありました」とある。ビアズリーとレイトン卿の付き合いが多少なりとこの頃から始まっていたのではないかと思う。しかし、そのことを詮索した人はいない。アカデミー派の巨匠と異端の青年画家の交情――想像するだけで楽しい。

* 一九九七年に大英図書館は博物館から独立し別の建物に移転。

随想3　ロンドン——異才たちの出会いの舞台

「イエロー・ナインティーズ」と綽名された一八九〇年代ロンドンには、イギリス各地から若い芸術家たちが磁石に引き付けられるように集まって来た。新時代の評論家を目指すものはほとんどオックスフォード大学かケンブリッジ大学の学生で、彼らは、マックス・ビアボウムのように、在学中から文名をはせ、オックスフォードやケンブリッジとロンドンの間をひんぱんに往復した。かつて、ラファエル前派の画家バーン゠ジョーンズやウィリアム・モリスがそうしたように。産業革命の牽引車として世界の最先進国になったイギリスの、テムズ河畔に発達したこの国際都市に集まって来た文学者や芸術家は、イギリス人にとどまらず、フランスからは例えばゾラやマラルメやヴェルレーヌが招かれ、アメリカからは、既にロンドンに住みついていた作家ヘンリー・ジェイムズを初め、画家のホイッスラー、サージェント、そしてペネル夫妻などがいた。ホイッスラーなどは、故郷を離れてのロンドンそしてパリ生活があまりに長期にわたるため、イギリス人と思われたほどである。逆に、画家ローセンスタインのように若くしてパリへ遊学あるいは留学する人たちの世話を焼いていた例もある（パリで流行した浮世絵の春画集をビアズリーに贈っていたのは彼である）。

こうして国際化したロンドンに集まって来た芸術家たちがとぐろを巻く所といえば、よく知られているのがカフェ・ロワイヤルであろう。九〇年代で最も有名だった＊カフェ・レストランの一つで、世紀末デカダンス初期、つまりオスカー・ワイルドが名声を得た頃、ここはワイルドと彼の取り巻きで賑わった。赤いヴェルヴェット張りの椅子、大理石のテーブル、金ぴかの装飾でかがやいていたこの店を取り仕切っていたのはマダム・ニコルズで、マダム自身は白髪に質素な黒いドレスを纏い、甲の部分が毛織の、いわゆる絨毯スリッパを履いていた。なかなかの人物で、ロワイヤルの名がロンドンのみならずヨーロッパ中に鳴り響いたのもまさに彼女の腕であった。前述のワイルドとその愛人ダグラス卿、アーサー・シモンズ、ビアズリー、詩人アーネスト・ダウスン、彼らすべての友人であり美術評論家であったロバート・ロスなどが一グループをなした常連で、別のグループにはW・E・ヘンリーのようなフリート・ストリート（新聞社・出版社で活気を呈していた地域）の王様たちと勢い盛んなお付きの若者たちがいたし、画家のサージェントやニコルスンなどもよく現れた。サージェントは名声が高まりかけていた頃である。

しかし、一部が「オスカー・ワイルド・ラウンジ」として現存するこのカフェは、同時代人の証言によると、ちょっとばかし高級で、「清潔すぎる」という嫌いがなくもなかった。右に記したヘンリーは、「ナショナル・オブザーバー」の編集主幹であるが、野趣のあるジャーナリストで、声高に、時に高笑いまじりに、政財界から文学界、美術界を批判したり罵倒したりして一座の興を買うといったタイプだったので、カフェ・ロワイヤルはあまり向かなかったようだ。

「清潔すぎる」のはカフェ・ロワイヤルに限らず、ロンドンには談論風発の社交の場は公

say that love hath a bitter taste. . . . But what
matter? what matter? I have kissed thy mouth,
Iokanaan, I have kissed thy mouth.
 [*A ray of moonlight falls on Salome and illumines
her.*]

HEROD

 [*Turning round and seeing Salome.*] Kill that
woman!
 [*The soldiers rush forward and crush beneath their
shields Salome, daughter of Herodias, Princess of
Judæa.*]

<div align="center">CURTAIN.</div>

<div align="center">ワイルド『サロメ』英語版初版最終頁 1894 年</div>

共の所にはなかったらしい。世界中を旅して半生を送ったアメリカの画家ペネル夫妻がロンドンにやっと定住して発見したことの一つがそれであった。ただし、例外はあった。個人の邸である。パリではマラルメの火曜会が有名だが、ロンドンでそれに相当するのがペネル夫妻の木曜会である。ここに集まったジャーナリスト、作家、画家たちは能弁だった。バーナード・ショウも顔を見せた。

画家ジョゼフ・ペネルは無名時代のビアズリーを世に送り出した評論家でもある（月刊誌『ステュディオ』創刊号のビアズリー論）。その夫人は夫と一緒に膨大な『ホイッスラー伝』を書いているなど多作な著述家だが、八〇年代のローマとヴェネツィア、九〇年代のロンドンとパリを描いた『夜の都会』（一九一六年ロンドン刊）を著わして木曜会に触れ、ビアズリーに関して興味深いエピソードを記している。

木曜会（といってもペネル夫妻がわざわざ設けたものでなく、夫人のホスピタリティを慕って自然に人が集まり、いつのまにか木曜の夜の集いになった）にビアズリーも姿を見せたが、常にヘンリーを避けて、ヘンリーの加わっていないグループからグループへ渡り歩いて過ごしたという。それというのも、無名時代のビアズリーが、いつものように小脇に自作のスケッチを入れたポートフォリオを抱えて、前もっての約束に従い新聞社を訪れたとき、階段を上がりかけたとたんに、ぞっとするような怒鳴り声を聞き、ヘンリーに叱りつけられて震えている若者を見て、一目散に逃げ出してしまった、というのである。ビアズリーは、名声を得てからも奢ることはなく、一方、人々の期待通りにデカダントで病的で小悪魔的な様子を演技してそれを楽しんでいたが、平常はきわめて素朴な青年紳士であったということを夫人は強調している。

ビアズリーといえば雑誌『イエロー・ブック』を誰しも思い浮かべるが、世紀末を代表するこの雑誌の創刊のいきさつ、なかでも、なぜ「イエロー」になったかについては、確かなことは不明である。私はかつて雑誌にいくつかの資料をもとにして一つの推論を書いた。世紀末即ち何かの終焉、即ち秋、つまり枯葉のイメージ、という考えを記した人もいるが、単純すぎるというか、日本的センチメンタリズムで、間違っている。ビアズリー達の世紀末がそういうものでなかったことは同時代人の証言や記録を見ればはっきりする。このことは今はこれくらいに止めて、同じペネル夫人の回想から注目すべき次の記事を紹介しておこう。夫人はある木曜会で、ハーランドが夫のジョゼフ・ペネルとほかのグループから離れて二人で話し合っているのを目撃した。またそれから程経ずして、これも木曜会の夜、今度はビアズリーが、これもジョゼフと二人きりで話しているのを見た。間もなく『イエロー・ブック』創刊への段取りが具体的に始まったのだが、その美術関係の編集者がビアズリー、文学関係が新進作家のハーランドである。夫人の推測では、二人は初め、個々に新雑誌の創刊を考えていたのではないかという。

ロンドンは、常にそうであったが、特に世紀末は、天才たちの出逢いの場であった。その出会いの場の舞台となったカフェ・ロワイヤルはソーホー地区の一角、ピカデリー広場の近くにホテルのティールームとして健在である。ロンドンを訪れた際、ガラス越しに中を垣間見たが、いかにも高級そうで、いかにも「イギリス紳士」風で、いかにも「清潔」で、パブ等と違って気軽に入れる雰囲気ではなかった。木曜会のペネル夫妻の家はバッキンガム通りにあったが、今はどうなっているか、私は訪ねたことがない。

＊カフェは二〇〇八年に閉店、改築され、二〇一二年からホテルになった。

第七章　ビアズリーとリケッツ

イギリスのジャポニスム

一　ビアズリーのジャポニスム

　一九世紀末から二〇世紀初頭にかけてヨーロッパ社会を色濃く染め上げ、日本にも強い影響を及ぼしたいわゆる「世紀末」スタイルは、芸術各ジャンルのみならず社会の風潮全般にいえる大きな特徴で、美術の分野でそれを代表する一人がオーブリー・ビアズリー、文学ではオスカー・ワイルド、その両者がコラボした唯一の作品が挿絵入り英語版初版の『サロメ』（一八九二年）である。イギリスでは上演が禁止されたが、後にリヒャルト・シュトラウスによってオペラ化され（一九〇五年初演）そのデカダンな美はいっそう広く世に伝わった。

　そのビアズリーはアーティストとして世に出る前から、自分のドローイングに日本の影響があることを「ジャポネスク」と称して友人・知人あての手紙で伝えている。母親の教育を受けてフランス語に堪能であったビアズリーだが、パリ遊学時の見聞も踏まえ、当時パリを席巻し始めて久しかったいわゆる「ジャポニスム」を意識していたことは確かだ。

ビアズリーがどのようにして日本の美術を知るにいたったか、またどのように自分のアートに取り込んでいったか、確たる証拠を具体的にあげるのは難しい。パリでのジャポニスム体験、母や妹を困惑させるほど大胆な日本の春画を壁にいくつも掛けていたという伝聞など、従来の欧米の研究者の詮索は一般状況にとどまっていた。『ビアズリーと世紀末』展（一九九七─一九九八年、東京、奈良、岐阜巡回）図録でドレッサー著『日本』とビアズリー（特に『名言集』）時代のスタイルのつながりを筆者は指摘したが、日本美術・工芸と深いかかわりのあったドレッサーにそれまではあまり関心がもたれていなかった。フランス遊学の際にピュヴィス・ド・シャヴァンヌを驚嘆させたことを伝える友人宛ての手紙（一八九三年二月）──「去年の夏、ぼくはドローイングとコンポジションの全く新しい方法を独力で編み出したよ。ちょっとばかし日本的なやつだが、でも全くのジャポネスクではないんだ。主題は正気の沙汰とは思えないやつで、少しばかりいかがわしいやつだ。奇妙な両性具有者がピエロの衣装や現代の服装で歩き回っているんだ……」このドローイングがどの作品を指すのか。それらが一点の作品でなく、複数のドローイングを指していること、そしてそのソースが北斎（スタイル）、それもおそらくドレッサーの『日本──建築、美術、工芸品』ではないかという論については『ビアズリーと世紀末』展図録掲載の拙論（本書第六章）をお読みいただきたい。

また別の手紙では「お預けした黒・白のドローイングをお戻しいただければたいへんありがたく存じます。《ラ・ファム・アンコンプリーズ》というタイトルのもので、セミ・ジャポネスク・スタイルのものです」といい、これが自身でジャポニスム・スタイルの作品名を具体的に記した唯一の例である（図6‐1）。このように日本の影響ないしジャポニスム

について自ら証言しているが、しかし、当然ながら、若いビアズリーが教科書にしたのは日本の絵画だけではなかった。

二 ビアズリーのイタリアニズム

ビアズリーの未完の小説『ヴィーナスとタンホイザー物語』はもともとジョン・レインが出版することになっていたものである。雑誌『イエロー・ブック』にも二四点の挿絵入りと広告され多大の期待と好奇心を煽っていたのだが、オスカー・ワイルドの同性愛事件で世間の紛糾を恐れたレインが、ワイルドの『サロメ』挿絵で一躍有名になったビアズリーと縁を切ったため出版は中止され、作品は闇に葬られそうになった。このとき、レインに対抗する出版者スミザーズが食指を伸ばし、創刊した雑誌『サヴォイ』に『丘の麓』として連載されることになった。口絵などに使われる予定だったいくつかの原画はレインの手元にあった（と考えられる）ので、雑誌では発表されていない関連デザインが存在する、という状況を生んだ。だが、ビアズリーが歿した翌一八九九年、レインはこれらのデザインを含めた『ビアズリー初期作品集』を出版、さらに一九〇四年『サヴォイ』に連載されたこの未完の小説を含むビアズリー著作集『丘の麓・その他』を出しあらためて『タンホイザー物語』デザイン群を公にした。その妖美といってよい表紙デザインは元は『サロメ』のための ものだったが使われずにお蔵入りしていたもので、クジャクの羽根を図案化した極めて日本的なものである（図7‐1）。ただし物語は削除版で、原稿に忠実な完全本（といっても作者ビアズリーの夭折で物語自体は未完）が出版されたのは一九〇七年になって、今度はス

図7-1　ビアズリー著・挿画
『丘の麓で、その他韻文・散文集』
1904 年

ミザーズが本来のタイトルを使い『ヴィーナスとタンホイザー物語』として出した。

『オーブリー・ビアズリー初期作品集』に初出の口絵・タイトル頁デザイン（図7‐2）は『サロメ』（図7‐3）のスタイルとは違って端正で古典的といっていい（とはいえ、建築などのさまざまな要素に男性のシンボルや女性の体の線などエロティックな暗示をこめたデザインである点、まさにビアズリーだ）。

この口絵デザインについては早くからブライアン・リードが次のような指摘をしていた――「建築的なフレームとギリシア混合様式の柱はおそらく一四九九年に出た『ポリフィロの狂恋夢』の木版挿絵を見た記憶によっているであろう。右側のタイトル頁はローマ活字がひしめきあっているが、これは間違いなく一八八九年に出版された『狂恋夢』のファクシミリ版のエピタフ一〇八番に従ったものだ」（Brian Reade: Beardsley, 1967）。『狂恋夢』の挿絵はかなりの数だがリードはそのどれを念頭においているのか、具体的、個別的な指摘はない。

ファクシミリ版が出たことが当時のアート関係者に刺激を与えたことは十分に考えられ、挿絵本の歴史の第一頁を飾る一五世紀の原書を目にしていなくともビアズリーはその絵画スタイルを知ったと考えられる――が、もっと端的に、身近に、ビアズリー（を含め当時のアーティストたち）がイタリア・ルネサンス初期の貴重な挿絵の存在を知るにいたった契機となったものがある、と私は考えている。ビアズリーのみならず、彼の最大のライバル、リケッツについても影響関係が指摘できる重要な資料だ。即ち、美術雑誌『ポートフォリオ』（Portfolio）（図7‐4）に掲載された論文である。

同誌の一八九四年の号にアルフレッド・W・ポラードは「イタリアの挿絵」を寄稿し、

図7-3　ビアズリー
ワイルド著『サロメ』1894年
タイトル頁

図7-2　ビアズリー
『ヴィーナスとタンホイザー物語』1907年
口絵・タイトル頁

イタリアの初期挿絵本を紹介した(Alfred W. Pollard: *Italian Book-Illustrations*)。その中で彼は上記『ポリフィロの狂恋夢』に触れ、三点の挿絵を例示しているのだが、《ドラゴンに怯えるポリフィロ》(図7‐5)と《恋人たちの逢いびき》(図7‐6)の二例と『ヴィーナスとタンホイザー物語』の口絵・タイトル頁(図7‐2)には共通要素が顕著に見てとれる。古典的建築様式の壁龕を限取る舌状のダブル・アーチがビアズリーのヴィーナスの館の中庭を臨むダブル・アーチに変身している。柱頭飾りのある「ギリシア混合様式」の柱の類似については言うまでもない。リードのいう「ローマ活字がひしめきあっている」タイトル頁の例は『ポートフォリオ』論文には出ていないが確かに『ポリフィロの狂恋夢』にある。また、ダブル・アーチは『ポリフィロの狂恋夢』の挿絵には一度ならず登場する。したがってビアズリーはポラードの論文に導かれて大英図書館所蔵の原著もしくはファクシミリ版に行き当たったと考えられる。

そのポラード論文に触発されたと思われるもう一人の挿絵画家がいる。まず二つの図を比べて欲しい——「イタリアの挿絵」に例示されている、ヘロドトス著『歴史』ヴェネツィア版(一四九四年)の口絵縁装飾(図7‐7)とリケッツ装丁・装画のマイケル・フィールド著『イウリア・ドムナ』の口絵縁装飾(図7‐8)である。リケッツと『ポリフィロの狂恋夢』とのかかわりについてはダラコッツ著『リケッツの世界』(一九八〇年)に言及があるが、『ポートフォリオ』への言及はない。リケッツの場合も、ビアズリーと同じく、希少な一五世紀の原著よりまず先にアーティストにとって身近な『ポートフォリオ』があったことは確実といってよいだろう。さらに注目すべきことは、問題の(イタリア版ヘロドトスの)口絵縁装飾画が一八九三年にパリで出版されたムロー著『モロー兄弟』(「著名芸術家

図7-4　『ポートフォリオ』1894年

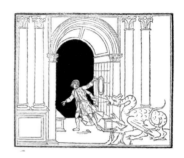

図 7-6 『ポリフィロの狂恋夢』より
恋人たちの逢いびき　1499 年

図 7-5 『ポリフィロの狂恋夢』より
ドラゴンに怯えるポリフィロ　1499 年

図 7-9　ムロー著『モロー兄弟』
1893 年表紙デザイン

図 7-8　マイケル・フィールド著
『イウリア・ドムナ』1903 年
リケッツ口絵

図 7-7　ヘロドトス著『歴史』
ヴェネツィア版（1494 年）口絵縁装飾

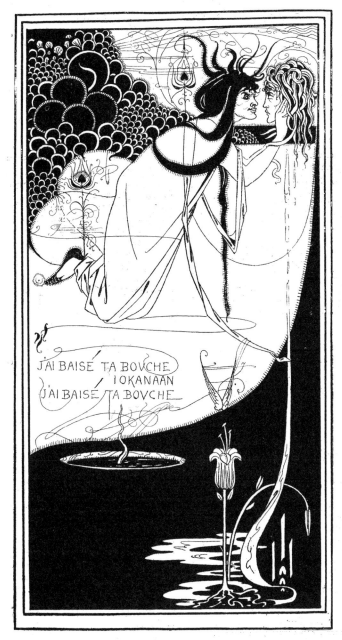

図7-11　ビアズリー
《お前の口に口づけしたよ、ヨカナーン》1892 年

シリーズ」のうち）の表紙デザインにそのまま転用されていることである（図7‐9）。当時のヨーロッパで初期ルネサンスのイタリア挿絵本がいかに注目されていたかを物語っている、といえよう。しかし、それは挿絵・装飾デザインの世界に限定されていたので、ジャポニスムほど人の目に立つことは、当時も今日もない、ということであろうか。

だが、いずれにしても、即原資料ではなく、それを紹介した美術雑誌での影響であると考えると、私たちにはすべてがぐっと身近な、親しいものに感じられてくる——なぜなら、近代日本早々のアーティストたちが受けたビアズリーその他イギリスの画家たちからの影響の多くは、雑誌『白樺』などを介してのものだったからである。さらには、漱石などが持ち帰った美術雑誌『ステュディオ』（図7‐10）なども。

三　リケッツとビアズリー

ビアズリーの『サロメ』挿絵は作者ワイルドには嫌われたと理解され、そう伝えられてはいるが、実態はどうだったかやや不透明である。フランス語版（挿絵なし）を読んで制作した単体のドローイング《お前の口に口づけしたよ、ヨカナーン》（図7‐11）に出版元のレインや関係者たちが感銘を受け、英語版の『サロメ』を挿絵つきで出版する際、無名だったビアズリーに挿絵担当の白羽の矢が立った。だが、その結果、ワイルドは、ユダヤが舞台である「私の作品はビザンティン的であるのにビアズリーは日本的すぎる」と批評した。

しかし、ワイルドがビアズリーの才能を認めていたことは、数年後にビアズリーの死を聞かされたワイルドが一人の天才を失ったと残念がったことでも明らかであるし、『サロメ』

図7-10 『ステュディオ』1893 年創刊号

出版後、ビアズリーは何度かワイルドに劇場などに招かれている。だが、二人の共同制作は『サロメ』のみで終わった。

ワイルドには別に贔屓の画家がいたのである。その名はチャールズ・ド・スージ・リケッツ。先輩格のクレインやロレンス・ハウスマンなど、「ビアズリーの時代」といわれながらもこの時代には競合するアーティストが大勢いた。なかでも最大級のライバルがリケッツだった。ビアズリーが手紙で同時代の他のアーティストに言及することはそう多くないだけに次の一文は注目してよいだろう。詩人グレイへの礼状である——「あなたの編纂された素晴らしいドレイトン［注・一七世紀のイギリス詩人。その擬英雄詩『ニンフィディア』を指す］をありがとう。いくら感謝してもしきれません。リケッツの口絵はとても優雅ですし、表紙も魅力的です。この本がすっかり気にいりました」。言及されている本はリケッツがモリスのケルムスコット・プレス出版事業を追いかけるように立ち上げたヴェイル・プレス本の一つである（口絵⑤）。

リケッツはワイルドの作品に装丁や挿絵でかかわっている。そもそもの出会いは、リケッツが生涯同棲していた友人の画家シャノンと始めた不定期刊行の芸術雑誌『ダイアル』の創刊号（一八八九年、図7‐12）を贈呈されたワイルドが、その美しさに感嘆して二人の家（チェルシー地区のヴェイル）を訪ねたことに始まる。以後、リケッツはワイルドの幾つかの本の装丁・挿画を引き受けることになった。

当時の美術界の巨匠たちからの新雑誌絶賛の礼状など『ダイアル』寄贈をめぐる書簡がいくつかC・ルイス編纂の『自画像——リケッツの書簡と日記』（一九三九年）に掲載されている。ウィリアム・モリス、バーン＝ジョーンズ、ホイッスラー、レイトン卿のもの、

図7-12 『ダイアル』1889年創刊号

そしてピュヴィス・ド・シャヴァンヌからアトリエへの訪問を歓迎する旨の手紙などだ。シャヴァンヌは当時のフランス美術界の大御所的存在だが、一方イギリスの雄はバーン＝ジョーンズで互いに意識し合う仲だった。そのバーン＝ジョーンズは、ビアズリーのパリ遊学の際に（一八九二年）シャヴァンヌへの紹介状を書き、シャヴァンヌがビアズリーの持参したドローイングに驚嘆してフランスの画家たちに無名のアーティストのことを知らせたこと、これらの事実は、リケッツとシャノンが二〇代のうちから急速に名声をあげていったこと、そしてその後を追うようにビアズリーが世に出て行った状況を語っている。

四　リケッツのジャポニスム

ビアズリーのジャポニスムの源泉は一般的ないし状況的に把握されている。前述のように、ビアズリー自身が知人や恩師への手紙で公言していること、そして画家ローセンスタインから『愛の書』（Book of Love）としかビアズリーは礼状に記していない）という、浮世絵の春画（枕絵）集をもらったこと、それをビアズリーが一枚一枚にバラして自室に飾り姉や母親を困惑させたという証言などである。リケッツの場合はどうか。美術品・骨とう品のコレクターとしても知られたリケッツだが、そのコレクションに絶えず日本の美術品が買い増しされていた。一八九八年一一月一八日付けの日記――「ブリンクリーのセール。これまで得た大収穫のひとつだ。北斎の『水滸伝』とそのほか六冊の多種多様のドローイング集、そのいくつかは極めて重要なものだ。売り出された一一点のうちわれわれは七点手に入れた。総計六〇ポンド。あちこちから借金しなければならなかった。ホームズなどはセール

の場で二〇ポンド貸してくれた。」

ブリンクリー（Francis Brinkley 1841-1912）はアイルランドの新聞社のオーナーだったが、訪れた日本の魅力に取りつかれて一八六七年から当初大使館の補助役をしながら四〇年以上滞在し、英字新聞を発行し、東京大学（の前身）で数学を教え、日本海軍学校で砲術を教え、英和辞書を共同編著し（坪内逍遥などが愛用した）、イギリスの『タイムズ』に寄稿をつづけ、『日本』（一九〇一年）などを著すほか日本の美術・工芸品のコレクションをした人物である。

ホームズ（Charles John Holmes 1868-1936）は画家・美術評論家で一九一六年に第六代ナショナル・ギャラリー館長になった人である。

また一九〇〇年七月一七日の日記にこうある――「シャノンが歌麿と春信を手に入れた。歌麿の《母と子》は我々がかつて目にしたなかでも最高に美しい版画だろう。そこで売り出し元の家具ディーラーへ赴き、さらに第一級の春信を三点、第一級の歌麿を一〇点、第一級の北斎を一点手に入れた。」

同年一〇月三〇日――「二点購入――歌麿一点と春信一点。それぞれの最高傑作だと思う。第一級の浮世絵に迫れるものは何もない――良質のギリシアのキュリクス［酒杯］か第一級のタナグラ土偶ぐらいだ。いや、後者でもほとんどかなわない。凌駕できるのは最大級の巨匠たちだけ――上質のティツィアーノかレンブラント、でなければ世界的に有名なフレスコ画くらいだ。」

ビアズリーはファンの目で浮世絵や北斎漫画にほれ込んでいるが、美術書をいくつか出しているリケッツの場合はプロの美術評論家ないし美術史家の目で絶賛している。そして、ビアズリーの場合は『名言集』装画にせよ『サロメ』の挿絵にせよ、絵画スタイルやモティー

フに明確に日本が感じられるが、リケッツの場合にそう断言できるのはどちらかというと、絵画や版画ではなく舞台衣装のデザインである。後年、リケッツは舞台との関係が深くなり、舞台美術もむろん参考にしていると思われるが、音楽好きであるとともに芝居好きでもあったリケッツはパリやロンドンでカワカミ&サダ・ヤッコ一座の芝居を見て非常に感銘しているので、現実に日本の舞台衣装を見て受けた影響が大きかったと考えられる。

カド』（一八八五年初演）の一九二六年の公演のための衣装デザインである。書物や図版の類の資料もむろん参考にしていると思われるが、音楽好きであるとともに芝居好きでもあった

『ビアズリーと日本』展出品の作品（図7-13）はミュージカル『ミ

——一九〇〇年六月二二日の日記——

カワカミとサダ・ヤッコを観にコロネット劇場へ。日本の芝居は一貫性に富みまっすぐなところが興味深かった——もっとも全体の筋とあまり関係のない踊りが散りばめられていたりはしたが。……女優サダ・ヤッコは魅力的だ。演技が自然なところに興味を惹かれたが、同時にまた、うつろな眼の動きを見せるとか、うつむき加減に眼を細めたり、唇を奇妙にふるわせたり、腕をマリオネットのように動かしたりもした。彼女の動きは驚嘆するほど優雅で、しなやかで、またびっくりするほど荒々しい扱いに身をまかせたりする。　踊り手としての彼女は「興奮させるほど」奔放な優美さで、北斎の描く波や虎のようなところがある。　……私もシャノンも完全にいかれてしまい、秋に再演されたらまた見に行こうと思う。　聴衆はとても熱狂した……イギリス人が数年前なら馬鹿馬鹿しいと感じたにに違いないものにこんなに感動するなんて驚きだ。

図7-13　リケッツ　喜歌劇『御門』のための3着の衣装デザイン 1926 年

フランスの女優サラ・ベルナールや画家ワッツの元妻で当時のイギリスのもっとも著名な女優エレン・テリなども出演したコロネット劇場は、ロンドンにコロネット・シネマとして現存する。

この最後の言葉は、ジャポニスムがアートの専門家の間だけのものではなくなって、一般にも馴染まれてきたことの証言と見てよいのかもしれない。そして、一九〇一年七月にリケッツとシャノンはパリで再びカワカミとサダ・ヤッコ一座の芝居を観ている——「特に『将軍』が素晴らしかった（ヒーロー＝マクモト、ヒロイン＝サダ・ヤッコ、ショーグン＝カワカミ）。第一幕を要約するのは至難だ……次の闘いの場面では、主人公は従者と衣装を代えてやっと脱出できるのだが、人物の出入り、そしてセリフや乱闘［立ち回り？］が多く、『マクベス』の終幕のようなプランで、ここでサダ・ヤッコはすっぽり北斎風のデザインの情景［書割？］に囲まれていた。」以下、幕毎に詳細に筋を書き記しながら延々と綴っている。

リケッツがサダ・ヤッコ（貞奴）の演技あるいは仕草を北斎の「虎」や「波」に譬えているのは注目される。ブリンクリー・コレクションのセールで購入した北斎作品のタイトルが日記では記されていないのだが、そのなかに「虎」のドローイングが含まれていたことを示す資料がある。

一九〇九年六月一日から三〇日の期限で「リケッツ氏とシャノン氏のコレクション——北斎と北渓」がパリの画廊で公開された。その情報を載せたパリの新聞の切り抜きと、展示会の目録書が、大英博物館のリケッツ関連アーカイヴに保管されている。目録書の作品目録には次のような但し書きがある——「このコレクションは名誉ある所有者によって大

英博物館に遺贈されることになりましたので、展示オリジナルのお求めには応じられませ
ん。」つまり即売はしない、という断り書きである。切り抜き記事では「寄贈の前にパリで
特別に展示することにはしない」とある（大英博物館のインヴェントリーでは寄贈は一九三七年、
寄贈主はシャノンになっているが、これはシャノンの歿した年である。リケッツは一九三一年に亡く
なっている）。案内書記載の展示作品の一部を列記する──

Dessins & Aquarelles par HOKUSAÏ

　1. Page d'étude

　2. Tigre pris dans une cascade (Grande étude publiée dans la Manga) .

　3. Répétition dans un petit format du même sujet

　4. Tigre rampant (Croquis pour la Manga) …

［1. デッサン1枚。　2. 滝にはまった虎（『漫画』に掲載の大きなデッサン）　3. 同主題の小さな図の繰
り返し。　4. 寝そべる虎（『漫画』のためのクロッキー）……］

　「虎」を描いたデッサンは作品2（図7‐14）のほかにも目録番号6と7があって計四点
にもなり、貞奴の演技と「北斎の虎」の大胆な比較のゆえんであろう。しかも、それらは
『漫画』に載った図版の原画だった（ただし、今日では『漫画』掲載の図を大きく写し取ったもの
だと大英博物館側は判断しているようだ）。前述の新聞記事によると、出品作品の一部はブリン
クリーが日本で買い集めたもので、後にアンダースン博士の手に渡り、それをリケッツと
シャノンが買い取ったのだという。目録書のリストから北斎を拾っていくと作品ナンバー

図7-14　葛飾北斎『北斎漫画』十三編より
《滝にはまった虎》

8　《架空の獅子》（水彩）、11　《滝》、12　《刀を持った亡霊》、17　《槍にもたれて瞑想する武士》、18　《軽業師》、20　《布袋》（水彩）などとなっていて、合計四三点の北斎である。記事はこの北斎コレクションをリケッツたちが「一二年間にわたって集めてきたもの」と紹介している。すなわち先に引用した一八九八年一一月一八日のリケッツの日記にある「ブリンクリー・セール」からの購入が、収集最初期のものだったことが分かる。ブリンクリーは日本を一八六七年に再訪してそのまま住みついているから、ブリンクリー・コレクションとしてアンダースン博士が日本で買い取りイギリスに持ち帰ったものと推察できる。博士は一八七三年から八〇年まで日本海軍省のお雇い外国人医師だった人で日本の美術品の収集家でもあった。ブリンクリーとアンダースンはともに海軍省で仕事をした仲で、接点は十分あったであろう。

五　ビアズリーとリケッツ

　大英博物館に寄贈される前にパリで展示されたリケッツの北斎・北渓コレクションは、これまで記してきたように、その一部がアンダースン経由のブリンクリー・コレクションであったらしいが、もともとはロイヤル・アカデミー会長であった画家レイトン卿が所有していたものだ、と前述のパリの新聞記事は伝えている。となれば、これらの北斎を、ビアズリーも見ていたのではないか。ビアズリーが旧知の本屋エヴァンズ（ビアズリーの肖像写真を撮った人でもある――図7・15）に宛てた一八九四年八月二〇日付の手紙が、ビアズリーとレイトン卿に接点があったことを証明している――「フレデリック・レイトンからチャー

図7-15　エヴァンズ《オーブリー・ビアズリーの肖像》1894年頃

ミングなメッセージを貰いました。僕のささやかな努力の結晶への称賛、そして、私の夕ンホイザーを見ることのできる日を楽しみにしていると書いてありました。」「ささやかな努力の結晶」というのは、おそらく『アーサー王の死』の装丁・挿絵を指しているだろう。ビアズリーが『ヴィーナスとタンホイザーの物語』（『丘の麓』）執筆をすでにこの時点で構想していたことも分かる。

リケッツはワイルドと親しかったのでワイルドが『サロメ』のビアズリー挿絵をどう思っているかを直に聞いていた。リケッツ自身が『サロメ』の挿絵を担当したかったと思われるもののかなわなかったのだが、後年、ワイルドもビアズリーもこの世を去って、新たな公演企画を日本から打診され（松竹の企画）、その舞台美術をリケッツが受け持つことになった。この新企画は残念ながら実現しなかったが、衣装デザインなどが残っている（図7−16）。これを見るとワイルドがビアズリーを日本的すぎると批判しているにも関わらず、リケッツの衣装デザインはもっと日本的だ。もっとも日本の歌舞伎役者たちが演ずる予定であったので、自然にこうなったともいえるが、貞奴の舞台を見ていたリケッツならではのことで、これこそ紛うことなきジャポニスムだ。

しかし、前述したように、リケッツのジャポニスムは彼本来の分野であった挿絵にはあまり感じられない。むしろ『ポリフィロの狂恋夢』を代表とする初期イタリア・ルネサンス挿絵の、明確な線描写を基本とする、素朴で温かみのある繊細なスタイル、といえよう。前述したように同挿絵群は（おそらくはまず『ポートフォリオ』誌の論文を経由して）ビアズリーに影響を与えているが、かつて研究者の間にはビアズリーの初期ルネサンス様式をリケッツの影響だと早とちりした人たちがいた。スタイルをどんどん変化させていったビアズリー

図7-16　リケッツ『サロメ』衣装デザイン1920年

への初期ルネサンス・スタイルの影響は時期的に限定されるが、ジャンルによってスタイルが異なるリケッツの場合も時期によって変わる。といっても、その時期に集中した仕事のジャンル（ヴェイル・プレス本のための仕事、油絵、舞台美術などなど）による、という違いがある。

　北斎コレクションに関してビアズリー／レイトン卿／リケッツ、イタリア・初期ルネサンス挿絵スタイルに関して（私の推論に従うと）ビアズリー／『ポートフォリオ』誌／リケッツ、といったつながりが見えてくる。ビアズリーは大胆（露骨）な浮世絵集『愛の書』を友人で画家のローセンスタインにもらったが、後者はリケッツとも親しかった。ビアズリー／オスカー・ワイルド／リケッツのつながりについてはいうまでもない。このように、いやでも両者は互いを認知し意識せざるを得ないのが、当時のロンドン美術界の状況だった。

　一九一五年一月四日、リケッツは詩人でありコレクターである知人のゴードン・ボトムリーに次のような手紙を書いている。ロシア・オペラのロンドン引っ越し公演があってその折のロシアのデザイナーによる衣装（および彼らの挿絵の仕事）等がリケッツの影響を受けているというボトムリーの指摘を受けて書いたものだ——

　友よ、違います。ロシアのデザイナーたちは私の影響をまったく受けていません。私の挿絵の仕事はビアズリーの成功によって永久に沈没してしまいました——彼ら［ロシアのアーティストたち］はビアズリーのことは知っています。私の舞台美術の多くは彼らの仕事の先取りをしています——赤で統一のアッティラの情景、全面青のサロメ……長くなるので詳細がここに記せませんが、大柄な模様やファンタスティックな髪形など、彼

らはまったく知りません。これらはイギリスでしか、それも演劇関係者しか知らないの
です。

「青のサロメ」——これはもともとワイルドと『サロメ』の舞台化を話し合ったときに、
舞台を一つの色で統一することが提案され、上演禁止のためまったく実行には至らなかっ
たのを、日本からの企画打診を受け、公演自体はまたまた実現しなかったにせよ、一部の
衣装デザイン（図7‐16）だけは世に残った、あの新企画の『サロメ』のことである。「青
のサロメ」制作中のリケッツ自身の証言を見よう——

　……もちろん私は舞台に復帰するつもりです。いままさにそうで、東京の演劇プロダ
クション松竹から『サロメ』の新しい公演企画の打診がありました。この会社はウザエ
モン［羽左衛門］をよく起用しますが、それは日本の芝居をやるときだけではないかと思
います。とてもおかしなことですが、何年も前、私はサダ・ヤッコが日本語版の『サロ
メ』を演じる夢を見ました。……ヘロデをカワカミが演じていました。……ウザエモンは『サ
ロメ』出演を承諾しないでしょう。ご婦人たちは彼の熱烈なファンです。（一九一九年八
月四日付、知人のマシュウ夫人宛ての手紙）

　日本のアートを愛したリケッツだが、日本を訪れる機会はなかった。天折したビアズリー
も来ることはなかった。しかし、彼らのジャポニスムは紛うことなく確かである。

第八章　装丁・挿絵・活字

一　用の美、美の用

本の装丁に私が目を奪われた最初の経験は、『近代絵画ノート』という、フランスの本だった（André Michel: *Notes sur l'Art Moderne,* 1896）。著者とテーマに引かれてヨーロッパの古書店から買ったのだが、届いたのを見て驚いた。トーンの違う数種の緑を主体に茶と黒をまじえ植物のモチーフを一面に彫り込んだ皮の装丁だった。アール・ヌーヴォー時代の申し子のような装丁であるが、デザイナーは不明である。海外の書店から送られてくる古書・稀本カタログには「装丁」（binding）をセールスポイントにしたものがある。以来、私はそれまであまり関心のなかった「装丁」にも注意を払うようになり、これはと思うものを注文するようになった。ただ、この種の本の場合、工芸品として素晴らしいにもかかわらずその制作者あるいはデザイナーが明記されていないことが多い。特に皮装の場合は、出版元がその形で売り出したのではなく、購入者が改めて専門家に依頼して装丁し直したものが少なくない。一方で、著名な装丁家・工房の場合、その名前によってリストに項目化されるこ

とはごくわずかな例（たとえばケルムスコット・プレス本やエラニー・プレス本など）をのぞいてめったになく、多くは著者・作家名の項目でリストアップされ、本の体裁にかかわる記載の中でデザイナーや工房が明記される、というのが普通である。そして多くの場合、それすらなく、辛うじて（表もしくは裏）表紙の内側の角隅や縁に装丁者・工房の名を印刷した極小のラベルが貼ってあるだけだ。挿絵の場合は違う。画家がそれほどポピュラーでないと装丁家と同じような扱いを受けることもあるが、多くは画家の名で項目化される。中身（テキスト）あるいはその作者名でなく、挿絵家の名に引かれて本を買うということも珍しくない。しかし、印刷された紙や版画を束ねただけでは不便この上ない。本という体裁は、つまり装丁は、なくてはならないものだ。さらには、それ自体の美によって強く存在感を示す装丁もある。用と美がいったいになったものが工芸品とすれば、まさしく「美しい本」は工芸品だ。しかも、本の場合は、飾るだけで水も花も酒も入れない壺などと違い、中を開けて読むことがただの一行すらないということはまずありえないから、真の意味で用と美が一体になっている。

二　グーテンベルク聖書と「美しい本」の定義

「美しい本」といったとき、人はなにを思い浮かべるだろう。一つは「装丁」（binding）、二に「挿絵」、そして愛書家、というより愛書狂なら三に、いや真っ先に「頁面」をあげるだろう。「頁面ペイジヅラ」と仮に表現したが、つまりは印刷紙面の体裁のことである。活字の姿かたち、行間の幅、活字の組み方の美観、余白の取り方、章頭文字の美醜、大文字小文字の大きさ

の比率、句読点のつけ方、柱（heading）の入れ方などなど、さまざまな要素からなる、広い意味のタイポグラフィ（typography）である。愛書家でもこの第三の美にこだわりを示す人はあまりいない。例えば、頁の頭や柱に印刷される本や章のタイトルに句読点をつけないのが現在の慣行だが、かつてはフルストップやカンマを打つのが珍しくはなかった。それをうるさい、醜いと思う人もいればどうでもいいという人もいるだろう。しかし、「美しい本」というとき、この第三の「頁面」の美も切り捨てることはできない。『イギリスの美しい本』展（二〇〇六年、足利市美術館、郡山市美術館、千葉市美術館巡回）はそれらすべてに目を配っている。

美へのこだわりは活字印刷本の歴史の最初からあった。世界最初の活字印刷本は聖書である。挿絵はないが手書きで多色の縁装飾などが入れられた世にいう『グーテンベルク四二行聖書』の美麗な「頁面」を見れば、「美」は始めからあった、といっていいだろう。

本展がそのグーテンベルクに始まるドイツの美しい本ではなく、イギリスの「美しい本」を歴史的に展観しているのはなぜか。イギリスが「美しい本」をきわめて多く世に送り出している国の一つだからである。社会の成熟と関係していることなので、産業革命のリーダーとしては当然の成り行きだったといえる。そしてなによりも、世界三大美書といわれているものがすべてイギリスの本であるからにほかならない。すなわち、ケルムスコット・プレスの『チョーサー著作集』、ダヴズ・プレスの『欽定英訳聖書』、そしてアシェンディーン・プレスの『ダンテ全集』である。本展はこの三大美書を一堂に展示している。

三　カクストンとイギリス最初の印刷本

　グーテンベルク聖書は一四五五／六年の刊行とされている。この世界最初の印刷本は一ページの構成が左右二段組で全頁各四二行、章頭文字は大きなカラーの花文字でこれは手書きである。その後、彼の後援者で相棒でもあったフストなどによって初めて出版年が入った聖書が一四六二年に印刷された。一方、イギリスのカクストン（William Caxton, 1422?-91）はグーテンベルクの活字印刷が始まる一〇年ほど前の一四四一年、当時ブルゴーニュ公国の首都であったブルージュに渡った。織物商の彼がどうしてイギリス最初の活字印刷本を出版し、イギリス最初の印刷業者になったのか、いささか興味深いところだが、その彼の手になる最初の活字印刷本は、フランス語による歴史物の英訳だった。

　カクストンは才知に長けた商人だったようで、貿易によってたちまち財をなし、公国で商売をするイギリス人を束ねる公職にもつき、一四六四年にはブルゴーニュ公国との貿易協定に関わるイギリス使節に任命された。一四六八年、イギリス王エドワード四世の王女ヨークのマーガレットがブルゴーニュ大公シャルルと結婚、イギリスからお輿入れした。一四七一年三月この大公妃がカクストンに彼がすでに部分的に行っていた『トロイ史話集』の英訳の続行を依頼した。カクストンは九月に訳を完成し訳稿を献上した。これが大評判になり、貴族たちがつぎつぎに筆写をカクストンに依頼した。織物貿易の仕事で忙しいカクストンはこの要求にこたえるために、筆写でなく、発明早々の活字印刷を思いつき、実行した。一四七四年ないし七五年頃といわれている。カクストンはさらに四点の本をブルージュで活字印刷した後帰国し、ロンドンのウェストミンスターに印刷工房を開い

た。こうして一四七七年、カクストンは『哲人の名言至言集』（*The Dites and notable wise Sayings of the Philosophers*）を出版し、英語の本を外国で、そしてイギリスで最初に印刷・出版したことになる。ブルージュでは例の歴史物の原本も出版していたので（*Raoul Lefèvre: Le Recueil des Histoires de Troye, 1475/6*）フランス語の本を世界で最初に印刷したのもカクストンということになる。

カクストンは少なくとも九九点の本を出版し、一四九一年に他界した。その初期のものが、その素朴な「頁面」も一四八〇年で姿を消し、現在のように一直線に揃った形になった。木版による装飾デザインの挿入は一四八〇年に始まっている。活字もカクストン生存中に数種鋳造されている。本の歴史上画期的な業績を上げたカクストンを称え回顧する始めての大きな展覧会が、イギリス最初の活字印刷本『名言至言集』出版四百年を祝って一八七七年、ロンドンのサウスケンジントン博物館（ヴィクトリア＆アルバート博物館の前身）で開かれ、九〇点に及ぶカクストン本が展示された。このとき「外国の印刷本――ドイツ」のセクションに展示された『グーテンベルク聖書』（正確にはラテン語聖書 *Biblia Latina Vulgata*）ではカクストン本を三点展示しているが、その一つヒグデン著『ポリクロニコン』（図8-1）は出版年が印刷されていないが一四八二年と考えられていて、上記のカクストン展でも四点出品されていた。そのうちの一点、ケンブリッジ大学所蔵のものには元の所蔵者による次のような書き込みがある――「きわめて入手困難かつ高価なもの、幾ら払ったかを告げるのが恥ずかしいほど」。

なお、『ポリクロニコン』は一三四二年にチェスターの修道僧ヒグデンが著したラテン語の、そして一四世紀唯一の『世界史』で、一三八七年に別人によって英訳された。カクストン

図8-1 ヒグデン『ポリクロニコン』カクストン本 1482年頃

が使ったのはこの英語版の方である。

四 本と挿絵

グーテンベルク、そしてカクストンによって活字印刷が普及していく以前から、もちろん、本は作られていた。まずは手書きの原本と写本、そして活字印刷のアイデアの元になった木版印刷本（block book）である。木版印刷本の始まりははっきりしていない。一四五〇年頃から出始めているようだが、活字印刷が始まってもしばらくは共存した。そして、いうまでもなく挿絵は当初から、つまりほぼ本の歴史とともに始まっている。手書きおよび木版画による装飾である。活字印刷本の世界最初の挿絵はバンベルクで司祭の秘書を務めていた下級聖職者プフィスター（Pfister）による。彼が一四六〇年から六五年の間に五点印刷したうちの四点が挿絵入りだった。文字の読める、余裕のある市民のための本である。この時の挿絵はその出来栄えからいっても言葉を視覚的に補強するという、もっぱら信仰のための「用」で考えられていて、「美」を狙っているわけではなかったといえる。

イギリスの最初の挿絵入り印刷本は、これもカクストンによる。一四八二年出版の『遊戯チェス』（*The Game and Play of Chess*）、また翌年のチョーサー著『カンタベリー物語』第二版も挿絵入りだった。さらに一四八四年、カクストンは聖人伝説集であるウォラギネ著『黄金伝説』を自分で訳し、七〇点近い挿絵と五〇点ほどの装画（カット）を入れて出版した。

カクストン本の挿絵画家の名は不明だが、ウィリアム・モリスに名高いケルムスコット版の『チョーサー著作集』（図8‐2）や『黄金伝説』（図8‐3）世に先駆けること四百年である。

図8-2　ケルムスコット版『チョーサー著作集』1896年

リスによるケルムスコット・プレス本の挿絵原画はバーン＝ジョーンズである。。

一六世紀に入ると印刷はさらに普及し始め、挿絵本もさまざまなものが出るようになった。人々は聖書や宗教書の類からさらに幅広いテーマを本に求めるようになったが、人文主義の時代ルネサンスならではのことで、活字印刷はまさしく人々の新しい欲求に応えるものだった。この時代、今日も挿絵本の歴史上きわめて重要とされる本の多くががルネサンス芸術の発信地、イタリアのフィレンツェとヴェネツィアで出版されている。なかでも水の都ヴェネツィアは、貴重な書物の収集保存で知られていたがルネサンス期では印刷出版も盛んで、特にその挿絵や装飾デザインは後世に強い影響を与えた。

五　ヴェネツィアからロンドンへ——リケッツとビアズリー

一四九四年にヴェネツィアで出版されたヘロドトスの『歴史』の第一頁はその華麗な縁装飾で有名だが（図7‐7）一八九三年にパリで刊行されたムロー著『モロー兄弟』（A. Mouteau: *Les Moreau*　芸術家列伝シリーズの一つ）のタイトル頁にそのまま使われ（図7‐9）、一九〇三年にはチャールズ・リケッツが『イウリア・ドムナ』で見事な応用を示した（図7‐8）。同じくヴェネツィアだがこれとは別の印刷業者アルドゥス（Aldus）によって一四九九年に出版されたコロンナ著『ポリフィロの狂恋夢』（F.Colonna: *Hypnerotomachia*）は、一七〇点に及ぶ挿絵（木版画）だけでなくその見事な「頁面」で、活字印刷本の歴史に燦然たる輝きを放っている。これらのヴェネツィアを主とするイタリア・ルネサンス期の挿絵本は一九世紀後半、イギリスを中心にヨーロッパが迎えた挿絵印刷の隆盛に一役買うことになる。

図8-3　ケルムスコット版ヴォラギネ『黄金伝説』第1巻 1892年

リケッツと同時期に活躍し、彼以上に同時代、そして後世に影響力のあったイギリスの挿絵画家といえばビアズリーである。『チョーサー著作集』に代表される華麗なケルムスコット・プレス本の世界に憧れ（初期代表作『アーサー王の死』挿絵参照、図8‐4）、一方で自分のスタイルを短期間で確立していったビアズリーにはさまざまな影響が見て取れ、『ポリフィロの狂恋夢』もその一つと考えられる。雑誌『サヴォイ』にビアズリー自身が書き下ろした『ヴィーナスとタンホイザー物語』（未完のまま後に『丘の麓』と改題して出版されたもの）の口絵として描かれ実際には使われなかった（一八九四年後半から一八九五年四月の間に制作された推測できる）作品（図8‐5）と『狂恋夢』の挿絵（図7‐6）、また前者の巻頭頁（図8‐6）と後者のそれ（図8‐7）との類似性を見るのはた易い。ヴィーナスの背後の二連アーチと抱擁する恋人たちの背後のアーチ、円柱に両脇を囲まれてびっしりと活字がすべて大文字で並ぶデザイン。モチーフや活字の組方だけではない。挿絵のスタイルそのものもポイントである。ヴェネツィア本の木版挿絵は線刻（輪郭描写）だが、ビアズリーもここでは黒と白の面を基本とする『アーサー王の死』とも繊毛の線の『サロメ』とも違う線描木版画スタイルである。

イタリア初期のこの挿絵本は、ビアズリーだけでなく、ほかにも、例えばリケッツにも影響を与えている。マーロウの戯曲『ファウスト博士』（ヴェイル・プレス、一九〇三年）の巻頭頁（図8‐8）はヴェイル・プレス版シェイクスピア著作集（一九〇〇‐〇三年）の『ヘンリー八世』でも繰り返し使われルネサンスのヴェネツィア本の影響をうかがわせるが（図8‐9）、さらに『マクベス』では『狂恋夢』（図8‐7）とほとんど同じデザインを使っている（図8‐10）。イギリスの画家たちはヴェネツィアの本を大英図書館などで直接見ている

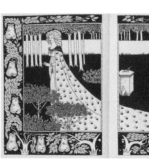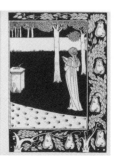

図8-4　トマス・マロリー『アーサー王の死』ビアズリー挿絵 1893-4 年

図8-7　コロンナ『ポリフィロの狂恋夢』
巻頭頁

図8-6　『ヴィーナスとタンホイザー物語』
巻頭頁

図8-5　『ヴィーナスとタンホイザー物語』
未使用口絵

図8-10　ヴェイル・プレス版
『マクベス』巻頭頁

図8-9　ヴェイル・プレス版
シェイクスピア著作集『ヘンリー8世』
巻頭頁

図8-8　ヴェイル・プレス版
マーロウ『ファウスト博士』
巻頭頁

るか、一八八九年にイギリスで出版されたファクシミリ版を見たのであろうが、それとは別に、もう一つ彼らの目をヴェネツィアへ向ける刺激となったと考えられるものがある。『ポリフィロの狂恋夢』を始め、イタリア・ルネサンス活字本の挿絵が（図7‐6）を含め多数の図版入りで紹介された。

年刊美術雑誌『ポートフォリオ』一八九四年（図7‐4）掲載の論文『イタリアの挿絵』（A. W. Pollard: "Italian Book-Illustrations"）である。

ビアズリーを、そしてリケッツを美しい本の制作へ駆り立てたのは、あらためていうまでもなく、ウィリアム・モリスである。特に、リケッツは挿絵画家あるいはグラフィックデザイナーとしてのみ活躍したビアズリーと違い、モリスのケルムスコット・プレスの向こうを張って出版の事業を始めた。一九世紀半ばから二〇世紀初めにかけて目覚しい発展を見せたイギリスの「美しい本」の歴史は、第一にカクストン、第二にモリス、そして第三にヴェイル・プレスに代表される多くのプライヴェイト・プレス（Private Press 私家版）という三つの滋養分を吸って育ち、現代イギリスの装丁美の世界に続いている。

六　ケルムスコット・プレス

ヴェイル・プレスの本は多くがケルムスコット・プレスの本より小型なので区別がつきやすいかに見える。しかし、ケルムスコット・プレスとしては小さい8vo（オクターヴォ、八折本）の、例えば『パーシヴァル卿』（サイズ 207x140mm）とヴェイル・プレスのなかでも大判の『クピドとプシュケの恋物語』（ラテン語版 290x195mm）を並べると取り違えてしまいそうである。しかしこれは、薄青色の板紙に無造作にタイトルが刷られ装画はないというシ

ンプルこの上ない装丁が両者まったく同じゆえの錯覚である（ただし、ヴェイル・プレスには数点、色刷りデザインの表紙のものもある）。ところが、中を開くと、ケルムスコット・プレスとヴェイル・プレスはかなり違う顔つきをしている。モリスのデザインは活字（『パーシヴァル卿』ではチョーサー・タイプを使用、図8‐11）もボーダー（縁）装飾も章頭花文字もそして挿絵（バーン＝ジョーンズ原画）も、すべて活字印刷時代より前のもの、中世手書き本のスタイルの影響を色濃く滲ませている。活字本でいえば、グーテンベルク聖書に近い。それにくらべて、リケッツのスタイルは透明感が高い。この本のリケッツの活字はヴェイル・タイプと呼ばれるもので、チョーサー・タイプにデリケートに残っている中世の花文字や髭文字様式の装飾的な特色をかなり落とし、丈を低くして風通しをよくしている。リケッツ自身による木版画の挿絵やボーダー装飾のスタイルとあいまって、全体に中世的な気分というよりはイタリア人文主義の気分が漲っている（図8‐12）――つまり、初期イタリアの印刷本のスタイルである。イタリア語のつづりにはkやwがなく、またやたらに子音が繰り返されて汚く見えることがなくて英語より良い、とリケッツはいっていた（M. Watry: *The Vale Press*, 2004）。この『パーシヴァル卿』は大判なので、尾や髭や跳ねのほとんどない、わずかに丸みを帯びた温かみのある活字はいっそう映える。先輩格のモリスは、オクスフォード大の学生時代にバーン＝ジョーンズと大陸旅行をしてゴシック様式の聖堂を見てまわり、その美しさに魅了されてアートの道に入る決心をした、そもそもの中世主義者である。また、リケッツは浮世絵などのシンプルな線描写の美しさと空間の美学に強く引かれていたのに対し、モリスやバーン＝ジョーンズは日本美術にほとんど関心を持たなかった。

ケルムスコット・プレスの設立は一八九一年、モリスの歿年は一八九六年であるから、

図8-12　ヴェイル・プレス
『クピドとプシュケの恋物語』
（7頁部分）1901年

図8-11　ケルムスコット・プレス
『パーシヴァル卿』
（3頁部分）1895年

わずか六年弱の出版活動で（プレスが閉鎖されたのは彼の死後の一八九八年春なのでケルムスコット自体の歴史は八年）、モリスの生涯最後の仕事だった。出版された点数は五二。五百部出されたものもあるが、多くは三百余しか印刷されず、当時からコレクションの熱狂的な対象になり、予約超過も珍しくなかった。モリスが意を注いだのは三つ——優れた素材（インクと紙）、優れたデザインの活字、そして美しい装飾と挿絵である。紙はケント州の製紙会社ジョゼフ・バチェラーで作らせ最終的に四種類使ったがいずれも漂白剤をまったく使わない製法で古色を帯びている。ヴェラム（牛皮）を使うこともあったがすべてのタイトルにではない。モリスは紙の方を好んだようだが、皮革はインクの乗りが悪いからだと思われる。

また装丁には青色の板紙（正確には板紙に青い紙を張ったもの）に背を麻布でバインドしたものが多いが、ヴェラムで表装し、背に金文字でタイトルをいれるものもあった。テキストがモリス自身の長編詩である『地上の楽園』全八巻は発行部数が紙本二二五部、ヴェラム本六部なのだが、発行部数すべてをヴェラム装（絹の結び紐つき）で出版した（図8-13）。普及版として三百ないし五百部を青色板紙装で出し、特装版として数部だけヴェラム装にするやり方と、『地上の楽園』のようにすべてヴェラム装にする方式のほかに、『黄金伝説』（全三冊）のように板紙装のみの五百部発行でヴェラム装は作られていない、というケースもある。『チョーサー著作集』は例外的存在で、特装版として豚皮の装丁が四八部作られた。

活字はすべてモリス自身のデザインによって鋳造させたもので、トロイ・タイプ（Troy type）、チョーサー・タイプ（Chaucer type）、ゴールデン・タイプ（Golden type）の三種類使っている（図8-14）。チョーサー・タイプはトロイ・タイプを小型化したものである。モリスが活字のモデルに使ったのは一四七〇年にヴェネツィアで印刷出版された本で（モリ

図8-13　ウィリアム・モリス『地上の楽園』
第1巻1896年

が愛した中世には活字本がないので当然のなりゆきであったのだが)、モリスの好みにデザインし直している。トロイもチョーサーもブラック体(ゴシック体)、そしてゴールデンだけローマン体(ゴシックなどではない普通の活字体)だが、ケルムスコット最初の本『輝く平原の物語』の挿絵を依頼されていた画家ウォルター・クレインが「ローマンというよりはゴシックみたいですね」と文句をつけたとき、モリスはむしろ喜んだという (W. Peterson: *The Kelmscott Press*)。一方、リケッツは彼のヴェイル・タイプをケルムスコットのタイプにそっくりだと新聞紙上で批判されたとき、いかに違うか反論した。これは実に象徴的なエピソードではないだろうか。古典古代あるいはルネサンスの世界よりもゴシック即ち中世様式に憧れていたモリス、古典的な明晰さを愛したリケッツ、という図式が見える。なお、『輝く平原の物語』はクレインの原画制作が間に合わず、挿絵なしで一八九一年、ケルムスコット・プレス最初の刊行本として見切り発車され、後一八九四年に再度、クレインの挿絵入りで出た珍しいケースだが、この一八九四年版ではローマン体のゴールデン・タイプではなくトロイ・タイプが使われた(図8-15)。

このクレインの挿絵待ちエピソードでも分かるが、モリスが挿絵にこだわったのはいうまでもない。そして、挿絵と活字の調和に徹底して気を配った。クレインの場合と同じような事例が先に触れた『地上の楽園』である。この長編詩にバーン=ジョーンズの挿絵をふんだんに入れて豪華な本を計画したのは、ケルムスコット・プレス開始より一〇年以上も前だった。「クピド(キューピッド)とプシュケ」の愛の巻の分だけ四〇点をこす挿絵ができあがったが、バーン=ジョーンズの絵のスタイル(つまりはモリスの好みのスタイル)に合う活字が見つからず、活字製作に時間もかかるところから、いったん挿絵なしでエリス社

図8-14

world; so do not I, nor any unblind-
ed by pride in themselves and all that
belongs to them: others there are who
scorn it and the tameness of it: not
I any the more: though it would in-
deed be hard if there were nothing
else in the world, no wonders, no ter-
rors, no unspeakable beauties. Yet
when we think what a small part of
the world's history, past, present, &
to come, is this land we live in, and
how much smaller still in the history
of the arts, & yet how our forefathers

トロイ・タイプ

not see how these can be better spent than in
making life cheerful & honourable for others
and for ourselves; and the gain of good life
to the country at large that would result from
men seriously getting about the bettering
of the decency of our big towns would be
priceless, even if nothing specially good be-
fell the arts in consequence: I do not know
that it would; but I should begin to think
matters hopeful if men turned their atten-
tion to such things, and I repeat that, unless
they do so, we can scarcely even begin with
any hope our endeavours for the bettering
of the Arts. (From the lecture called The Lesser
Arts, in Hopes and Fears for Art, by William
Morris, pages 22 and 33.)

チョーサー・タイプ

caused by the wires of the mould must not be too
strong, so as to give a ribbed appearance. I found
that on these points I was at one with the practice
of the papermakers of the fifteenth century; so I
took as my model a Bolognese paper of about
1473. My friend Mr. Batchelor, of Little Chart,
Kent, carried out my views very satisfactorily, &
produced from the first the excellent paper which
I still use.
 Next as to type. By instinct rather than by con-
scious thinking it over, I began by getting myself
a fount of Roman type. And here what I wanted
was letter pure in form; severe, without needless
excrescences; solid, without the thickening and
thinning of the line, which is the essential fault of
the ordinary modern type, and which makes it
 2

ゴールデン・タイプ

から出版され、その後再びケルムスコット・プレス四一点目の本として、このときも挿絵なしで出版された。活字はゴールデン・タイプ、出版年は第一巻が一八九六年七月、最終の第八巻は一八九七年九月である。モリスの意気込みは大きかったが、生前に刊行をみたのは第三巻までだった。この本のためにモリスは新たに縁装飾（border）のデザインを描いた。それまでのデザイン、装画は本を変えて繰り返し使われることがあったが、この新しい一〇点に及ぶ縁装飾の使用は『地上の楽園』が最初で最後になった。

ところで、『地上の楽園』のためのバーン＝ジョーンズの挿絵は完成したのか？前述のように「クピドとプシュケの物語」の部分だけほぼ完成し、版木に彫られたが、後は続かなかった。完成された挿絵も版木のまま、印刷されずに作品群は世に埋もれていた。それが近年発見されて、ケルムスコット・プレスにならった紙を特製し、バーン＝ジョーンズの絵に最も合うと結論されたトロイ活字を模刻復活して、生前のモリスの思いをこめるようにして印刷され、一九七四年に『クピドとプシュケの恋物語』として刊行された。全八巻すべてがバーン＝ジョーンズの挿絵入りで出版されていたらどんなに素晴らしかったか。おそらく『チョーサー著作集』を超える世界一の美書となったに違いない。

モリスがケルムスコット本の挿絵制作に全幅の信頼と期待を寄せたのがこのバーン＝ジョーンズだが、二人の合作といえるケルムスコット挿絵本最大の成果が、世界三大美書のひとつとされている『ジェフリー・チョーサー著作集新装版』である。左にタイトル頁、右に本文第一頁を見るこの本の最初の見開き二頁の息を呑むような美しさは広く知られているところだが（図8‐2）、モリスの本作りの基本はこのように見開き二頁を一つの単位、一つの小世界として一体的にデザインすることだった。これがヴェイル・プレスでも踏襲

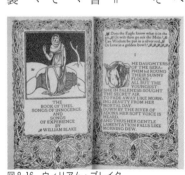

図8-16　ウィリアム・ブレイク
『セルの書、無垢の歌・経験の歌』1897年

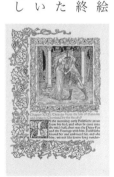

図8-15　ウィリアム・モリス『輝く平原の物語』

されたことは、『セルの書』でも明らかである（図8‐16）。

七　ヴェイル・プレスと私家版の流行

　二頁一単位という基本だけでなく上述したモリスの基本路線は、ほとんどそのままヴェイル・プレスのリケッツを始め、私家版を起業した人たちによって踏襲されている。ただ、一般にケルムスコット・プレスに続いた私家版は一点一点の規模が、そのサイズや装飾が、小さく、その分価格が抑えられた。なかでは、モリスの『チョーサー著作集』とならんで世界三大美書をなすダヴズ・プレスの『欽定訳聖書』（図8‐17）やアシェンディーン・プレスの『ダンテ全集』（図8‐18）は例外的な存在といえるだろう。

　プライヴェイト・プレスを日本では従来「私家版」と訳しているが，英語にしても日本語にしても多義的で、誤解を招きやすい。個人的あるいは家族的な小規模な事業で、「美しい本」としての質にこだわった手の込んだ作りと小部数しか発行しない限定出版をもっぱらとする出版社ないしその出版物、という意味でここでは使うことにする。販売ということをまったく考えない、私的な目的のためのみの印刷・製本という定義もありうるが、その意味ではカクストンがブルージュで印刷した『トロイ史話集』あたりがはっきり記録に残っている最初の私家版ということになる。

　モリスの影響でつぎつぎと生まれた私家版のなかでも代表的なのがヴェイル・プレスである。「真の私家版は自分自身がクラフトマンで活字やインクや紙を扱うことに喜びを感じ、しかもそれなりの資金と時間を持っている人間が行うもの」と言った人がいるが（W.

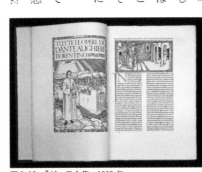

図8-18　『ダンテ全集』1909 年

図8-17　『欽定英訳聖書』全 5 巻 1903-5 年

Ransom: *Private Presses and their Books*, 1929)、モリスはまさしくそれにあてはまり、またリケッツも
そうだった。モリスと違うところは、リケッツはグラフィック・デザインだけでなく、版
画家であり画家であったことである。

リケッツの出版事業の始まりはモリスより早い。一八八九年に美術・文学の総合芸術雑
誌『ダイアル』を立ち上げた。これはその目的や規模や「美」へのこだわりからいって雑
誌の私家版である。リケッツ、そして彼と生涯を共にした画家シャノンは、当時ますます
勢いをつけ始めた写真的リアリズムへの傾向に抵抗し、アートにおけるデザインの復活を
目指し、写真と印刷技法の発達によって衰退を見せていた木版とリトグラフこそ彼らに必
要な表現媒体であるとしてその蘇生を意図していた。雑誌『ダイアル』第一号（図7‐12）
を寄贈されたとき、オスカー・ワイルドがその美しさに感激してリケッツたちのアトリエ（そ
の家の屋号が「ヴェイル vale」だった）を訪ねたエピソードは有名だが、以後それが縁となって、
ビアズリーが挿絵・装丁を担当した『サロメ』を除き、ワイルドの初版本の装丁・装飾を
すべて彼らが受け持った。もともと版画家として職業訓練を受け版画アーティストとして
スタートしているリケッツはこうして本のデザイナーとして活躍し始めたが、その仕事の
一つが日本でも人気の高いハーディの小説『テス』であることはあまり知られていない。

『ダイアル』で始まった真のデザイン・アートと「美しい本」の出版に寄せる野心は、モ
リスの歿した一八九六年、モリスの歿した一八九六年、マーロウ著『ファウスト博士』まで計四五
プレスを立ち上げたリケッツは、一九〇六年のマーロウ著『ファウスト博士』まで計四五
点を世に送り出した。はじめは好評ばかりとはいかず、創刊号でビアズリーを本格的に世
に紹介したことでも知られる美術雑誌『ステュディオ』などもやや批判的だった。後年『ス

テュディオ』が『本の美術』特集号にリケッツの業績を二頁で紹介するのに写真掲載の許可を求めてきたとき、リケッツは以下のように返事をして断っている――「現代における美しい印刷の復活についての貴殿の見解は大変結構なものと存じます。しかしながら、二頁で私を紹介しようというご提案では承服しかねます。字体、頁組み、木版装飾カット、挿絵、紙、布及び皮の装丁等のデザイナーとしての私の仕事をすべて見せるといわれたとしてもどのみち無理な話ですが」（『自画像――チャールズ・リケッツの書簡と日記』一九一四年四月一〇日の記載）。

リケッツの世間の無理解に対する嘆きのわりには、私家版はケルムスコット、ヴェイルの後を追いかけるようにして増えていった。その数はあげたら切りがないくらいだが、ヴェイルに続く代表的なものは、エラニー・プレス、アシェンディーン・プレス、ダヴズ・プレスそしてエセックス・ハウスである。モリス以来挿絵は黒白のモノクロームで共通している。これは木版画ということも関係あるが、デザインに凝った活字印刷の黒との調和の問題もあった。その点、エラニー・プレスは強い独自性を発揮した。主宰者のピサロがはじめからカラー挿絵にこだわったのである。

フランス印象派の画家として著名なカミュ・ピサロの息子ルシアン・ピサロはリケッツとシャノンのヴェイル・ハウス常連の友人で、デザイン・アートに関して彼らは同じような考えをもっていた。『ダイアル』にもピサロは作品を載せている（『ダイアル』第四号に掲載された版画「赤頭巾」はエラニー・プレスで再度使っている）。ピサロも私家版プレスを起こすことを考え一八九四年にスタートしたが、最初の十数点は新規の活字でなく、ヴェイル・プレスのヴェイル・タイプで印刷されたことにも、彼らの親密性がわかる。しかし、リケッ

ツラと違い、ピサロは色刷りにこだわりを見せ、最初の『魚の女王』ではカラー木版画が数点、挿絵として使われた。モノクロ挿絵と混在である。当初はペローの童話（『ふたつのお伽話——眠れる森の美女・赤頭頭巾』、図8・19・8・20）やフロベールの短編小説など、テキストはフランスものが多かった。「エラニー」というのは彼が少年時代をすごしたフランス・ノルマンディ地方の村の名である。三一点出版したが、一九一四年、世界大戦を間近に財政破綻で閉鎖された。紙はすべて手作りで、ピサロの原画を版画に彫るのは彼自身もしくは妻、また装丁も夫婦でやるという、まったくの家内産業だった。『ふたつのお伽話』は普及版（紙）が二二〇部、非売品のヴェラム版が四部つくられた。カラー挿絵一点、ほかにモノクロの挿絵と装画がある。

アシェンディーン・プレスはホーンビー（John Hornby）が一八九四年にいわば金持ちの道楽として自宅で始めたもので、社名はハートフォード州にある所在地から来ているが、後にロンドンのチェルシーに移った。潤沢な資金で最高級の材料を使い、ごく小部数の発行だったので商業出版界への影響力はなかったが、私家版の世界では注目された。それぞれ一九〇二年、一九〇四年、一九〇五年に出版されたダンテ『神曲』の『地獄篇』『煉獄篇』『天国篇』は一四八一年版の木版装画を再刻しているが、一九〇九年には他の作品も収めた一巻本の全集として新たに挿絵を画家ギア（Charles M. Gere）に依頼しフーパー（W. H. Hoopper）の彫版で出版した。大判のフォリオ・サイズで紙版は茶色板紙の装丁で一〇五部、ほかにヴェラム印刷を特別装丁したものが六部である。この一九〇九年の一巻本は今日世界三大美書の一つとされている（Tutte le Opere di Dante Alighieri Fiorentina. 図8・18）。

ウィリアム・モリスは多くの支持者、崇拝者をもったがその一人コブデン＝サンダー

図8-20　シャルル・ペロー『ふたつのお伽話』1899 年

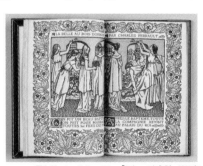

図8-19　シャルル・ペロー『ふたつのお伽話』1899 年

スンはケルムスコット本の装丁に手を貸そうと、一八九三年にハマスミスのケルムスコット・プレスの近くに移り住み、そこにダヴズ製本社を開いた。『ダヴズ（鳩）』というパブの二軒隣で、社名はそこから取った。これがダヴズ・プレスの前身である。彼は病身で後年は自身で装丁の仕事ができなくなるほどだったが、多くの優れた職人アーティストを抱えていた。彼らはリヴィエール（Riviere──『シェリー作品集』全八巻──図8・21──など　を手がけた著名な装丁家）の工房で仕事をしていた人たちである。またその一人コッカレルは後にケルムスコット・プレス版『チョーサー著作集』の豪華な豚皮の特装を担当している。一九〇〇年にスタートしたダヴズ・プレスの最大傑作は一九〇三年の『欽定訳聖書』全五巻で世界三大美書の一つに数えられている。一九一六年十二月にプレスを閉鎖したコブデン＝サンダースンは翌年ダヴズ・タイプ（活字）をテムズ河に投げ捨てた。その活字はルネサンス・ヴェネツィア本のイェンソン・タイプ（一五世紀の Nicholaus Jenson のデザイン・鋳造による活字）をモデルにエメリ・ウォーカー（Emery Walker）のデザインと監修で鋳造されたもので、いまなお印刷史上に残る傑作とされているだけに、この廃棄は痛恨の極みである。『欽定訳聖書』が挿絵や装飾が一切ないにも関わらず世界一、二を争うとされるのは、活字デザインや版組みなど、印刷アートの美しさによっている。活字鋳造のウォーカーもハマスミスの住人でモリスの友人だった。ケルムスコット・プレスは挿絵画家としてのバーン＝ジョーンズを脇に置くと、まさしくモリスとウォーカーの共同事業といえるほど、ケルムスコット・プレスへの彼の貢献度は高く、ほかにもヴェイル・プレスやダヴズ・プレスをはじめ多くの私家版の印刷アートに関わっていた。いわば出版界の影の大物で、一九三〇年に印刷アートにおける長年の功績でナイトの叙勲を受けている。

図8-21　『シェリー全集』全8巻 1880年

もう一つの私家版ゴールデン・コッカレル・プレスは一九二〇年にテイラー（H.M.Taylor）によって創設されたが、「美しい本」の出版は一九二四年に版画家のギビングズ（Robert Gibbings）が事業を引き継いでからである。美しい本をできるだけ安価に広く一般に提供するのが創設の趣旨だったが、ギビングズによって実現した。挿絵の仕事を請け負った画家たちは、エリック・ギル、ナッシュ兄弟、ヒューズ＝スタントン、そしてギビングズ自身など、二〇世紀を代表するそうそうたる人たちである。なかでも現代のルネサンス・ヴェネチア・スタイルとでもいうべき、輪郭、構図が明確で、デリケートな黒白の対比の鮮明さがコケティッシュなナッシュの木版画が素晴らしい（『四福音書』、『イエス・キリストの受難』。図8-22・8-23）。他の私家版と違い多くの一般読者を対象にしたので販路が比較的に大きく、アメリカでは大手のランダムハウスが販売元になった。ギルの挿絵・装画本の中でも著名なチョーサー著『トロイラスとクレシダ』（一九三二年）もその一つである。また、その設立趣旨からいって古典だけでなく同時代作家の作品を積極的に出版した――ルウェリン・ポウィス著『生命の栄光』もその一つである（Llewelyn Powys: Glory of Life. 図8-24）。その後、出版社として一九六一年まで現役だった。

八　ディエル兄弟

一九世紀半ばから二〇世紀初めにかけてイギリスのブック・デザインがピークを迎えた背後には、それぞれの分野で活躍したアーティストたちがいる。印刷技術と版画技法の発達は西洋文化にかつてない変革をもたらした。複製芸術・複製文化時代の到来である。産

図8-23 『イエス・キリストの受難』1926年　　　　　　　　　図8-22 『四福音書』1931年

業革命によって生産構造が、そして社会構造が変わり、大衆文化が発生し、新たな文化社会が大量生産を必要とし、また新しい文化形態を要求した。本の発行部数が増加し、小説の読者人口が急速に伸びたが、多くが分冊（シリアル）形態をとり、挿絵を載せるのが普通になった。新聞も同じである。これは印刷技術が急速に発達したおかげで（たとえば活字と版画を同一紙面に違和感なく刷り上げる技法やインクの開発など）、それとあいまって、木版、リトグラフ、エッチングなど版画の技術も進んで社会の欲求に応じ、アーティストが活躍した。

多くの芸術家は大量生産の安物文化には反発をし、それがケルムスコット・プレスやヴェイル・プレスを生んだ。だが、大量複製文化といっても、絵画の場合は、オフセット印刷など映像の印刷術が大きく開発されるまでは版画という純粋アートに頼らざるを得なかった。これは部数が限られる手仕事の世界である。そのことが、破壊的なまでもの複製文化の到来直前に位置していたアーティストたちを守ったといえる。そしてそれが、真の意味での「美しい本」の文化を生んだ、といえる。

イギリスにおける神秘的な幻想絵画の元祖ともいえるブレイクは、初めは版画職人だった。その頃の彼の仕事はいくつかの挿絵本に残っているが、スイス生まれでイギリスで活躍した画家フューズリ（フュッセリ）の挿絵入り『シェイクスピア戯曲集』にはブレイクの彫版によるものが数点含まれていて貴重な記録である（図8‐25）。ブレイク自身の原画による版画の挿絵は数多くあるが、詩人ヤングの『夜想』（図8‐26）は代表的なものだ。また未発表だったブレイクの作品を載せた点でも知られる、ギルクリスト著『ウィリアム・ブレイクの生涯と作品』二巻本の第二版（増補版）のブレイクの初の本格的評伝として、そは、その表紙の美しいアール・ヌーヴォー的なデザインの華麗さでも有名な本で、装丁はバー

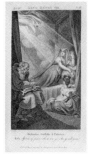

図8-26
エドワード・ヤング『夜想』
1797年

図8-25 アレクサンダー・チャーマーズ編纂『シェイクスピア戯曲集』から『ヘンリー8世』1805年

図8-24 ルウェリン・ボウィス『生命の栄光』
1934年

ンである（図8‐27）。

　世間に理解されなかった時代にブレイクの作品を（詩も絵画も）高く評価し私淑した一人がダンテ・ゲイブリエル・ロセッティである。ロセッティを中心メンバーとするラファエル前派の画家たちは、かなり「美しい本」の仕事もしている。大英帝国の世界制覇を支える子弟の教育に力を入れたイギリスの国家的ポリシーが、良質の挿絵本の普及を導いたが、優れた画家たちがその一翼を担った格好である（その社会的要求にもっとも応えている一人がグリーナウェイであろう——図8‐28）。モクスン版『テニスン詩集』はロセッティ、J・E・ミレイ、W・H・ハントたちが原画（ドローイング）を描いているが、なかでもハントの「シャロットの乙女」はこれを基に油絵（口絵①）が描かれていることもあって知名度が高い。いずれにせよモクスン版『テニスン詩集』はラファエル前派の画家たちの仕事としてよく知られているのだが、彼らの作品を紙面に顕在させた彫版師や版画家こそもっと注目すべきである。ケルムスコットに始まる私家版絶頂期の陰の存在だったウォーカーに相当するのが、ディエル兄弟とその工房で、彼らは実に多くの挿絵本の彫版師として、またプロデューサーとして活躍した。『グッド・ワーズ』『コーンヒル・マガジン』など次々に誕生した挿絵入りの雑誌にもかかわったが、後者の発刊に関してディエルは後に次のように回顧している——「発刊にあたってこの月刊誌に毎号一頁大の図版を一、二枚載せるので彫板をしてくれないかといわれ、数年引き受けたが、その間、ミレイ、リチャード・ドイル、レイトン卿、サンドゥズなどの素晴らしい作品を手がけた。彼らはまもなくアートの世界で重要な地位を占めるようになった」（『ディエル兄弟——五〇年の記録』、一九〇一年）。またこの回顧録に、『グッド・ワーズ』掲載の詩につける挿絵画家を探していたディエルにW・H・ハ

図8-28　ケイト・グリーナウェイ『窓の下で』1878年

図8-27　ギルクリスト『ウィリアム・ブレイクの生涯と作品』第2版 1880年

トが寄越した手紙が載っている——「友人を紹介します。若手の中でもっとも才能がある と思います。ゆくゆくは偉大な画家になるでしょう。木版にドローイングを描いた経験は わずかですが、挑戦したいといっています。名前はエドワード・ジョーンズです。」ジョー ンズとは即ち、後のバーン＝ジョーンズのことである（図8‐29）。

ディエル兄弟（George & Edward Dalziel）は一八三〇年代から彫版師・版画家として共同で 仕事をはじめ一八五七年にロンドンでキャムデン・プレスを設立した。ディエルが声をかけ、 作品を企画し、版画にして、挿絵本や雑誌、新聞などで世に送りだしたのが契機となって 一般の人気を博した画家はかなりの数である。『イギリスの美しい本』展に関わっているアー ティストだけに限っても——リチャード・ドイル、ジョージ・クルックシャンク、S・J・ ギルバート、バーキット・フォスター、エドワード・リア、レイトンそして、ラファエル 前派の画家たち、ということになる。ディエルの彫版あってこその成果というべきであろう（図8‐30）。

『シェイクスピア・人と作品』全三巻はギルバートの 傑作とされているが、ディエルの、そしてディエルの、最良の仕事の一つと評価され ている（図8‐31）。この企画に信仰心の篤いミレイは非常に乗り気だったが、人気が鰻上 りの彼は次々と絵の制作依頼を受けていて、ドローイング制作は順調に進まなかった。し かし、ミレイがいかにこの挿絵の仕事に執着していたかはディエルに宛てた手紙（一八五七 年八月）に窺える——「この仕事を引き受ける気持ちになったのも挿絵をすべて私一人で や るということだからです。テーマはまさに私の好みです。」作品は出来上がるごとに送り届 けられたが、最後の原画が到着したのは一八六四年も末になってからだった。それも契約 の三〇点に達せず、二〇点しかなかったが、そのまま出版された。この本は新約聖書の挿

『救世主キリストの物語』はミレイの、そしてディエルの、最良の仕事の一つと評価され

図8-30　ハワード・ストーントン編纂
『シェイクスピア・人と作品』1858-61 年

図8-29　『グッド・ワーズ』1863 年 330 頁《夏の雪》

絵入り抜粋といった趣のものだが、ディエルがミレイにこだわった理由は「主題にふさわしい荘重な描き方をしてくれると同時に、これまでの聖書絵画に見る古い慣習的なスタイルを避けてくれるような」画家は彼しかいない、と判断したからである。

ディエル工房のもう一つの傑作は一八八〇年出版の『ディエルの聖書ギャラリー』（図8-32）である。ディエルは記している——「図版は六一点だがなかでも特筆すべきは准男爵レイトン卿の作品である。とりわけ「カインとアベル」は近代における聖書絵画の最高傑作であり続けるであろう」。このバイブル・ギャラリーにはこのほかワッツ、ポインターなど、そうそうたるメンバーが挿絵を描いている。

九　カラー挿絵——エドマンド・エヴァンズの功績

木版画の天才ディエルにカラーものは一八五九年制作の一点しかない。カラー木版がきれいでないこともあって挿絵にはモノクロの凸版木版画が良いとする考えが残っていた時代だからであろうし、ディエルの美学があったからでもあろう。そこへエヴァンズが登場して本の世界は急激に新しい展開を見せた。

カラー版画は一八世紀初頭から行われていた。イギリスではル・ブロン（le Blon）なる人物が大陸かからやってきてジョージ一世の援助のもとに The Picture Office という会社を一七二〇年に立ち上げ、名画の複製をメゾチントの三色刷りで制作し人気を博したが、カラー印刷本の最初はバクスター（George Baxter）によるもので、一八三〇年代初頭である。銅、亜鉛、スティール、などさまざまな版の多色刷りだった。カラーの木版画家でもっとも著

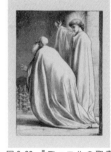

図8-32　『ディエルの聖書
ギャラリー』1881年

図8-31　『救世主イエス・
キリストの物語』1864年

図8-33　詩選『安息日の鐘』
1856年

名なエヴァンズ（Edmund Evans）は一八二六年の生まれで、四七年に版画家修行の年季を納め独立したが、最初の仕事が大衆本『聖なる土地への旅』につける、風景画家フォスター（Birket Foster）のドローイングのカラー版画制作で、三色刷りだった。しかし、エヴァンズらしさが発揮された最初の記念すべき作品は、一八五六年の詩選『安息日の鐘』である（図8-33）。原画は、これも、フォスターだった。三ないし四色刷りである。エヴァンズの最良の仕事はドイル（J. E. Doyle）の『英国年代記』（Chronicles of England, 1864, 図8-34）だといわれる。テーマの関係からか、絵がことなく硬いが、八〇点ものカラー図版で人気を呼び、まもなく完売したが版を重ねなかったので、今日では手に入りにくい。絵よりもカラー版画の出来の素晴らしさが注目である。

一九世紀後半のイギリスでは、前述したように、国のポリシーで子弟教育への関心のたかまりから子供向けに比較的に安価だがしかし良質の挿絵本が多数出版された。その流れに多大の貢献をしたのがエヴァンズである。もちろん、優れた画家がいなければできないことで、コルデコット、グリーナウェイ、そしてクレインらが活躍した。特にクレイン（Walter Crane）の、素朴な構図、シンプルな輪郭でありながら、コケティッシュともいえる繊細で美麗な絵は、今日ではむしろ大人のコレクションの重要なアイテムになっている（図8-35）。

だが、エヴァンズといえばなんといってもリチャード・ドイル（Richard Doyle）の詩画集『妖精の国で』であろう（IN FAIRYLAND—A SERIES of PICTURES from the ELF-WORLD, 1870, 図8-36）。テキストは詩人アリンガム（William Allingham）だが、絵の完成後に詩が後から添えられたもので、見事な描写力とファンタスティックなイメージの魅力、そしてドイルの絵の素晴らしさを多くの人に伝えるエヴァンズのカラー版画の鮮やかさはいまも「大人の」

図8-36　ドイル『妖精の国で』
1870年

図8-35　ウォルター・クレイン
『フローラの饗宴』1899年

図8-34　J. E. ドイル『英国年代記』
1864年

コレクター必須のアイテムである。このドイルは先の『イギリス年代記』のドイルの息子で、シャーロック・ホームズ・シリーズの作者コナン・ドイルの叔父にあたる。

一〇　東から西へ——装丁文化の道

挿絵入り連続（分冊）小説の流行について先に触れたが、代表的なものはディケンズの一連の作品であろう。画家は一般にフィズ（Phiz, 本名 H. K. Brown）が知られているが、もう一人、ヴィクトリア朝を代表する挿絵画家、版画家がいる。クルックシャンク（George Cruikshank）である。その代表的な例がディケンズ小説で抜群の人気を誇り何度も映画化されている『オリヴァー・ツイスト』（一八三八年）であろう。大量に印刷されたこれらの本の挿絵はほとんど銅やスティールの版によるエッチングで、カラーではない。装丁もごく普通で、シリアル（分冊）ものはただ束ねたというだけのものも多い。しかし、時代が下がってくると、大手出版社のなかには装丁に懲り、とくにクリスマスなどの贈り物用に極めて美麗な表紙の小説を出すようになった。その例がマクミラン社から出された一連のヒュー・トムスン（Hugh Thomson）ものである。濃紺の地に金でデザイン画を入れるというスタイルである（図8-37）。同じスタイルでジョージ・アレン社が出したオースティンの小説『誇りと偏見』（Pride and Prejudice. 図8-38）の表紙は誇り（高慢）を象徴する孔雀が華麗にデザインされている。画家トムスンはアイルランドの出身で、それぞれモノクロームで多数の挿絵を入れている。コルデコットの影響下にキャリアーをスタートしたが、はるかに優雅な、同時にまたユーモアのセンスのある独自のスタイルを確立して人気を得た人だ。

図8-38　トムスン挿画
オースティン『誇りと偏見』1894年

図8-37　左からトムスン挿画『コリドン詩集』、メアリー・ラッセル・ミットフォード『私たちの村』、ギャスケル夫人『クランフォード』1894, 1893, 1891年

装丁の歴史は、挿絵と同じく、活字印刷の開始前からあるのはいうまでもない。数学な
ど、科学はオリエントからスタートしたように、華麗な装丁も東からやって来た。表紙装
飾の定番である皮に金箔を型押しする技法は一三世紀にモロッコで始まったといわれる。
初めは貴重なコーランの装丁だった。預言者や神の言葉を伝える書物（手書き）はその希
少価値と威厳の表現として立派な装丁を施された。この技法を使った西洋で最も古い装丁
本の一つがオクスフォード大学の図書館にある、フィレンツェの稿本を装丁したもので、
一四〇〇年頃のものと考えられている。この技術は交易ルートに沿ってオリエントからイ
タリアに入り、フランドルとフランスに入り、つづいてイギリスに入った。絹の道ならぬ
金箔型押しの道、というのがあったと見ても良いだろう。装丁に関するさまざまな技法も
同じような道をたどった。王侯貴族や金持ち階級の旅の友として、また私室での読書の楽
しみの付加価値として、権力と富の象徴として、豪奢な装丁が発達した。メディチ家から
フランス王アンリ二世に輿入れしたカトリーヌ・ド・メディシスのコレクションの一つ、
哲学者でギリシア最初のキリスト教布教者になったディオニシウスの著作集は一五六二年
の刊行だが、モロッコ皮に多彩なデザインと彫金が施された豪華な装丁で、一八世紀末に
大英博物館の所蔵となった。このデザイナーは不明だが、ヨーロッパの王室には王室付き
の画家がいるように王室付きの装丁家がいた。この本の表紙中央には、右にメディチ家の
家紋（丸薬）とフランス王家の家紋（百合）を合体させたデザインであるカトリーヌの紋章
が描かれている。一七世紀初頭に活躍した王室装丁家ガストン（Le Gaston）の装丁はさらに
著名で、ルイ一四世とマリ・テレーズのために多くの本を華麗に装飾した。そのガストン
の装丁本も数点、大英博物館が早くから所蔵している。なぞの人物といわれるほど詳細の

分からないガストンだが、イギリスの装丁家たちに影響を与えていることはまちがいなく、その表れの一つが『英国美術の宝』（一八五八年、図8－39）である。イギリスのアーティストの名品という意味ではなく、公共、私物を問わず、イギリスがこの時点で所持している美術の宝物を選んで鮮明なカラー図版で紹介した、男の手でも持ち上げるのが大変というほど重く大部な豪華本だ。「前世紀のイギリスはこの分野では目覚しい物はなかったが、いまや変わった」と豪語し、産業革命による文化の熟成を誇示している。図版はベッドフォード（Francis Bedford）によるカラー石版で、装丁はレイトン・サン＆ホッジ（Leighton Son & Hodge）。いずれもその道一流のアーティストたちである。　重厚な皮表紙のデザイナーの個人名は記されていないが、レイトン工房の仕事であろう。注目すべきは、序文で、この表紙デザインが「ガストンの写しである」と自慢げに記していることである。それほどガストンは名高いアーティストだった。　装丁文化の道はこうしてオリエントの地から発しイタリア、フランスを経てイギリスに到着した。ジョン・レイトンは一八四五年ころには装丁デザインで名をあげていた。多少装飾過多の傾向が見られるが、ヴィクトリア朝に輩出した装丁家の五指に入れてよい。先に触れた詩集『安息日の鐘』のモロッコ装の装丁、そしてエインズワースの『諸国漫遊記』（Ainsworth: *Wandering in Every Clime*, 1872）も彼の装丁である。

後者はイギリスで大人気を博したフランス人画家ドレを始めとする多くの挿絵が入っているのだが、「イギリスの美しい本」展出品のものには、背表紙の足首にレイトンのイニシャルが金箔で刻まれている。

デザイン的にはシンプルだが皮装丁の美の粋を尽くしたといえるのが、リヴィエール（Robert Riviere）である。先祖はフランス・ユグノーだが、バースで仕事を始め一八四〇年頃

図 8-39　J. B. ウェアリング『英国美術の宝』1858 年

にロンドンに拠点を移し、たちまち時代を先導する装丁家になった。ヴィクトリア女王を

はじめ多くの愛書家たちがリヴィエールにつぎつぎと装丁を依頼している。『イギリスの美

しい本』展出品の『シェリー全集』全八巻（一八八〇年、図8‐21）はそのリヴィエールの傑

作の一つである。皮革の絶妙な色合いと金箔の見事な調和、皮の自然の模様をそのまま生

かし人工的なデザインを極度に避けた絶妙で温かみのある仕上がりは、イギリス・ロマン

主義を代表する詩人シェリーの作品を包むのに相応しく、この上なく「美しい本」といえ

るが、テキストが何であれそれ自体で美しく、本というよりは、かぎりなく工芸品の領域

に達している。

　ヴィクトリア朝にピークを迎えた装丁文化の伝統は今日に引き継がれ多くの「美しい本」

が生まれている。その素晴らしい現状報告も『イギリスの美しい本』展の目的の一つである。

その現代とヴィクトリア朝の間に伝統を今日へ繋ぐデザイナーが何人か介在する。サンゴー

スキ＆サトクリフ（Sangorsky & Sutcliff）の装丁工房もその一つで一九〇一年にスタートして

いる。今日も健在で、かつては宝石や貴金属をあしらった装丁でも有名だった。その一つ

が『イギリスの美しい本』展出品の『ナポレオンの生涯』（W. Combe: *The Life of Napoleon*）の装

丁である。クルックシャンクの挿絵で一八一五年に初版が出されたが、それを後年、所有

者の依頼で装丁したものだ。

　こうして見て来ると、「美しい本」の世界が微妙に二つに分かれている感じがしなくもな

い。装丁と本体という二つの局面である。本体というのは、つまり、紙面を構成する活字、

組版のスタイル、インクと紙、そして挿絵などだ。画家が一人で表紙デザインと挿絵に腕

を振るうという例はむろんたくさんある。リケッツはその例で、『境を越えて』（Raymond:

Beyond the Threshold, translated by Ricketts）の挿絵（図8‐40）はむろんリケッツだが、アール・デコ様式の濃厚な表紙デザインも彼で（図8‐41）、テキストも彼の翻訳というだけでなく、原著者であるフランス人のレイモンは実はリケッツ本人だった。しかし、リケッツのヴェイル・プレスはわずかの例外を残して極めてシンプルな、装飾皆無といっていい装丁である。彼がいかに本体紙面の美にこだわっていたかが分かるが、こだわりはモリスと同じでも、リケッツが作り上げたスタイル自体は、前述のようにケルムスコット・プレスからは相当離れている。実は、ヴェイル・プレスに取り掛かる前に、リケッツを強烈に揺さぶった一冊の本があったのである。

一一　ホイッスラーの功績とディエルの想い

一八九〇年にホイッスラー著『敵をつくるやさしい方法』（J. A. M. Whistler: *Gentle Art of Making Enemies,* 図8‐42）が出版された。これが「リケッツのブック・デザインに対する考え方に決定的な影響をあたえた」のだが、それは、この本の「画家（ホイッスラー）自身による大胆かつ自信にあふれた活字の組み方が、シンプルな材料でも活字の感性豊かな配列によってどれだけのことができるかをリケッツに教えた」からである（M. Watry: *The Vale Press,* 2004）。『ブック・デザインの五百年』の著者バートラムはケルムスコット・プレスは万事「やり過ぎ」だという現代のブック・デザイナーだが、「日本のアートに聡明な関心を示した一人がホイッスラーで、彼はそこから空間の新鮮な処理を学び、絵画だけでなく活字印刷面（typography）でも影響を示しているが、それによって同時代を支配していた凡庸な印刷から逃れている。

図8-42　ジェイムズ・マクニール・ホイッスラー
『敵をつくるやさしい方法』1890年

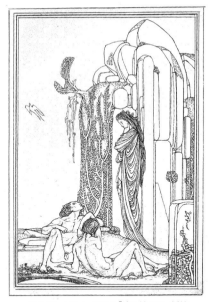

図 8-40　J. P. レイモン『境を越えて』挿絵

図 8-41　J. P. レイモン『境を越えて』表紙デザイン 1929 年

ホイッスラーの影響を受けた一人がリケッツだが、彼にはホイッスラーの大胆さがない」

(Alan Bartram: *Five hundred years of book design*, 2001)。

「美しい本」の歴史は活字印刷の発展と版画技術の進化と重なる。すでに見てきたように、木版画がきわめて重要なポイントを握っていた。しかし、時代がさらに進み、大量印刷時代を迎え、原画の彫りと刷りの方法そのものが新時代に突入し、一九世紀に全盛を誇った「美しい本」の歴史は別の展開を始めた。イギリスの木版画挿絵全盛の端緒となったビューイックの記念碑的な仕事『英国鳥類誌』（図8-43）を回顧しながらディエルが晩年にアートの現況を記した『ディエル兄弟──五〇年の記録』の序文を要約的に引いて、本稿を終えたい。

　……一七七〇年に木版画の仕事を始めたが、初めはまだ荒く主に新聞広告だった。だが、急速に腕を磨き、巨匠になった。『英国鳥類誌』が一番の傑作だが、第一巻の出版は一七九七年である。それから一世紀の間、あらゆる種類のドローイングを複製する最も一般的かつ最良の手段として、木版画はきわめて見事な仕事を果たしてきた。今は複製技法にさまざまなものが導入され、木版の時代は終わった。私たちが長いこと到来を予感してきた新しい光に席を譲らなければならない。見事なペン画の複製に線刻エッチングは完璧な成果をあげているし……ハーフ・トーン技法［注・網版印刷］の達人によるティント・ドローイング［濃淡のある素描］の複製を目にし、毎週のように一般大衆に画家の手を介さずカメラから直接に与えられる膨大な量のあらゆる主題の素晴らしい挿画を見ると、私どもの仕事は過去のものになったと感じる。しかし、そうはいいながらも私た

トマス・ビューイックはイギリスの木版画を蘇生させた人だが、出発は銅版画だった

図8-43　トマス・ビューイック
『英国鳥類誌』全2巻 1797年 1804年

ちは、これら多くの優れた写真の応用に満足し、また、それによってこれまで私たちの最大の喜びとしてきたあの挿絵芸術の普及が可能になったことを称えたい。

一九〇一年、ジョージ＆エドマンド・ディエル

随想4　そして画家は眼を閉じる——「物語画」から「幻想絵画」へ

一　現実からの照射

現代の日本において「幻想絵画」とよばれるジャンルは、決して大きくはないものの、豊かではあると言えるだろう。だが、さまざまな表現のベクトルをもつそれらを、「幻想絵画」といわしめる理由は何か。その定義を考えるのは難しい。

「幻想」の対極にあるのは「現実」だが、絵画の場合には「実写」ということになる。この方向で考えるかぎり、カテゴリーは明確に区分できそうに見えるが、ことはそう簡単ではない。

近代の「実写画」の代表といえば印象派ということになるが、パリとロンドンで活動したアメリカ人の印象派ホイッスラーはこう言っている——

自然にはあらゆる絵画が持つ色と形がすべて含まれている——キーボードにすべての音楽の音符が含まれているのとおなじように。芸術家はそのすべてから美しい結果が生

まれるような色と形を選び取り、組み合わせる――音楽家が音符を集め和音を作ってカオスから輝かしいハーモニーを生み出すように。画家に向かってありのまに自然を描くべきだというのは、ピアニストにピアノの上にすわってくれというのと同じことだ。（『十時の講義』）

これは印象主義の側面が後退し審美主義の美学が前面に出てきた、と考えるべきなのか。

彼の美学は変化したのか。確かに、《カーライルの肖像》に典型的に見られるようなクールな流儀は卒業していたが、その後のホイッスラーは、ジャポニズム傾倒時期を含めてひとつの美学を一貫して保っていた、と見てよい。

ホイッスラーと同時代のイギリスの画家バーン＝ジョーンズは「絵画は写真と違う」といって印象派を認めようとしなかったが、この発言は不正確だったといえる。例えばモネの《日の出》は写真的な写実ではない。私たちは絵画の「日の出」を見ているとき、現実の「日の出」をみているわけでも、それを絵画を通して見ているわけでもない。私たちはともすればそのように錯覚しているかもしれないが、ホイッスラー流儀でいえば、そういう見方は間違いで、画家がやっていることは「自然」、この場合は「日の出」の光景から色と形をしかるべく取り出し、組み合わせ、カンヴァスの上に「現実とは別個の」美の世界を作ったに過ぎない。その「結果」を私たちが見ている、ということなのだ。

では、現実とは別、を主張するホイッスラーの絵画世界は「幻想絵画」なのか？明らかに違う。モネの絵がまったく「幻想絵画」ではないのと同じように、違う。実写、非実写がポイントにならないとすれば、何によって「幻想絵画」と「非幻想絵画」の区別が生じ

るのか。おそらく、「現実からの意味的な照射」をどの程度拒否しているのではないか。

二　意味性・曖昧性

「在るものを描く」ことと、「在るものをあるがままに描く」ことは、必ずしも一つとはならない。

有元利夫《一人の夜》（図・随想4‐1）は、月が照らすだけの静まり返った暗い木立を背景にして、一人の女性を描いている。女性はたっぷりとした服の下に大きな体を持っているように見えるのだが、顔はその割に普通の大きさで、したがって全体のバランスではむしろかなり小さく、細い棒で自分の立っている足の周りにぐるりと円を描いている。

「月」も、「木立」も、「女」も「棒切れ」も、すべて現実に存在する。しかし、件の絵画におけるそのありようは、画家の眼にとっても、そして私たちの眼にとってはなおさら、「在る」がままではない。

この作品を「幻想絵画」にしているのはなにか？　一つは、背景、人物、人物の行動、つまり画面を埋めるモティーフ相互の関係の曖昧性である。そして、有元作品のほとんどすべてに登場する特定の女性と絵画の世界全体との関係の曖昧性である。この曖昧性が私たちの目を吸い寄せるのだ。曖昧性──つまり、現実からの意味の照射拒否である。

「幻想絵画」の持つ「物語性」の魅力の実態はこの「曖昧性」にある。曖昧ゆえに、私たちは人それぞれに微妙に異なる物語を心のうちに紡ぐ。絵画が紡ぐのではなく、見る者の

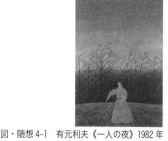

図・随想4-1　有元利夫《一人の夜》1982年

心が紡ぐ。

イギリス、サウスハンプトンの市立美術館にバーン＝ジョーンズの、ある連作のフルサイズ・デッサン（グワッシュ）をぐるりと並べている素晴らしい部屋がある。一〇点の絵にはすべて同じ一人の人物が登場する。その第五作は、首を切り取られた胴体から翼をもった巨大な馬と一人の男の子が飛び出したところだ。主人公とおもれる甲冑姿の青年は剣を振りかざし、左手は高々と切り取った首を掲げている（図・随想4‐2）。

あきらかにファンタジーの世界だが、ここには見る側の創造／想像の力は翼をもがれて動けない。ペルセウスのメデューサ退治物語であることは動かしようがないからである。

『ハリー・ポッター』や『指輪物語』が幻想物語であるように、ギリシア神話はこの時代、幻想物語である。そして、この連作「ペルセウス・シリーズ」もまた明らかに実写ではないのだが、「幻想絵画」というには曖昧性があまりにも不足している。現実（この場合は神話というテキスト）からの意味の照射は完璧になし得るからだ。

この作品を「幻想絵画」とする要因はただひとつ、現実に存在するテキストが幻想物語だ、ということである。しかし、このテキストを知らない者がこの絵画の前に立ったら？　タイトル「ペルセウス」だけをかすかな道しるべに――いや、タイトルはむしろ邪魔としかいいようがなくなる。

こう考えると「幻想絵画」であるかないかは絵画と鑑賞者の間の問題に帰する、ということになる。そういうことでいえば、ホイッスラーの「孔雀の間」（図・随想4‐3）は当時も今も、日本の伝統文化に縁遠い欧米の人にとって「日本風幻想絵画」であろう。

図・随想4‐3　ホイッスラー
《青と金のハーモニー：孔雀の間》1876-77年

図・随想4‐2　バーン＝ジョーンズ
《メデューサの死Ⅰ》1882年

三 「物語画」と「幻想絵画」

正確にいうと、「過去」の絵画と「現在」の鑑賞者の間の問題というべきではないか——

そう考えると、「幻想絵画」は近現代に生じた現象で、かつての絵画は現在いかにそれが幻想に見えてもそれぞれのその時代においては決して幻想絵画ではなかったことに気づく。

神話が生きていた時代、それは幻想ではなかった。一般にいうジャンルとしての「物語画」が絵画の中心をなしていた時代は、産業革命によって終わった。信仰が現実のものであった時代、それは幻想ではなかった。

「物語画」に使われたテキストのほとんどが、神話、聖書である（古典文学や史話はそれに比べれば少ない）。それらが現実的な力を失ったとき、「物語画」は象徴主義絵画を重要な中継地点として、現代まで辛うじて生き延び、逃げ込んだ先が「幻想絵画」だった。

神話は、聖典は、画家の数だけ増えた。鑑賞者の数だけ増えた。中継地点の画家だったバーン＝ジョーンズにとって、神話は現実からの逃避場所だった。

バーン＝ジョーンズが人間性を破壊し文化を壊滅させるとして背を向けた機械文明の時代は、彼の恐れた通り、二つの大戦とさらなる局地的民族戦争、宗教戦争を生んだ。二〇世紀以降に人間が手にしたテクノロジー革命も、空しいとしかいいようがない。卑小な人間の犯す愚行はあとをたたない。歴史は進化しない。「幻想絵画」の息づく場所はこの感覚と認識にある。画家は己の心の内にメデューサを殺し、己の心のアンドロメダを求める。

四　日本の「幻想絵画」――それぞれの自由な領分

ウィーン幻想派のエルンスト・フックスは《ダイダロスとニンフ》を描いたが、もはや神話は生きていない。《深淵の洗礼者ヨハネ》には聖書が、《秋のプシュケー》にはギリシア神話が使われている。過去の亡霊にしがみついているのか、料理しようとしているのか。

いずれにしても幻想性が深まるのに妨げになっている。そのボッスは、現代の眼には幻想画家と映るかもしれないが、スの影響が影を落としている。《肉の変容》(図・随想4-4)にはボッス神話が生きていた時代では、完全に寓意作家であって、幻想作家ではない。

当時、信仰が生きていた時代では、完全に寓意作家であって、幻想作家ではない。

このように欧米の幻想が過去の亡霊に縛られている。つまり、屠ろうとしているものに囚われているのに比べると、日本の幻想はもっと自由だ。幻想美は、その分、深まる。

恒松正敏の《水辺》(口絵②)には彼の女神と彼の故郷の風景が織り込まれている。小石貞夫の《幸の風景》(図・随想4・5)は、深海の底に怪魚がゆったりと身をくねらし、いたずらっぽい眼を大きく見開いている不思議な光景だ。青春を海辺で送り溺れかけたこともある画家の魂のふるさとに違いない。観るものが共有できるかできないか――それはそれぞれの幸の姿とのかかわりによる。各自の自由な領分、つまりは群雄割拠であるから、まとまった一つの巨大な世界、超越的な力にはならない。だからこそ、人はそれを、それぞれを愛する。奇妙な親密さを感ずる。

ホイッスラーは先の『十時の講義』で、自然は正しいと多くの人はいうがそんなことはない、すくなくとも素晴らしい絵を生み出すことはめったにないといい、こう続ける――

図・随想4-5　小石貞夫《幸の風景》2000年

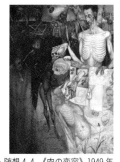

図・随想4-4　《肉の変容》1949年

水晶宮［万国博の会場］の窓はロンドンのあらゆるところから見える。　行楽者は栄光の日を楽しむ。そして画家は、横を向いて目を閉じる。

随想5　意識下へ潜入する眼

恒松さんの絵を観ると、私はルドンの言葉を思い出す——「幻想は私の守護天使……幻想は〈無意識〉という、気高く神秘ある者の使者です」（ルドンの研究者メルリオ宛一八九八年八月一六日付けの手紙）。

初めて恒松さんの作品を拝見してほぼ一年になるが、ついこの間、という感じがする。それほど印象が強烈だった。同時に、随分と時間がたった、という感じもする。それほど、再開を今日か明日かと待ち続けていた。シリーズ「百物語」の完成を待ち望んでいた。

あれは渋谷の画廊だった。仕事に追われて逃げ出したくなったとき、心が真っ白になってしまったとき、自分に立ち戻りたくなったとき、私がきまって立ち寄る画廊。そこで、恒松正敏という若い画家を知った。舟底のようなアート・スペースの壁に掛けられた数点の作品を見たあと、ガラス・ケースの中になにげなく置かれた、フレームのない板絵に、私の魂は射すくめられた。それが、二六番目の百物語だった（図・随想5‐1）。

歯を剥き出しにした怪獣の黄金の片目が、円の中から私に挑む。私の魂はたじろぐ。やっと踏みこたえて、さらに見詰めると、さして大きくない異様な幻想空間に、さまざまなイメージが詰まっていた。怪獣の喉元から天女の顔が半分、伏し目で覗いている。シリーズ「空から」

図・随想 5-1　恒松正敏《26 番目の百物語》1990 年

の、あの女性だ（図・随想5・2）。

その作品が「百物語」の一つであること、やがて百点が完成したら、「百物語」の全貌が発表されるであろう、ということを聞かされた。私は戦慄を覚えた。完成されたときの鮮烈な、壮絶な光景を容易に想像することができた。ひとつで、すべてを描いているからである。百までまだ少し時がいる。しかし、いま、六〇余を一堂に見て、私の最初の予感が証明されたと思う。一点で、すべてを示している。どの一点も。そして、それらの一点が群れとなって、「すべて」という概念を笑いとばす宇宙を開示している。宇宙はかなたにあるのではなく、私たちの魂の底に広がっている。

「空から」――とすると、あの天女は、松の浜辺に舞い下りた羽衣の乙女か。いずれにしても、「百物語」がこだわるあの円球は、女性の胎内ではないのか。怪獣と天女のモティーフが、さまざまに組み合わさった、言語を絶した世界。天女は時に大きく横顔を見せ、あるいはうなだれ、あるいは眠るがごとく、ときに仮面をつけて身を隠す。怪獣は、牛のようであり、虎のようであり、豹のようであり、魚や鳥であったりする。それも、複数が結びあい、入り組み、悪夢のようなイメージが続くかと思うと、可愛げに首をかしげたり、ちゃめっけたっぷりに私たちを見返したりする。

「フロベールといえば、『アントワーヌの誘惑』をもってきたのはあの懐かしいエミール・エヌカンだ。彼はこういった――この本の中に君は新しい怪物を発見するだろう」――そういったのはルドンだ（一八九八年七月二一日付けのメルリオ宛書簡）。

私は、恒松さんの作品に新しい怪物を発見した。新しいけれど、いつも抱えていた、そして誰もがもっている、とてつもない怪物。誰も気付かなかった怪物。そして、どの魂も

図・随想 5-2　恒松正敏《空から―燁》1992 年

求めている天女。

分析は、しかし無駄なことだ。「この手から生まれたものについては、自分ではなにもいえないというのが真実だ。現象の分析をしても空しいだろう……これ以上なにがいえるというのか！」そうルドンもいっている（一九〇三年六月の日記）。

個展を控えて、丸の内画廊で恒松さんに再会した。死にたくなるような、異常な暑さがつづいた後の、ようやく秋の気配を感じ始めた一日。ずらりと並べて下さった作品を前に、私はいくつもの幼稚な質問をした。彼は実に丁寧に、そしてはにかみながら、答えてくれた。怪物たちのイメージはまったくない。画家としての気負った姿などひとかけらもない。優しい笑みの背後に、彼を支える天女の姿だけが見えた。

「板を自分で切るんです。その上にカンヴァスを張るんです」。私の質問に恒松さんは答えてくれた。和紙を張ってみたり、素材の実験が創作の筆と同時に進行する。ルドンをまた思い出した──「暗示的芸術では、芸術家はマティエールの魅力に取り憑かれるものです。ルドンの眼は、ここでは子宮の円球と化し、その円の集合は、「百本当に感性のある芸術家なら、違うマティエールに同じ虚構を見たりはしません」（前述の書簡、八月一六日付け）。

ルドンのモティーフは巨大な、不気味な一つ眼。そして、微生物的生命、そしてまた菩薩。しかし、多くは別々に像を結ぶ。

恒松正敏のモティーフは巨大な眼を持つ怪獣、そして天女。それも、個々にでなく、「百物語」では混然一体化している。ルドンの眼は、ここでは子宮の円球と化し、その円の集合は、闇の向こうから現れる、無限の光の世界、曼荼羅を思わせる。

ルドンは幻想の継承を後の世に託して、輝かしい色彩の花の世界に遊んだ。それを託さ

れたのが、他ならぬ、恒松正敏さんである。

随想6　言葉のない詩

「百物語」連作が「言葉のない寓話集」だとすれば、「水辺」連作は「言葉のない詩集」だ。

画家・恒松正敏の作品はいくつかのシリーズに集約される。「百物語」、「空から」、「変容」そして「水辺」シリーズ。はじめから連作を意図したわけではない、と彼はいう。ヴァリエーションを描いているわけでもない、と私は思う。むろんレプリカではない。彼は稀有に自分に正直な人なのだ。ある瞬間に自分の魂の詩〔うた〕を聞く。熟練した絵筆がそれを追い、それを描く。というより、彼はただ一度の表現だけでは納得しない。何かが「それだけではないよ、別の姿もあるよ」と心をつつく。また絵筆を取る。こうして次々に制作を続け、連作という形式が生まれる。その結果、全体的な連繋を保ちながらそれぞれ微妙に趣を異にする、個々に独立した作品がいくつか立ち現れる。そして、魂のうたは続く。

私が最初に知った恒松作品は「百物語」である。渋谷の画廊、アートスペース美蕾樹だった。その後、一九九二年、いまはない丸の内画廊の個展で「水辺」を初めて数点まとめて見る機会を得た。その中の油彩・テンペラの一点に強く惹かれた。しかし、私の心の波長と眼前の色調が微妙にすれ違うところがあった。「同じモティーフで色を、土色でなくたとえばブルーとかグリーンの系統に変えて描いて見ませんか」と私は厚かましいことをいっ

178

た。彼が不快感を見せず「そうですね」、といってくれたのは、画家自身の欲求を抱えていたからに違いない。ファンは時に無責任な言葉を弄する。しかし、画家の模索とファンの願望が同じ方向を見つめたとすれば、こんな素敵なことはない。一九九六年の「水辺③」（口絵②）はこうして生まれた作品の一つである。

「水辺」を見ていると心に蜘蛛の巣を張りめぐらせているもろもろの桎梏がすべて消え失せ、「自分」という意識そのものすら溶解して絵の中に吸い寄せられるのを感じる。画面の中央、ときにやや右に、ときにやや左に、あるいは下方に、上方に、大きく花弁を開き、鮮やかな色彩と神秘的なたたずまいで人を引き付ける木槿［ムクゲ］の花——その輝きのなかに吸い込まれるのだ。そして、鮮烈な木槿の花とは対照的に、煙霧のように微かに浮かんで見えるだけの、岩肌に潜んで顔だけ覗かせている天女。天女の御使いともとれる白鳩は、ほとんど常に鳥瞰視点で描かれている——鳥は画家の眼なのだ。これらの基調モティーフに誘われて溶け出した心は、画家の絵筆の動きを追うように神秘的な山肌や森の輻輳する色彩のまだらな流れへ染み込んでいく——と、私はすでに彼岸にたどり着き、安らぎの時を遊び始めている。

「天女」といった。だが、聖観音かもしれない。とすれば、木槿は蓮。ヨーロッパ神秘思想家の系譜に連なる画家といっていいブレイク、モロー、ルドンに画家恒松は心酔している。だが、西洋象徴主義の彼らにはない独自の幻想性が恒松の作品にはある。彼らキリスト教的世界に対する仏教的世界だ。さらにそこに、故郷熊本県人吉の風景が重なる。彼の好む中国の山水画がかぶさる。

「百物語」や「水辺」に繰り返し現れる細部のモティーフは、そのままでは散ってしまう

色彩の渦流にアクセントをつけ、構図を引き締める。それだけではない。これらのオリエ
ンタルな細部は、画家の奥深くに潜む心象の記号化に他ならない。この記号を解き明かす
鍵——それは彼自身がインタヴューで証言している——。「前世、現世、来世ってのが絶対
あるような気がする……［仏画の世界に］ずっとひかれてたっていうか」。さらに「幼児期の
記憶」に触れ、祖母と法事で寺に行って眼にした「賽の河原の絵や地獄極楽の絵」が子供
心に強烈な印象を残したと語る（『EATER』三号、一九九六）。彼の「色彩開眼」の機縁は奈
良の平安仏画展で見た曼陀羅だった。

そして、「水辺」や「百物語」に頻繁に現れる不可思議で、かつまたどこか郷愁を誘うモ
ティーフの群——水玉、階段、崖縁、小川、滝、魚、蛾、虹等々——についても、「水辺」
を彩る青緑の色彩についても、彼自身の証言がある——。「子供のころの夏の日、水中メガ
ネで覗き見た水の中の世界。青緑色の水の色、魚たちの顔。また、古墳や防空壕跡のほら
穴のヒンヤリした感触。脳裏に刻まれた幼い日の謎……僕は絵の中でそれらと無心に戯れ
続けているような気がする」（『熊本日日新聞』）。画家が拙宅に見えたとき、私は臆面もなく
尋ねた——。「階段は実際にあったのですか」。すると彼は答えた——。「山の上の方に古代の
遺跡のような洞穴があって、そこへ登って行く階段があったのです」。子供の頃何回か上っ
たその階段は駅からも見えるという。年を取り、希望も展望もなくなってきた私に、新た
な欲が生まれ、私の生命を突き動かす——。「熊本の人吉をいつか訪れてみよう」。

「水辺」は遠近法を敢えて無視している。木槿の花の大きさは西洋絵画の基本である透視
図法の法則から離れている。小さく収められた階段や虹や滝。私たちの心の広がりそのも
のでもある画面をゆっくりよぎる水玉は、大きいとも、小さいともいえる。いや、大きい

とも小さいともいえない。広大無辺の宇宙を描き取る恒松作品の超遠近法は、俗世が超越世界へ吸い寄せられる至福感の表現なのだ。

第九章 リチャード・ダッドと清原啓子

一 物語る志向

上野の都立美術館で開催された『若冲生誕300年記念』展に長蛇の列ができた。六本木の新国立美術館の『草間彌生——わが永遠の魂』展もびっくりするほど大勢の来館者で大賑わいだった。美術展はイヴェントなのか——という議論は脇に置くとして、ならばこういえる、清原啓子展に長蛇の列ができなくてなんとする。

でも、やはり清原の作品は静謐な薄明りの、比較的限られた空間でじっくりと見つめつくしたい。彼女もきっとそれを望むだろう。たとえ不思議の世界から脱出できなくなろうと、独りそこに呪縛されていたい。ふっと我に帰る時をできるだけ先延ばしにして。

若冲と草間の名を引き合いに出したのはたまたまではない。清原は若冲が好きだった。草間とはいくつかの点で共通点がある。そしてまた決定的な違いがある。いうまでもなく、違い、つまり断絶は、一つの重要な関連性だ。

草間の作品で顕著なのは細部の反復・増幅の無限性である。この特性は特殊な精神状態

ないし心的環境を示唆するものだが、清原啓子の世界にもモティーフの反復・増幅が多く見られる。ただし、ここが肝心のところだが、草間のモティーフもまたその集積・拡散の仕方も極めて簡潔、明快、単純で、見るものは空間を無限に埋めんとするほどの増幅と反復に困惑しながら楽しみ、楽しみながら困惑する。だからあれほど人が群がるのだ。観る人は単純明快なモティーフに困惑しても理解不能に悩んだりすることはない。イメージもその構築もいたって素朴なのだ。狂気がこれほど素朴になれる、その驚きに草間芸術の秘密がある。

そして、草間の、清原の独自性は、つまりは二人の違いは、色彩の有無によっても表象されているだろう。

清原啓子の戦慄的な黒と白の世界が孕む鬼気が若冲の極彩色の世界を裏打ちしている狂気と響きあっているにもかかわらず、彼女が若冲を好んだことが一見不可解に見えるとしたら、それは若冲の狂気が、その鮮やかな色彩美ゆえに見逃されがちである一方、清原のそれを読み取らない人はあり得ないという、相貌の違いからだ。色彩の有無は、響きあう二人でありながらやはり違うという事態を表象している。

清原啓子が伊藤若冲に惹かれたのは、描写の執拗性だろうか。その執拗性は極彩色によって心理的に増幅されている。若冲に頻繁にあらわれるモティーフ、鶏をはじめとするさまざまな動植物はきわめて日常的なものたちだ。彼らはなにも新奇なことを語り掛けてはこない。だが、清原のそれはまったく非日常的だ。

草間が多用するモティーフは非具象であり、それらの形態が抽象される前の現実の形が容易に特定できる。類似のながら素朴明快で、それらの形態が抽象される前の現実の形が容易に特定できる。類似の草間に清原がどう反応したかはわからない。

モティーフが啓子にも見られる――切り取られた男根のような、芋のような、目玉のような、睾丸のような……そして、啓子の《海の男》（口絵⑥）や《Dの頭文字》（図9‐1）《凍花天使》（図9‐2）などに顕著な陰唇のイメージ、これは弥生にはあっただろうか。弥生が多用なら啓子は多様、といえる。そして、啓子の《海の男》（口絵⑥）や《Dの頭文字》（図9‐1）《凍花天使》（図

子は多様、といえる。若冲の場合はおおむね、一幅の画のなかでの執拗性というよりは若冲のアート全体から放たれる強い香りだ。草間が同じ素朴な形態を無数にしかも整然と連ねるのに対し、若冲は同種のものたちを、動物を、植物を、しつこく追いかけるが、比較的にはその形態は多様で割と錯綜的だ。

清原啓子の世界は同形反復と多様性が目まぐるしく混在している。それは純粋に美術的な問題としての構成や平面処理からくる必然ではなく、若冲にも草間にもないある大きな欲動のせいである。「物語る志向」だ。

二　不思議世界を幻視するのは誰？

ここで注目されるのは彼女が愛したヨーロッパの画家たちだ。モロー、ルドン、あるいはカロ。時代や国を異にしながらも確かに地続きであることを指摘できる世界が見えてくる。「一つ目」など異界のイメージを、「仏陀」など異教のモティーフを、また花瓶にいけられて宙に浮かぶ花たちを、あるいはモノクロであるいは幽玄な色で描いたルドン。絢爛たる色彩で神話と伝説の世界を己の心の形に切り取って描くモロー。怪奇のイメージを細密に刻むカロ。

図 9-1　清原啓子《D の頭文字》エッチング 1980 年

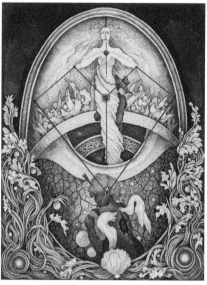

図 9-2　清原啓子《凍花天使》エッチング 1984 年

これらのいわば幻想派の画家に共通してみられるのは、物語性である（幻想派というレッテルはだからこそでもあるが）。そして、もう一つ。ルドンの場合は特にモノクロの怪奇的綺想画やモローの特にサロメの衣装などに共通して顕著に見られることは、明確な、細かく鋭い輪郭線、微小なディテールの綾取り世界である。カロしかり。すべて清原啓子にもいえる。

しかし、私が地続きの先として特に注目するのは、本国イギリスでも今日では馴染みの薄い存在になってしまっている画家リチャード・ダッドである。

一九七八年に制作された作品《リチャード・ダッドに》（エッチング、図9‒3）がおそらく清原からのもっとも雄弁なオマージュ表明であろう。清原はどのようにダッドの作品を知り、傾倒するようになったのか、詳細は不明だ。「傾倒」というのは勝手な見方、荒っぽい言葉かもしれない。しかし、リチャード・ダッドの影が見えるのはこの作品だけではない。清原の多くの作品に垣間見える。

とはいえ、ダッドへの親近性をもっとも強く感じさせる作品はやはりこの一九七八年制作のエッチングである。奇怪な小動物や昆虫、翼をひろげて跳び舞う不可思議な異形たち、彼らを搦めとらんばかりに、あるいは逆で彼らに搦めとられているのかもしれない、複雑に綾をなして踊り狂う、茎や葉脈の変幻体のごとき無数の線。

これらの眼を奪う異体の無言の乱舞に気をとられて見落としそうになるが、異体とはいえない人物像も書き込まれている。他のどの小造形とも違う世界の住人たちなので、こちらのほうがむしろ異界の存在に見えてしまう——画面左のやや下、ひび割れの線が走る球に閉じ込められた〈王妃〉——これはどういうことか？

図9-3　清原啓子《リチャード・ダッドに》エッチング　1978年

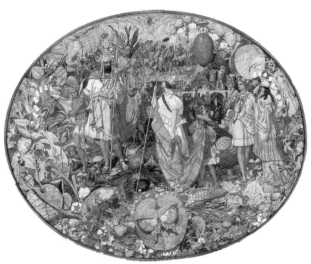

図9-4　リチャード・ダッド《諍い・オベロンとティタニア》1854–58年

王妃は人間界の代弁者としてここにあるのか。彼女は眼をつむり、幻想を描き、自由に想像の羽ばたきを楽しんで異界の世界を脳裏に展開している——それが、この作品のメッセージ？ 顔をやや上向きにし、何かを訴えているようでもあるが。いや、逆だろうか。人間界の方が絵空事で、閉じ込められている——怪奇的ともいえる幻想世界に、その住人達に、囲い込まれて外にでられないでいる。

いいや。単純明快に、幻想の住人達に囲まれ閉じ込められているのは作者そのひとでは？ 清原の作品はすべてある意味、自画像なのだから……清原はこの作品と同じ年に《セラピムは夢想する》と《ケルビムは夢想する》を制作しているが、閉じ込められてなにかいいたげなティタニアとのつながりが、かなり気になる。

実は、この《王妃》は、そしてさらにもうひとつ、風船体に入って宙を飛んでいく〈蝶〉も、リチャード・ダッドからの引用なのである。

三 封じ込められた妖精の国

ダッドの代表作の一つに《諍い・オベロンとティタニア》というタイトルの油絵がある（「ティタニア」もしくは「タイタニア」——発音には諸説がある。図9‐4）。楕円形のカンヴァスで、装飾性の強い、色数は多いが全体として色調の抑えられた、美しい作品だ。いうまでもなくシェイクスピアの『夏の夜の夢』の一場面を描いたもので、幻想味あふれる、愛らしい作品で、ダッド作品では非常に人気があるものの一つだ。原題は《Contradiction: Oberon and Titania》。一八五四年から五八年にかけて制作された。後に少し詳しく述べるが、制作年

はダッドの場合、きわめて重要な意味を持つ。

アセンズ（アテネ）の森の妖精の国の王（オベロン）と王妃（ティタニアあるいはタイタニア）は、可愛らしいお小姓の少年を取り合って仲たがいしている、その最中、二組の若い恋人たちが宮殿からこの森へ駆け込んでくるという、牧歌的な恋愛劇は世界中多くの人が知っている楽しい芝居で、メンデルスゾーンによる劇付随音楽は極めてポピュラーだ——特に劇中の「結婚行進曲」などは。

ダッドの絵も、その楽しい気分に溢れた作品である。中央に王妃、王妃の見上げる視線の先に王オベロンが、王妃の後ろ、画面右側に一組の恋人たちが、そしてたくさんの妖精が描かれている。そしてあの〈蝶〉は、王妃の足元の、大きな丸い葉にへばりつくように描かれている（羽を広げたとまり方でいうと蛾の可能性もある）。

リチャード・ダッドは一八一七年、イギリスのケント州チャタム（Chatham）に生まれた。三男坊で姉が一人いたが、母親は三四歳で亡くなり、薬剤師で学識豊かな、地方の名士だった父は再婚したが、その継母も二八歳で亡くなり、その後一八三四年に一家はロンドンに移った。リチャードは一八三七年二月にロイヤル・アカデミー美術学校に入学したが、デッサン力でたちまち頭角を現し、多くの仲間が出来、やがてイギリス画壇で活躍するフリス（William Powell Frith）たちと芸術集団「ザ・クリーク」を結成、一八三九年には「ライフ・クラス」（モデルを使う絵画授業コース）で銀賞を取った。一八四〇年には各種の美術展への出品作品に《『ハムレット』から》、《『お好きなままに』から》、などがあり、シェイクスピアをはじめ物語性のある主題が多かった。なかでも妖精を描いた作品が比較的に多かったことから「妖精画家」と呼ばれたりもした。《パック》《『夏の夜の夢』の妖精》、《眠るティタニ

ア》、《夕陽に集う妖精たち》などはいずれも一八四一年制作である。　物語性の傾向から挿絵の仕事にも手を染めるようになり、エッチングを始め、「画家のエッチング協会」の創立（一八四二年）メンバーにもなった。ダッドが一般に油絵・水彩の画家として知られているので、銅版画家清原との関連性からいえば、ダットが版画家でもあったことを忘れるべきではなかろう。彼の油絵が細密画のような鋭角的で微細なイメージないしモティーフで覆われている作品が多いのは、彼が本質的に版画家であることを示しているのかもしれない。その基本にはイギリス絵画の伝統の一つであるミニアチュア画の教育があったこともむろんであるけれども。

将来性の大きい画家と目されていたダッドは、美術パトロンの一人だったサー・トマス・フィリップスの伴に選ばれ、フランス・イタリア経由で中東の大旅行に出かけた。これが彼の生涯を劇的に変えることになった。旅の終わりに、エジプトなどを経てパリに戻った頃、彼の精神的異変に気付いたサー・トマスに病院での診療・治療を勧められたリチャードは、一八四三年五月末に単独でロンドンに帰着した。だが、悪魔につきまとわれているという妄想は強くなるばかりだった。そして八月二八日、郊外への散策に父親を誘い出し殺した。

リチャードはフランスへ逃亡したが逮捕され最終的にはロンドンのロイヤル・ベスレム病院（ベッレヘム・ロイヤル病院、通称ベドラム）へ収容されたが（一八六四年にバークシャー州に新設された精神病院に移される）、担当医が美術愛好家で施療と同時にアーティストとして庇護したことは彼にとって、そして美術にとって幸いなことだったというべきであろう。リチャードは生涯病院生活を送ったが、その死まで作品を制作し続け、彼の代表作といわれるものの多くはそこで描かれた──《諍い。オベロンとティタニア》、そして清原啓子も

知っていたに違いないもう一つの作品《妖精樵の大なる一撃》(*The Fairy Feller's Master Stroke*) も（図9 - 5、口絵③）。後者は画家ダッドの代名詞的存在の傑作で、自国の代表的な絵画を部屋ごとに時代別に展示しイギリス美術の流れを明確にした新しい陳列システムによる現行のテイト美術館・ブリテンは、ダッドのこの作品を、ルーヴル美術館の「赤の部屋」に対抗するかのような大展示室「1840」（一八四〇—一八九〇年代の部屋）の中央に掲げている。

ダッドの弟も妹も精神病院に入っているので、病気は先天的なものと考えられる。だが、中東旅行の途次から「エジプトの神オシリス」の命令に従っているといい始めているので、旅行によるさまざまな異文化体験が影響していることも否定できない。先天的といっても、中東旅行以前の作品に精神異常の兆候が見えるとはいえない。妖精の画家といわれていたが、『夏の夜の夢』絵画で代表的なフューズリも、あるいはまたウィリアム・ブレイクもさまざまな妖精や異体を描いているが、別に精神障害があったわけではない——清原が好きだったルドンやモローにしても。

一八五五年から六四年まで九年の歳月を掛けたと考えられているこの魅惑的かつ不可思議な作品には、絵画中の人物を説明するダッドの詩が残されているが、それによって個々のイメージは了解可能でも、全体の意味、この作品のメッセージは、ただ「妖精の森」としかいいようがない。画家自身の説明を待つまでもなく明らかなモティーフはいくつもあるが、ここにも、画面中央やや上部に、オベロンとティタニアが描かれている。ヘーゼルナッツを割ろうと、中央の妖精の長の合図を待っている画面の主題である樵やクイーン・マブ（夢を司る妖精）の行列——これらをデイジーの花や巨大な蔓草が囲んで境界を暗示する不思議世界は、統一的な遠近法を無視し、グレイの色調を土台に小さく多様な色彩が賑やかで、

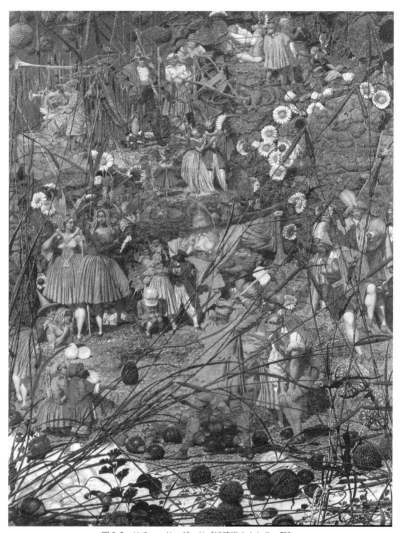

図 9-5　リチャード・ダッド《妖精樵の大なる一撃》

まったくの異界を現出させている。だが、よく見ると、画面右上に、薬を捏ねている薬剤師、つまり画家の父が描かれている。その対極、画面左上には巨大なトンボがトランペットを吹いている。

細部のイメージが明確であり、それらのつながりによって何らかの小宇宙が描かれていることは明らかで、物語性はこの上なく顕著である。しかし、画家の伝えるメッセージはまったく不明で、見るものを当惑させ、その当惑によって、いっそう細部に視線をひきつけるという点は、清原の版画世界と同じである。

四　美的と芸術的

清原の作品を、理解というよりは、感得するのに助けになる影響関係については多くのことがいえるだろうが、本文ではルドンやモローではなく、日本ではあまり知られていないということもあって、リチャード・ダッドにこだわった。彼の世界に立ち入ってみると、清原啓子の世界についていえることが同じように通用することが分かる。《妖精樵の大なる一撃》についてダッドは先に触れた自身の詩で「特になにかを想像しようとはしなかった。心を空にしてカンヴァスを見つめていた。すると、カンヴァス一面に塗った灰色の色面にもろもろが立ち現れたのだ」という趣旨のことをいっている (Patricia Allderidge: *The Late Richard Dadd*, 1974)（オベロン夫妻が再び現れているのには特別な意味はないというべきだろう。《静い》を見た病院の関係者から自分もこういった作品が欲しいと依頼を受けて制作した作品であるからだ）。だが、そう簡単なものではないことを、鑑賞者は暗黙のうちに了解している。斧を振り上げ

る樵、そして父を、すくなくとも父と同じ職業の人物を描き込んでいることは単なる偶然とは思えない。清原のさまざまな異体、それらが閉じ込められ、またそこから飛び出そうとする閉塞された空間性は、彼女の生と無関係のはずはない。しかし、「無心にカンヴァスを見つめていた……すると、もろもろが立ち現れた」、それをわたしたちはしかと自分の目で見る、のである。

リチャード・ダッドが父を殺害し犯罪者精神障害施設ロイヤル・ベスレム病院に収容された一八四三年、『アート・ユニオン・ジャーナル』は「故リチャード・ダッド」という記事を載せた……「なんということか! 世界に誇る若き天才の名を〈故〉付けで記さなければならないとは。なぜなら、実際には生存者であるのに、死者と見なさなければならないからだ……ああなんということか! 豊饒なイマジネイションの天才を享受した見返りにわたしたちは哀れにもこのような代価を払わねばならないとは」（*Art Union Journal* 1843)。

清原啓子の作品をもっと見たい——が、それはもう叶わない——どんな代価を払っても。

草間彌生展を見終わったあと、手にした音楽雑誌に、ある評論家（故人）が音楽ファンのみならず世間一般に大人気だったカラヤンの指揮ぶりについて記した文が引用されているのを読んだ——「ぼくは音楽性というものと芸術性というものを分けて考えているが、カラヤンは音楽性に関する限り、最高だと思う……ただ、芸術性、つまり音楽にこめられた深い精神ということになると疑問がある。カラヤンの大衆性、常識性、スマートさが彼の人気の原因であるとともに、芸術的に考えれば彼の欠点に転化され得るのである」（『レコード芸術』二〇一七年六月号）。

追記──清原啓子とダッドの情報源

日本ではまったくといっていいほど知られていないリチャード・ダッドのことを清原が知っ
たその情報源は何か？ 二〇一七年の「没後三〇年清原展」（八王子市・夢美術館）のイヴェ
ントで渡邊達正氏（多摩美術大学教授・版画家）と対談後、渡辺氏と夢美術館館長の川俣氏を交
えた雑談でそれが話題になった。どの美術系大学にも置いてある雑誌などに紹介されている
のではないか、それを読んだのではないか、ということになり、後日、川俣氏から雑誌『みずゑ』
一九七六年四月号にかなり詳細な紹介記事が多くの図版入りで掲載されているとの報告があっ
た。間違いなくこれが情報源であろう。

筆者はアートセラピーを専門とする神経科医の徳田良仁氏で、「連載・狂気の軌跡」を当時数
回にわたって『みずゑ』に執筆していた。第一回がムンク、第二回がアンソール、そして第三回
がダッドだった。氏はマルセル・ブリョン（坂崎訳）『幻想芸術』に触発されているようで、ダッ
ドの情報についてもそもそもはブリョン経由だった節がある。清原は「狂気の軌跡」というテー
マに惹かれて連載を毎回愛読したのかもしれない。が、ダッドの号にいきなり触れた可能性もあ
る。この号にはエッシャーも特集されていて、その魔訶不思議な建築物の図が清原の魔界の建物
に影を落としているように思える。しかし、もっとも注目すべきだと思われるのは、清原が援用
しているダッドの代表作《妖精樵の大なる一撃》が『みずゑ』ではモノクロで掲載されていることだ。
ダッドの代表作《オベロンとティタニア》が鮮烈なカラーで紹介されているのに、である。選び取
る画家の眼がそこに確かに感じられる。

第一〇章　すべてはモリスとの友情から始まった

一八九八年六月一七日午前二時半、バーン゠ジョーンズは狭心症で世を去った。生まれたのは一八三三年八月二八日で享年六四ということになる。モリスは二年前の一八九六年に他界していた。ラスキンの殁年は二年後の一九〇〇年である。彼らの死はそのまま一九世紀の終焉だった。

そして半年後の一八九八年一二月三一日から翌九九年四月八日まで、回顧展が開かれた。場所はバーン゠ジョーンズの作品発表の拠点になっていたニュー・ギャラリー、一二名の実行委員リストには画家アルマ゠タデマ、ウィリアム・ホルマン・ハント、ジョージ・フレデリック・ワッツの名が見える。ほかには、アルフレッド・ギルバートの名もあるが、彼はロンドンのピカデリー広場にある《エロス》として親しまれている彫刻の作者である。出品点数は二四三で、かなり大規模だった。このほかにドローイングとデッサンがバーリントン美術クラブで展示された。

回顧展運営組織の理事は二人いて、そのC・E・ハレとJ・W・C・カーはグロウヴナー・ギャラリー設立の折に創設者で銀行家のクーツを助けた人たちだったが、以来、急速にバーン゠ジョーンズとの交友を深め、熱烈な支持者となり、クーツの経営方針に違和感を覚え

たバーン゠ジョーンズなどグロウヴナー・ギャラリーの多くの画家たちの作品を展示する場所として「ニュー・ギャラリー」を一八八八年に創設した（一八九〇年夏で前者は閉鎖された）。カーは劇評論家、作家として名をなし、彼の戯曲『アーサー王』上演の際には衣装デザインをバーン゠ジョーンズが担当している。そのカーがこの回顧展目録に序文を書いた。冒頭に、再刊予定の現代英国画家論集のために若い頃のことを教えてほしいというカーの求めに応じてバーン゠ジョーンズが寄せた文章が引用されている。

「すべてはモリスとの友情から始まったと思います。その後の私のすべてが。私たちはエクセター［カレッジ、オクスフォード大学］の新入生でした。オクスフォード大学を終えてロセッティを知ったのです。ご存じのように、若者たちに対して非常に寛大な人でした。……プラクティカルなことはすべて彼が教えてくれました。その後、自分なりのやり方を創っていったのです。……ずっと後のことですが、デッサンをもっとしっかりやるようにと強く背中を押したのはワッツでした。今、芸術をめぐってモリスと喧嘩しています。彼はアイルランドへ旅をし、私はイタリアへ行きます——象徴的です。ロセッティとも口論します。過去へ旅することができたら、私はボッティチェルリの時代のフィレンツェへ行きたいと心底願うことでしょう」バーン゠ジョーンズがこんなふうに自分のことを書いたのは、二六年以上も前のことである。

モリス、ロセッティ、ワッツの名が挙がっているが、これにラスキンを加えればバーン゠ジョーンズに強い影響力を及ぼした人たちが揃う。ただ、ここで注目しておきたいのは、イタリア・ルネサンスのなかでも彼はただ一人ボッティチェルリを挙げていることだ。ミケランジェロ賛美は有名で、あの生々しいほど迫力ある肉体描写を嫌ったラスキンと一時

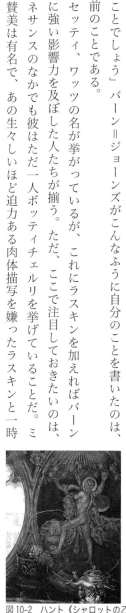

図10-2　ハント《シャロットの乙女》
ワズワース版、部分 1886-1905 年

図10-1　バーン゠ジョーンズ
《ヘスペリデス》1870-73 年

的に不仲になったことはよく知られているし、それより前の、ラファエル前派が基本とする中世・初期ルネサンスの素朴（稚拙）スタイルの影響はバーン＝ジョーンズを語るときの常識になっている。だが、ボッティチェルリなのだ。

その影響が最もよく見える作品のひとつは《ヘスペリデス》（一八七〇─七三年、図10‐1）である。モリスの『地上の楽園』の中の一篇「黄金の林檎」の話だが、元々はギリシア神話で、世界の西の果てにある黄金の林檎を龍とともに守っている「夕べの娘たち」を描いたものとしてはレイトンの《ヘスペリデスの庭》（一八九二年頃）などがよく知られているが、そこでは、娘たちはまどろみがちに林檎の木の下に寄り添い、林檎を見張ってとぐろを巻く怪獣と共に描かれ、ウィリアム・ホルマン・ハントのワズワース・アサニーアム美術館版の《シャロットの乙女》（一八七七─一九〇五年）ではその強奪の場面が画中のデザインとして描き込まれている（図10‐2）。バーン＝ジョーンズのヘスペリデスは手をつないで優雅に踊っていて、それらとはまったく違うが、物語の情景描写というよりも、美しくリズミカルな女性群像を描くことに主眼があり、バーン＝ジョーンズが本質的に持っている唯美的な象徴主義と装飾性を最もよく見せている、まるでマティスの《ダンス》を思わせるような作品だが、図像的な源泉は（主題は違うが）ボッティチェルリの《プリマヴェーラ（春）》である（図10‐3）。その左翼に描かれている三美神だ。この古典的に静止している図像をバーン＝ジョーンズは現代風にリズミックに動かした。しかし、ルネサンス的に動きを一瞬止めて描くこともしている──習作だが《三美神》（図10‐4）がそうである。これは装飾的な三幅対作品《トロイの物語》（一八七〇─九八年）の細部を発展させた未完の油彩《和のウェヌス》（一八七二年─、図10‐5）のための三美神のデッサンである。このほかに、《プリマヴェーラ

図10-4　バーン＝ジョーンズ
三美神・習作─《和のウェヌス》1895 年

図10-3　ボッティチェルリ《プリマヴェーラ（春）》1482 年頃

の影響で見落とせない大作がある。《水車小屋》だ（一八七〇ー八二年、図10‐6）。本展には

その版画ヴァージョンが出展されている（図10‐7）。輪をつくっている三人の女性の右端

と《ヘスペリデス》の同じ位置の女性（夕べの娘へスペリス）はともに画家の道ならぬ恋の

相手、マリア・ザンバコがモデルである。主題は不明で、象徴主義的、唯美的な作品つま

りは絵画の詩として評価が高い。

同じモティーフの作品をこうして並べるとはっきりするが、画風はひとつではない。初

期ロセッティ風からルネサンス古典様式への変化については、人体描写の平面性から立体

性、彫刻性への変化とともにバーン＝ジョーンズを語るときの常識になっているが、実態

はそれほど単純ではなさそうである。

ワッツやラスキンに言われてドローイングの修練に励み始め、そのためにイタリアを初

めて訪れたのが一八五九年、そして一八六二年にはラスキンと共に再訪、モデリングは上

達していった（というのか、中世スタイルを捨てたというべきか）。ローマは一八七一年の三度

目の訪伊が初めてだった。バーン＝ジョーンズはサン・ピエトロ大聖堂には良い印象をも

たなかった――。「派手派手しく空虚だ」。しかし、システィーナ礼拝堂を飾る絵画群には大

きな感銘を受けた。 夫人の回想記に記されているように、画家は床に仰向けになって天井

画を仔細に観察した。ミケランジェロの肉体描写の強い影響はこの頃に始まるが、本展に

はその意味で典型的な作品《運命の車輪》が出品されている（図10‐8）。この時点でのシ

スティーナ礼拝堂の天井壁画は今日眼にする修復後の華麗な姿ではなく、古色にかすんで

いたことは注意すべきだと思う。「壊れているとか消えかかっているとかいう噂は誇張だ」

とバーン＝ジョーンズは伝えているが、逆に、それほど酷い状態だったということになる。

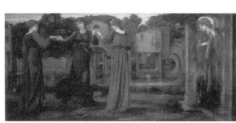

図10-6　バーン＝ジョーンズ《水車小屋》1870-82 年

図10-5　バーン＝ジョーンズ《和のウェヌス》
1872- 未完

話をボッティチェルリに戻そう。影響は第一回のフィレンツェ訪問（一八五九年）から始まっていたともいえるだろう。再訪はフィレンツェ・ルネサンスの魅力に囚われていたことの証だからだ。しかし、同じボッティチェルリ的三美神といっても、画風がみな違う。ラファエル前派風から完全に開放された《ヘスペリデス》、素朴スタイルに戻した、というより重ねた《水車小屋》、その中間の《三美神》。それぞれの制作年代が交錯していることも考えると、バーン＝ジョーンズの画風の発展は直線的とはほど遠い種類のものだったというだけでなく、中世末、ルネサンス初期的な様式（平面性・浅い空間、直線的）とルネサンス古典主義の様式（彫塑的モデリング、曲線的）の合体によって「自分なりのやり方」を創ろうと絶えず試行錯誤していたのではないか、と考えられるのである。その意味で、一八七一年のフィレンツェ訪問の後で吐露している言葉は重要な意味をもつ——「振り返ると今の私が最も好きなのは、ミケランジェロ、ルカ・シニョレッリ、マンテーニャ、ジオット、ボッティチェルリ、アンドレア・デル・サルト、パオロ・ウッチェルロ、そしてピエロ・デラ・フランチェスカだ」——そして、さらに、「ティツィアーノは見ようともしなかった。ローマで初めて見たラファエロにも感動しなかった……でもサンタ・クローチェ教会のジオット、すべてのボッティチェルリ……そしてミケランジェロは私にとってインスピレーションに溢れている」。理由は、「今回の旅では、技術的な卓越性だけでは魅力を感じなかった」からである（ジョージアーナ著『回想記』）。

バーン＝ジョーンズの輻輳的な様式をめぐっては、イタリア旅行後から黄金期までの画風を「折衷主義」と表現する研究者もいる（B・ウォーターズ著『バーン＝ジョーンズ——愛の探求』、一九九三年）。《鍛冶場のクピド》（図10‑9）に見られる「重力を無視した」衣の描写

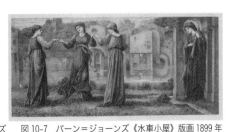

図10-8　バーン＝ジョーンズ《運命の車輪》1871-85 年

図10-7　バーン＝ジョーンズ《水車小屋》版画 1899 年

や肉体を欠如した人体表現など（つまりは初期ルネサンス風にしてラファエル前派的ということであろう）を『アート・ジャーナル』が痛切に批判しているが、高く評価した人たちもいて、ルネサンス・ヴェネツィア風の濃密な色彩や自然描写など、注目すべき作品とみなされた面もあるといい、折衷主義（ウォーターズ氏の言葉）である、という。しかし、これは、単に折衷主義というのではなく、画家の生涯にわたる苦闘の出発だったといってよいのではないか。このことは、最後の作品《アヴァロンにおけるアーサー王の死》を見ればわかる。

本展『バーン＝ジョーンズ展』ではそのモデッロ（雛型）《アヴァロンにおけるアーサー王の眠り》を見ることができる（図10-10）。この意味で、本展はバーン＝ジョーンズが独自のスタイルを形成しようとする挑戦の足跡をスタートからゴールまで見せている、といえよう。

一八七三年の第四回、すなわち最後のイタリア旅行では、バーン＝ジョーンズはフィレンツェでモリスと別れている。カーが『二六年以上も前』に書いてもらったという前述のバーン＝ジョーンズの小自伝が告白している「モリスとの喧嘩」はこの時のことを指している中で、イタリア旅行にはフィレンツェで合流しただけだった。モリスはアイスランドのサガ（伝承説話）の蒐集と翻訳に夢中で、先にロンドンに帰った後、アイスランド再訪の旅に出ている。バーン＝ジョーンズと別れて先にロンドンに帰った後、アイスランド再訪の旅に出ている。バーン＝ジョーンズはその後ラヴェンナ、ボローニャなどを周って帰国したが、健康をかなり害していた。それでもアメリカの知人にこう書いている──「素晴らしい思い出になりました。貴方のところへ今宵出かけられたら、すっかりお話したい気分です。何時間話し続けても終わらないのでは！……モリスはアイスランド行きで興奮しています。二週間後に出発です」。

図10-9　バーン＝ジョーンズ《鍛冶場のクピド》1861年

この時のフィレンツェ旅行でモリスがフィリップ・ウェッブにあてた手紙がある——。「商会のために仕入れをしています。ネッド［バーン＝ジョーンズの愛称］は嫌がっていると思うのですが。しかたありません。土地の人がハンドウォーマーに使う変わったポット（スカルディーニ［手あぶり］）をたくさん買いました……美しい形をしたあらゆる種類の柳細工の匣も注文しました。六週間ほどでイギリスに届くと思います」。商会というのは装飾工芸品制作販売のモリス・マーシャル・フォークナー商会のことで、建築家ウェッブは一八六一年の立ち上げ当初からその七人のメンバーの一人だった。「当地の芸術作品について多々言うべきところですが、会ってからいくらでも話せると思います。私はイタリアに失望などまったくしてはいませんが、自分にはすごく失望しています。驚嘆すべき作品に対してまるで豚に真珠なのです。……フィレンツェに来れば病気だって治ってしまうと思っているネッドに、これは口が裂けてもいえません。……ネッドは私が絵画よりオリーヴの木やポットに気を取られているらしいといってすでに文句を言っています。でも、いいですか、オリーヴの木は大いに注目に価するものですし、私には絵画よりポットのほうがわかるのです。彼はプロの画家なのですから、フェアではないですね」（ヘンダーソン編『モリス書簡集』、一九五〇年）。

「すべてはモリスとの友情から始まった」というバーン＝ジョーンズ。この二人の信頼関係を崩すような事態ではなかったことは間違いない。「商売」と「芸術」という対立項だけを取り出して見てしまうと根源的な問題に思えてしまうが、そうではなかっただろう。ラスキンがバーン＝ジョーンズをわざわざ自宅へ呼んでミケランジェロを痛烈に批判した講義草稿を読んで聞かせ、間接的にバーン＝ジョーンズのミケランジェロ・スタイルを否

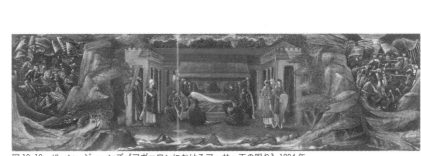

図10-10　バーン＝ジョーンズ《アヴァロンにおけるアーサー王の眠り》1894 年

定したときに受けたショックに比べたら、なにほどのこともない。そのラスキンとの不仲もまもなく修復されはしたが、しかし癒されぬ痕跡を残したようだ――「ラスキンは戻ってきて来たのです。先週わが家へやって来たのです。私は私の信奉する神々に対する彼の冒涜をすべて許しました……でも、どうか二人の繋ぎ役を続けて下さい。さもないとまた喧嘩になりかねませんから……」（アメリカの知人、ハーヴァード大学教授で文筆家のノートン宛ての書簡、一八七一年）。

アーティストとしてのバーン＝ジョーンズをモリスはどう評価していたのか。その信頼の強さをモリス自身こう書いている――「織物を絵画にできる人物は今ではただひとりしかいないのです（私の知る限り）――絵画としても優れたタペストリとしても優れたものを創れる人です。それが、バーン＝ジョーンズなのです。……そういう仕事を可能にする資質は次の通りです――一、アートの感性、特にその装飾的な面に対する感性。二、優れたカラリスト［色彩画家］であること。三、デッサンが確かであること。つまり、人物、特に手と足の描写ができること。四、もちろん［織りの］ステッチの運びがわかっていること。最初のふたつは生まれつきのもので、教えられるものではありません」（一八七七年、前記『モリス書簡集』）。

『オクスフォード・ケンブリッジ・マガジン』を通してロセッティは早くにバーン＝ジョーンズの存在を知った。その時認めたのは評論家としての文才である。そして、一八七七年、私がグロウヴナー・ギャラリー開館記念展の出品依頼に次のように返事した――「……以上、私がグロウヴナーに出品しないと決めたのはロイヤル・アカデミーとは関係ありません。……自分の目指す芸術を達成できないでいるという生涯抱き続けてきた感情からにすぎま

図10-11　バーン＝ジョーンズ《欺かれるマーリン》1874年

せん。　私自身への不信なのです。　貴殿の企画が成功するために不可欠なひとりの画家がい
ます——バーン＝ジョーンズです。　今日の最も素晴らしい芸術を代表する人物です」。　バー
ン＝ジョーンズの作品はこうして初めて一般の眼に触れることになった。　出品作の《欺か
れるマーリン》（図10 - 11）、《ヴィーナスの鏡》（図10 - 12）などは大きな反響を呼んだ。　ミ
ケランジェロの彫塑的人体描写、ボッティチェルリの優雅さ、ピエロ・デラ・フランチェ
スカの素朴美をそれらの作品に感じ取ることができるが、その特質ないし要素の取り込み
方や活かし方は作品ごとに違う。　つまり画風は多様である。　なお、「ロイヤル・アカデミー
云々」とあるのは、出品者がアカデミーと非アカデミーの両方からであることにロセッティ
が反発しているという噂を指している。　ロセッティが美術展不参加の弁を『タイムズ』に
出したことに端を発していたことが弟のウィリアム・マイケル・ロセッティ著『ダンテ・
ゲイブリエル・ロセッティ——画家にして詩人』（一八八九年）の記事からわかる。

一八八二年四月、ロセッティは保養先で没した。　バーン＝ジョーンズはロセッティにつ
いてそれまで世間に書かれているものに不満をもっていたが、「ほかに書いてくれる人がい
ないのなら私がやろう」と伝記執筆のためにノートを取り始めた。　だが書くべき項目のメ
モだけで、完成にいたらぬままバーン＝ジョーンズ自身が歿し、メモのみが残った——「ゲ
イブリエル。　あの話し声——彼の手——彼の魅力——大仰なものへの嫌悪——変わった動
物への偏愛——動物一般への愛情——彼の信仰——夫人」。

すべての始まりはモリスではあったが、ラスキンへモリスを紹介したのはバーン＝ジョー
ンズだった。　一九世紀後半のイギリス美学を支える三角形だが、ラスキンはモリスよりバー
ン＝ジョーンズのほうに、その人柄に、いっそう惹かれていたようだ。　一八六二年の二度

図10-12　バーン＝ジョーンズ《ヴィーナスの鏡》1873-77 年

目のイタリア旅行では前年に結婚した妻ジョージアーナを連れてヴェネツィアを再訪した

バーン゠ジョーンズだが、ミラノまではラスキンも同行して多くの模写をし、バーン゠

ジョーンズにも模写を依頼した。ラスキンがミラノで夢中になったのは聖マウリツィオ教

会（レオナルドの壁画《最後の晩餐》のサンタ・マリア・デッラ・グラツィエ教会の近く）のルイー

ニの一連の作品だった。バーン゠ジョーンズによる模写はイギリス南西部トゥルロ市のロ

イヤル・コーンウォール美術館が所蔵している（図10‐13）。

「すべての始まり」だったモリスが一八九六年一〇月、世を去った。彼が世に残した最大

の業績のひとつ、ケルムスコット・プレス版『チョーサー著作集』を六月に出版したばか

りだった。畢生の大仕事にいかにモリスが魂を吸い取られ肉体が消耗したか、そしてその

死をバーン゠ジョーンズがどう迎えたか。その詳細をコッカレルが日記に残している。出

版事業でモリスの片腕になった人で、挿絵を担当したバーン゠ジョーンズとともに、この

歴史的な出版物の実現になくてはならない人だった。バーン゠ジョーンズが秘密にした『妖

精族』の挿絵の仕事を生前に知っていたものは少なくとも三人いた——夫人、モリス、そ

してモリスにそれを教えられたコッカレルである。

ケルムスコット本のほとんどが物語、説話集、そして詩集の類だが、例外的な『ゴシッ

クの本質』（一八九四年）はジョン・ラスキンの『ヴェネツィアの石造建築』（『ベニスの石』）

の第二章の復刻である。コッカレルは一八九一年六月一一日の日記に、『ヴェネツィアの石

造建築』の第二章の出版を提案した、と書いている。そのころモリスはウォラギネの『黄

金伝説』（図10‐14a・14b・14c）をバーン゠ジョーンズの挿絵を入れて出すプランで頭がいっぱ

いだったようで、『黄金伝説』が大部な本なのでその後は軽いものがいいと思うからそのと

図10-13　バーン゠ジョーンズ、ルイーニ《聖アポロニアと聖アガタ》模写 1862年

きにしよう、と答えている。『黄金伝説』は大きな企画であったため、出版が予定より遅れ、ラスキンの『ゴシックの本質』が日の目を見たのは一八九二年だった。同年四月一七日、コッカレルはラスキンを訪ねた。彼が最晩年のラスキンとモリスを繋ぐ役をしていたことを、日記に読むことができる。

ラスキンが姿を見せた。あまり変わっていないが、それでも以前より弱々しく、腰も曲がってきて、鬚ももっと長く、もっと白くなっていたが、髪はいぜんとして濃く、鋼鉄色で、とてもふさふさしていた。ただ微笑は弱く、目の輝きも前より薄れていた……。ケルムスコット版『ゴシックの本質』が卓の上にあった。本には「ジョン・ラスキンへ、ウィリアム・モリス、愛を込めて、一八九二年四月一一日」と書き込まれていた。ラスキンは出版を喜んでいて、モリスを「同時代で最も有能な男だ」と言った。(ウィルフリッド・ブラント『コッカレル』、一九六五年)

絵に関してもコッカレルが確かな目をもっていたことは、ラスキンに宛てた手紙で「私はワッツと肩を並べられる画家はバーン＝ジョーンズしかいないと確信しています。彼の作品はすべて一つのことに専念しています、つまり、極上の真実を極上の詩で表現しているのです」と言っていることからもわかる。一八九九年一一月七日、コッカレルはラスキンとの最後の別れを日記に記した。「ブラントウッドに到着。ラスキンは小さな本を手に椅子に座っていた。毛皮の手袋をしていた」。ラスキンの記憶力は衰えていて、「……亡霊と話しているようだった。私は四分ほどしか彼のもとにいなかった」。その一〇週間ほど後、

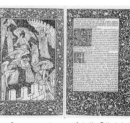

図10-14a・b・c　ヤコブス・デ・ウォラギネ著『黄金伝説』(カクストン版、全3巻) 1892年

一九〇〇年一月二〇日に、ラスキンは歿した。

コッカレルのモリスとの関わりはロンドンの屋敷、ケルムスコット・ハウスの蔵書カタログ作成の仕事が最初で、週二ギニーの賃金とケルムスコット本『黄金伝説』を貰っている。そして、一八九四年以降、ケルムスコット・プレスの秘書としてモリスの偉大な事業を陰で支えた。

一八九六年五月、モリス、バーン゠ジョーンズ、そしてコッカレルが心血をそそいだ念願のケルムスコット版『チョーサー著作集』が出版された。助手のトマス・マシューズ・ルクの日記にバーン゠ジョーンズ邸を訪ねたモリスの感動的な話が書かれている。

一八九六年三月二日、戸口に現れたモリスは「幽霊かと思うほど、弱々しく年老いて見えた。……バーン゠ジョーンズは『チョーサー著作集』はこれまでの印刷物で最も美しい——もしウィリアム・モリスがほかに何もしてこなかったとしても、これだけで十分だ」と言った。モリスは言った、「私は確かに満足している。でもね、自惚れがすぎないようにしないと。それに、忘れてならないことがある。君がよく支えてくれたことだ。もし君が少しでも手を抜き、私と同じように熱中してくれなかったら、成し遂げることはまったくできなかったよ。」（ピーターソン著『ケルムスコット・プレス書誌』、一九八四年）

一方、ルクはバーン゠ジョーンズが友人にこう言ったとも記している——「私のしたことは僅かにすぎません。少なくとも六分の五はモリスなのです」。（M・ラーゴ編纂『バーン゠ジョーンズの言葉』、一九八一年）

図10-15a・b　F. S. エリス編纂『チョーサー著作集』1896年

コッカレルは六月二四日に療養先のモリスのところへ特製版豚革装丁本（図10・15a・15b）を届けた。「モリスがロンドンに戻った八月三〇日の日記にコッカレルは次のように記している──「モリスは、自分が死んだ後、ケルムスコット・プレスを続けていってくれる気があるかどうか訊いた。私は、閉鎖すべきだと思う、と答えた。さもないと、だんだん弱体化していって、質の悪いものが印刷され、すでに出版された本を汚すことになる。モリスは、そうかもしれない、と言った」。その年の一〇月三日コッカレルは涙の中に記した、「モリスが一一時一五分、安らかに息を引き取った。看取ったのはレディ・バーン＝ジョーンズ、モリス夫人、D・ブロウ、ディ・モーガン嬢だった」。「レディ」と尊称がついているのは、バーン＝ジョーンズが一八九四年に准男爵に叙せられ「サー」になったからである。

モリスは紙、インク、デザイン、活字組、頁組、そして印刷、すべてに目を配っただけでなく、刷り上がった一冊ごと、頁ごとに、少しでも瑕疵がないか点検を徹底して行った。古文書のテキストを復刻使用することもあったので、大英図書館へ通って本文調査するなど、その精力的な仕事が肺結核に冒されていたモリスの体を蝕んだに違いにない。その彼を支え、右腕になったのが博識のコッカレルだった。大陸で美しい中世の装飾写本や手稿本が売りに出るとモリスはコッカレルに、金額未記入の小切手と共に全権を託し買いに行かせた。コッカレルの学識と目をモリスが高く買っていたからである。

葬儀の翌日の一〇月七日、バーン＝ジョーンズ夫人がコッカレルに手紙を出した──「たまには私どものところへお越しください。私たちの愛する友にあなたが示された麗しいご厚情ゆえに、あなたは私どもにとってなくてはならぬお人でした。そして、昨日はあなたの彼に尽くす献身の完璧な、最後の一日でした。……私は彼を『失った』と考えることが

できません——彼の友人であることで私は多くを得たのですが、彼が疲れきっていたのを見ている私たちは、彼が休息することを恨むわけにはいかないのです——彼が疲れきっていたのを見ている私たちは、彼が休息することを恨むわけにはいかないのです」。

一九四〇年一〇月三日の日記にコッカレルは葬儀を思い出してこう記している——「今日は四十四回忌だ。……あの折、弔問に見えたバーン＝ジョーンズは私にモリスの遺体が横たわる部屋まで手を引いていってくれるように、そしてひとりにしておいてくれるように、と言った。やがて出てきた彼は私に「愛するモリスに君が尽くした献身ぶりにどうしたら十分報いられるだろう」と言った。私は彼の弔問の前にモリスの死の部屋にひとりでいたのだが、彼の言葉でわっと泣き出してしまい涙が止まらなかった」。

モリス夫人ジェインの親密な友人だった詩人W・S・ブラントがバーン＝ジョーンズを訪ね、モリスの安っぽい伝記が出ないように尽力を頼んだ。バーン＝ジョーンズは、すでにジェインと話し合っていて、マケイル（バーン＝ジョーンズの娘婿）が書くことになっている、新聞でもそのことを公にする、と言い、ロセッティの弟が一八五年に出した二巻本の『書簡集と伝記』に触れながら、こう言った——「W・M・ロセッティのような人の手中に落ちないようにしなければ。可哀相にロセッティの生涯は取り返しがつかないほど目茶目茶にされてしまったからね」（フォークナー編著『ジェイン・モリスとウィルフリッド・スコーイン・ブラント——書簡と日記』、一九八六年）。

モリスが最も心にかけた人物はバーン＝ジョーンズだったことを、ブラントはバーン＝ジョーンズの息子フィリップの証言をまじえて一八九六年の日記に記している。

十月四日……モリスは自身も含め人のことはお構いなしだった。仕事のことしか頭に

なかった。……思うにバーン゠ジョーンズのことだけは真実、心に掛けていたのではないか。絶えず会っていたし、日曜の午前中はいつも［バーン゠ジョーンズ邸で］一緒だった……彼のこと以外、世の中のことはいっさい眼中になかった。私に対しても気持ちを返してもらったことはまったくない。

十月五日……バーン゠ジョーンズ宅を訪問。彼と息子と私で昼食。彼は言う、「モリスとともに私のライフへの関心は終わった——考えもプランも仕事も生涯にわたってすべて一緒だったからね」。フィル［フィリップ］とふたりだけで話したが、可笑しなことに、彼はモリスについて昨日私が日記に書いたのと同じことを言った——モリスのインパーソナリティ、だれに対しても——たぶん、フィルの父以外には——個人的な情をもたない人だった、と。（W・S・ブラント著『わが日記──一八八四─一九一四』、合冊版、一九三二年）

バーン゠ジョーンズの死を早めたのは、心身を消耗させた大作《アヴァロンのアーサー王の死》の制作というよりは、ロセッティの死、そしてモリスの死であっただろう。その横長の大画面、その前景を彩るたくさんの花──それは、バーン゠ジョーンズの魂の故郷フィレンツェの画家が《プリマヴェーラ》を埋めた春の花々を思い出させる（図10‐16）。

一八九八年六月一七日未明、バーン゠ジョーンズが世を去った。ブラントは画家の知人で後援者の女性に頼まれて詩を作った。

ウィリアム・モリスとエドワード・バーン゠ジョーンズ追悼

私たちは、男も女も、老いたる愚者も若き愚者も、皆、気も狂わんばかりだ。

図10-16　バーン゠ジョーンズ《アヴァロンにおけるアーサー王の死》部分 1881-98 年未完

盲目になってさまようだけで、行動する叡智のない私たち。

私たちの歩む世界は暗闇だ、目を失い、この世の檻の中を

私たちが愛した花から隔てられて……

生？私たちは生きていたのか？否。あの人たちのようには生きていない、

死の瞬間まで、一途に、疲れを知らず、己の時を刻んだあの人たちのようには。

……

あの人たちは行ってしまったけれど、天よ、少なくとも私たちに与えてほしい、

あの人たちのように愛する力を、愛する喜びを、気も狂わんばかりに泣く私たちに。

その年、『マガジン・オヴ・アート』が八月号（図10‐17）で追悼特集を組み、回顧展が

翌年にかけて開かれ、一九〇〇年春に『アート・ジャーナル』はイースター特別号「准男

爵サー・エドワード・バーン゠ジョーンズの装飾芸術」を出した（全編エイマ・ヴァランスが

執筆）。

『オクスフォード・ケンブリッジ・マガジン』（一八五六年）から《アヴァロンのアーサー

王の死》（一八九八年未完）まで、その軌跡を追う本展『バーン゠ジョーンズ』展は、輻輳的

なバーン゠ジョーンズの様式が美しく展開していくさまを目のあたりに見せてくれる。

図10-17 『マガジン・オヴ・アート』
特集「故サー・エドワード・バーン゠ジョーンズ」

あとがき

美術展の図録、雑誌、画集などに寄稿した文章を集め、イギリス美術と日本美術のかかわりを探るという流れをゆるやかにたてて一冊の本にまとめた。文中に「本展では」といったたぐいの言葉がでてくるので括弧づきで当該の美術展名を注釈のように追加した箇所もあるが、基本的にはあえて初出のままにした。巻末の「初出一覧」を参照していただければ幸いである。図録の文章をおおむねそのまま生かすようにした一つの理由は、過去の美術展を振り返り、これまで日本にイギリス絵画の傑作、名作が多数来ていることを再認識し、改めてそれらの美術展が意図していたこと、その意図と成果を読者とともに振り返って見たかったからである。と、同時に、当該の美術展と関係なしに、絵画を日英の関係において、改めてそれ自体において、少しばかり考えてみたかった。そのために初出のままでなく、全体としてのまとまりを望みつつ増補改訂をした。特に第二章は三菱一号館美術館、一橋大学「芸術と社会」研究会などでの講演原稿を合わせるなどして大幅に改訂した。

第八章はやや異色かもしれない。これまでイギリスの「美しい本」について書かれたものが少ない一方で、熱烈なファンやコレクターが少なからず存在するのに、『イギリスの美しい本』展があまり知られることなく終わったのが残念だった。電子ブックの時代にこそ「本

の美」を知ってほしいという思いがある。テーマからいってどうしても情報量が大きくな

り長文ではあるがそのまま収録した。

多くの参考文献のお世話になったが、ほとんど文中で明示したので、あらためて資料リ

ストはつけないことにしたが、補足的に以下の二点のみ記しておく。

Gordon H. Fleming: *John Everett Millais, a Biography*, 1998

Nicholas Tromans: *Richard Dadd—The Artist and the Asylum*, 2011

前者は絵画自体を論じるところは少ないがミレイとラファエル前派に関しての情報が充

実している。後者のトローマンズ氏は二〇一八年までワッツ美術館のキュレイターだった。

私はワッツ展を日本で開きたい思いもあり二〇一七年に同館で『生誕二〇〇年記念ワッツ』

展が開かれた機会に直接会いにいった。氏は非常に好意的で話は進んだ。一方で氏から『ヴィ

クトリア朝の絵画』展図録に私が寄稿した文（本書第五章）の英訳を依頼された。帰国して

なんとか訳して送ったが、その後まもなく（私にとって大変な）悲報がとどいた。美術館を

辞し大学へ転じた、という彼からの知らせである。線は絶たれた。私は『ダッドと清原と

いう日本の版画家について書いているがあなたの著書がおおいに参考になった」と返事を

出した。

掲載を迷ったものもあった。二〇二〇年一月にテイト美術館でスタートした『オーブリー・

ビアズリー』展の図録に寄稿した拙文 Beardsley and Japan 「ビアズリーと日本」である。新

型コロナのため、オープニング・セレモニーどころかロンドンへ行かずじまいに終わった。

美術展そのものも予定より早く中止になり、それでもパリへの巡回は実現してフランス語

訳の校正刷りがオルセー美術館から送信されてきたが、これも開始後、パリ市のコロナ感

染拡大でまもなく美術館は閉館になった。ロンドンから送られてきた図録は黒地に金のデ
ザインの華麗なものである。伊勢丹美術館で開いた私たちの『ビアズリーと世紀末』展の
図録に似ている。テイト初の本格的なビアズリー回顧展だったが、「ビアズリーと日本」、
「ビアズリーとロシア」などの章があり、ビアズリーの世界的な影響に目を配っていた。拙
文を和訳して収録することを考えたが、内容的に第二章と重なるところが少なくないので、
外すことにした。

　本書の作成にあたっては田中佳氏に再校の段階でお力添えいただき、また東信堂の下田勝
司氏、本文組み担当の内田さくら氏に多大のご尽力をいただきました。心から御礼を申し
上げます。

河村錠一郎

初出一覧

第一章『ラファエル前派の軌跡』展図録 2019 年

第二章『ラスキン文庫たより』78 号 2019 年

第三章『ターナーから印象派へ』展図録 2009 年

第四章『ロセッティ』展図録 1990 年

第五章『ヴィクトリア朝の絵画』展図録 1989 年

第六章『ビアズリーと世紀末』展図録 1997 年

第七章『ビアズリーと日本』展図録 2015 年

第八章『イギリスの美しい本』展図録 2006 年

第九章『清原啓子作品集・増補新版』(阿部出版) 2017 年

第一〇章『バーン＝ジョーンズ展』図録 2012 年

随想 1『シェイクスピアリアーナ』vol.5 1987 年

随想 2『學鐙』vol.83, no.9 1986 年

随想 3『現代詩手帖』4 月号 1984 年

随想 4『月刊美術』2 月号 2005 年

随想 5『恒松正敏』展図録 1992 年

随想 6『水辺』恒松正敏画集（ワイズ出版）1998 年

215

ボトムリー	131
ホームズ	101, 124, 125, 158
ポラード	118, 119
ポリドーリ	60, 61

マ行

マッコウアー	38
ミケランジェロ	50, 77, 196, 198, 199, 201
ミレイ	3-6, 9-12, 25-30, 33-35, 41, 42, 48, 50, 58, 154-156
モクスン	14, 25, 154
モリス	4, 30, 31, 38, 63-65, 67-69, 95, 101, 110, 123, 142-151, 162, 195-197, 200-209
モロー	68, 70, 178, 183, 185, 190, 192

ヤ行

柳宗悦	35, 38

ラ行

ラスキン	3, 4, 11, 12, 19, 23-30, 44, 45, 47-57, 81, 82, 195, 196, 198, 201-206
ラファエロ	3, 25, 26, 48, 199
リア	155
リヴィエール	151, 160, 161
リケッツ	104-109, 118-120, 123-132, 142, 143, 145, 147-149, 161, 162, 164

リード	93, 99, 118, 119
ルイーニ	204
ルク	206
ルドン	83, 173-175, 178, 183, 185, 190, 192
ルナン	100
ルーベンス	7, 21
レイトン	108-109, 123, 129, 131, 155, 156, 160, 197
レイモン	162, 163
レオナルド（ダ・ヴィンチ）	55, 204
レンブラント	7, 11, 125
ロジャーズ	23
ロセッティ, W. M.	203, 208
ロセッティ, D. G.	3, 4, 8, 10-12, 14, 25-27, 30, 31, 42, 43, 60-65, 67-69, 71, 72, 74, 76, 154, 196, 198, 202, 203, 208, 209
ローセンスタイン	124, 131
ロップス	36
ロス	95, 111

ワ行

ワッツ	9, 11, 18, 31, 32, 34, 68, 70, 77-88, 127, 156, 195, 196, 198, 205

グリーナウェイ 154, 157
クルーズ 16
クルックシャンク 155, 158, 161
クレイン 123, 145, 157
黒田清輝 11
クロード 53
ゲインズバラ 54
小石貞夫 171
コッカレル 151, 204-208
ゴッツォーリ 3
ゴッホ 8
コブデン＝サンダースン 150, 151
コルデコット 157, 158
コロンナ 139, 141
コンフォース 42, 60, 71

サ行

サダ・ヤッコ 126, 127, 132
サンゴースキ＆サトクリフ 161
ザンバコ 30, 198
シェイクスピア 10, 41-43, 46, 140,
141, 153, 155, 187, 188
ジェイムズ 57, 58, 110
シェフェール 32, 33
シモンズ 37, 66, 111
シャヴァンヌ 68, 70, 83, 89, 116, 124
シャノン 106, 107, 109, 123-128, 148, 149
ショー , J. B. L. 86
ショー（ショウ）, G. B. 66
ジョージアーナ 199, 204
ジョット 3
スコットスン＝クラーク 89, 98, 99
スタニスワフ二世アウグスト 8
ストザード 23

タ行

竹久夢二 38-40
橘小夢 39
ダッド 185-194
ターナー 23, 24, 44, 45, 48-50, 52, 54-58
チョーサー 138, 152
恒松正敏 171, 173, 175-177
ディクシー 46
ディケンズ 26, 158
テイト 8, 10
ティツィアーノ 26, 53, 71, 125, 199
ティントレット 53
テニスン 13, 14, 16
ドイル 154, 155, 157
トムスン 158

ドラローシュ 33
ドレッサー 98-103, 116
ドンゲン 38

ナ行

夏目漱石 4-22, 27, 31-35, 122
ノートン 202

ハ行

バイロン 60, 61
長谷川潔 39, 40
パトモア 26
バートラム 162
バーン＝ジョーンズ 4, 30, 31, 37, 38,
41-43, 46, 63, 67, 69, 95,
99, 110, 123, 124, 139, 143, 145,
146, 151, 155, 167, 169, 170, 195-210
ハント 3, 4, 11-19, 25, 26, 28, 29,
35, 48, 49, 58, 154, 195, 197
ビアズリー 36-39, 89-103, 106, 107, 109-111,
113-119, 121-126, 129-132, 140, 142, 148
ピエロ・デラ・フランチェスカ 199, 203
日夏耿之介 40, 62, 63, 65-68, 71, 72
ビューイック 164
ヒューズ 10
ビング 100-102
フィズ 158
フィリップス 32, 33
フィールディング 49, 52, 54, 55
フォスター 58, 59, 155, 157
蕗谷虹児 39
プサン , G. 53, 54, 56
プサン , N. 53
フックス 171
プフィスター 138
ブラント 205, 208, 209
ブリヨン 194
ブリンクリー 108, 124, 125, 127-129
古田亮 11
ブレイク 46, 77, 146, 153, 154, 178, 190
ブレット 19, 56
ベイリス 18, 31, 32
ベッドフォード 160
ペネル 16, 110, 113, 114
ベラスケス 7
ヘロドトス 119, 120, 139
ホイッスラー 19, 24, 68, 70, 85,
98, 110, 113, 123, 162,
164, 166, 167, 169, 171
ボッティチェルリ 196, 197, 199, 203

216

217

物語画	9, 10, 21, 49, 50, 53, 170
物語性	168, 185, 188, 192
モリス・マーシャル・フォークナー商会	201
『モロー兄弟』	119, 120, 139

ヤ行

《雇われ羊飼い》	18, 28, 35
《ユグノー教徒》	28
《赦しの樹》	30
『漾虚集』	20
《妖精樵の大なる一撃》	190-192, 194
『妖精族』	204
『妖精の国で』	157
『夜の都会』	113

ラ行

《ラウス・ウェネリス》	42, 43
洛陽堂	38
『ラスキン文庫たより』	11
ラスキン／ホイッスラー裁判	19
《落下する花火》	24
ラファエル前派	3, 9-12, 20, 25, 26, 28, 30, 31, 37, 39, 41, 42, 48-50, 58, 68-70, 72, 81, 85-87, 110, 154, 155, 197

ラファエル前派同盟	3, 4, 12, 26, 47
『ラファエル前派の軌跡』展	24, 29, 30, 38, 74, 197
『リケッツの世界』	119
《リチャード・ダッドに》	185, 186
リトル・ホランド・ハウス	6, 32, 190
《両親の家のキリスト》	9, 26
ルーヴル美術館	6, 32, 190
レイング美術館	43
『歴史』	119, 120, 139
ロイヤル・アカデミー	3, 6, 17, 21, 25, 26, 44, 47, 54, 60, 85, 108, 129, 188, 202, 203
ロイヤル・コーンウォール美術館	204
ロイヤル・ベスレム病院	189, 193
『倫敦塔』	20, 33

ワ行

『早稲田文學』	69-71
《和のウェヌス》	197, 198

人名索引

ア行

青木繁	72, 87
有元利夫	168
アンダースン	109, 128, 129
イエエツ（イエイツ）	66
イーグルズ	44, 45
伊藤若冲	181-183
ヴァランス	37, 38, 210
ウェッブ	201
ウェルズ	66
ヴェルレーヌ	36, 110
ウォーカー	151, 154
ウォーターハウス	8, 9, 16, 41, 42, 85
ウォラギネ	138, 204, 205
羽左衛門	132
エヴァンズ	109, 129, 156, 157
エフィ	29, 30
燕石猷	72
オースティン	158

恩地考四郎	39

カ行

カー	195, 196, 200
カイプ	53, 54
カクストン	136-138, 142, 147, 205
ガストン	159, 160
葛飾北斎	98-100, 103, 106, 108, 109, 116, 124-129, 131
カトラー	100, 102
カラヤン	193
カロ	183, 185
カワカミ	126, 127, 132
カンスタブル（コンスタブル）	49, 54
清原啓子	181-187, 189, 190, 192-194
ギルバート , A.	195
ギルバート , S. J.	155
ギルピン	51
草間彌生	181-183, 193

《「死」「無邪」に冠す》 79
《シャロットの乙女》（ウォーターハウス）
　　　　　　　　　　　　　　　8, 9, 16
「シャロットの乙女」（テニスン） 13
『十時の講義』 167, 171
《十二夜》 43
《受胎告知》 10
《ジュリエットと乳母》 24, 44, 55, 57
松竹 130, 132
象徴主義 11, 67, 69, 70, 84, 86, 87, 197, 198
『新小説』 4, 68, 84, 86
《水車小屋》 198, 199
スコットランド旅行 28, 29
『ステュディオ』 16, 39, 113, 122, 148, 149
世紀末 71, 104, 106, 107, 111, 114, 115
世紀末象徴主義 4
《聖母マリアの少女時代》 9
聖マウリツィオ教会 204
折衷主義 199, 200
「空から」 173, 174, 177

タ行

『ダイアル』 107, 123, 148, 149
『タイムズ』 26, 28, 125, 203
ダヴズ・タイプ 151
ダヴズ・プレス 135, 147, 149, 151
ダリッジ 8, 12, 21
ダリッジ美術館 7, 21
『地上の楽園』 144-146, 197
《蝶》 87, 88
チョーサー・タイプ 143-145
『チョーサー著作集』 135, 138, 140, 144,
　　　　　　146, 147, 151, 204, 206
『ディエル兄弟―五〇年の記録』 154, 164
《Dの頭文字》 183, 184
テイト美術館 6, 9-11, 16, 33,
　　　　　　34, 42, 43, 77-79, 190
『敵をつくるやさしい方法』 162
『哲人の名言至言集』 137
『テニスン詩集』 14, 16, 18, 25, 154
《凍花天使》 183, 184
「囚われたる文藝」 69, 86
トロイ・タイプ 144, 145

ナ行

『夏の夜の夢』 187, 188, 190
『ナポレオンの生涯』 161
『日本―建築、美術、工芸品』 98, 100-103, 116
ニュー・ギャラリー 195, 196
《人魚》 16

『ニンフィディア』 123
『野分』 12-14, 20, 35

ハ行

《廃墟の礼拝堂のガラハッド卿》 26, 27
ハイランド・スケッチブック 29
《パオロとフランチェスカ》（ワッツ）
　　　　　　18, 31-33, 65
『パーシヴァル卿』 142-143
《花選び》 88
『ハムレット』 34, 127, 188
万国博覧会 101
PANTHÉON 61, 62, 64, 65, 67, 68, 71, 72
ピサ 3, 25
『美術新報』 11, 32, 34, 78, 80, 82-84
《一人の夜》 168
《日の出》 167
「百物語」 173-175, 177-179
『ファウスト博士』 140, 141, 148
ファンタジー 169
『婦人グラフ』 38, 39
「二人の師と弟子たち」 29
『ブック・デザインの五百年』 162
プライヴェイト・プレス 142, 147
《プリマヴェーラ（春）》 197, 209
ブリンクリー・コレクション 127, 129
『プラエテリータ』 23
《ベアータ・ベアトリクス》 10
《ヘスペリデス》 196-199
《ヘスペリデスの庭》 197
『ベニスの石』→『ヴェネツィアの石造建築』
「部屋の歌」 71
ペルセウス 169
『誇りと偏見』 158
『ホトトギス』 12, 35
『ポートフォリオ』 118, 119, 130, 131, 142
『ポリフィロの狂恋夢』 118-120, 130, 139-142
《ボルジア家の人々》 26, 27

マ行

『マガジン・オヴ・アート』 210
『マクベス』 127, 140, 141
《迷える羊》 17-19, 35
『漫画』 98, 100, 106, 108, 128
『ミカド』 126
『みずゑ』 194
《水辺》 171, 177-179
ミニアチュア画 189
《ムネーモシュネー》 27
『名言集』 94-96, 99, 100, 102, 103, 116, 125

218

事項索引

※作品名は《》、書籍名は『』付きで表した。

ア行

《愛と死》 31, 77-81
曖昧性 168-169
《アヴァロンにおけるアーサー王の眠り》 200
『アーサー王の死』 39, 40, 94-96, 109, 130, 140
《欺かれるマーリン》 202, 203
アシェンディーン・プレス 135, 147, 149, 150
『アート・ジャーナル』 102, 103, 200, 210
アート・ソサイエティ 19, 74
『アート・ユニオン・ジャーナル』 193
アール・デコ 162
アール・ヌーヴォー 4, 133, 153
『イウリア・ドムナ』 119, 120, 139
『イエロー・ブック』 114, 117
『域外小説集』 87
『イギリスの美しい本』展 135, 137, 155, 161
『イギリス美術』 19
《靜い。オベロンとティタニア》 186, 187, 189, 192
『イタリア』 23
印象派 34, 49, 57-59, 68, 70, 71, 83, 85, 149, 166, 167
『ヴィクトリア時代の五人の偉大な画家たち』 18, 31
『ヴィーナスとタンホイザー物語』 117-119, 130, 140, 141
《ヴィーナスの鏡》 203
ヴェイル・プレス 123, 131, 140-143, 147-149, 151, 153, 162
《ウェヌス・ウェルティコルディア》 27
『ヴェネツィアの石造建築』 47, 204
ウォレス・コレクション 16, 33
ウォレス美術館 32, 33
《海の男》 183
《運命の車輪》 198
「英国現今の劇況」 32
『英国鳥類誌』 164
『英国美術の宝』 19, 160
エラニー・プレス 134, 149, 150
『黄金伝説』 138, 204-206
『オクスフォード・ケンブリッジ・マガジン』 202, 210

《オフィーリア》 3, 5, 6, 9, 10, 27, 28, 31, 33, 34, 41,42, 50

カ行

『薤露行』 9, 13, 20
《鍛冶場のクピド》 199, 200
《カーライルの肖像》 75, 167
『カンタベリー物語』 138
カンポ・サント 3, 25, 27
《希望》 11, 18, 31, 34, 79, 87
ギリシア神話 31, 169, 171, 197
『草枕』 4, 5, 10, 27, 33, 34
「孔雀の間」 97, 98, 169
グーテンベルク聖書 134, 136, 137, 143
グロウヴナー・ギャラリー 79, 195, 196, 202
『芸術の日本』 100
《ケルビムは夢想する》 187
ケルムスコット・プレス 38, 123, 134, 135, 139, 140, 142, 143, 145-147, 151, 153, 162, 204
『幻影の盾』 20
「幻想絵画」 153, 166-170
幻想派 171, 185
『現代画家論』 3, 24, 44, 47-52, 57
『行人』 31
『ゴシックの本質』 204, 205
ゴシック様式 143
ゴールデン・タイプ 144-146
コロネット劇場 126-127

サ行

『サヴォイ』 117, 140
『境を越えて』 161, 163
《幸の風景》 171
『サロメ』 57, 67, 97, 98, 100, 101, 107, 112, 115, 117, 118, 122, 123, 125, 130, 132, 140, 148
『三四郎』 11, 14, 16-19
「三人の楽士」 37
サン・ピエトロ大聖堂 198
《三美神》 197, 199
《ジェイン・グレイの処刑》 33
『シェリー全集』 161
システィーナ礼拝堂 77, 78, 108, 198

著者紹介

河村錠一郎 （かわむら・じょういちろう）

一橋大学大学院言語社会研究科名誉教授。イギリス世紀末美術・文学専門。

主要著書に『ビアズリーと世紀末』（1991 青土社）、『ワーグナーと世紀末の画家たち』（1998 音楽之友社）、『世紀末美術の楽しみ方』（1998 新潮社）『コルヴォー男爵』（2006 試論社）など。『ロセッティ』展、『バーン＝ジョーンズ』展、『ビアズリーと世紀末』展など美術展監修多数。翻訳書にダン詩集『エレジー・唄とソネット』（1977 現代思想社）、サイファー著『現代文学と美術における自我の喪失』（1988 河出書房新社）他。

イギリスの美、日本の美——ラファエル前派と漱石、ビアズリーと北斎

2021年4月10日　　初　版　第1刷発行

〔検印省略〕
定価はカバーに表示してあります。

著者 ⓒ 河村錠一郎／発行者 下田 勝司　　　　印刷・製本／中央精版印刷株式会社

東京都文京区向丘 1-20-6　　郵便振替 00110-6-37828

〒 113-0023　TEL (03) 3818-5521　　FAX (03) 3818-5514

発 行 所
株式
会社 東 信 堂

Published by TOSHINDO PUBLISHING CO., LTD.

1-20-6, Mukougaoka, Bunkyo-ku, Tokyo, 113-0023, Japan

E-mail : tk203444@fsinet.or.jp　　http://www.toshindo-pub.com

ISBN978-4-7989-1691-0 C3070 ⓒKAWAMURA Joichiro

東信堂

タイトル	著者	価格
オックスフォード キリスト教美術・建築事典	P&L・マレー著 中・森・義・宗監訳	三〇〇〇〇円
イタリア・ルネサンス事典	J・R・ヘイル監訳 中・森・義・宗監訳他	七八〇〇円
美術史の辞典	中・森・義・宗・デューロ・清水忠訳他	三六〇〇円
イギリスの美、日本の美	河村錠一郎	三〇〇〇円
美を究め美に遊ぶ——芸術と社会のあわい	河村錠一郎	二六〇〇円
バロックの魅力	荻江藤光紀編著	二八〇〇円
新版 ジャクソン・ポロック	田中厚佳志編著	二六〇〇円
美学と現代美術の距離	小穴晶子編	二六〇〇円
——アメリカにおけるその乖離と接近をめぐって	藤枝晃雄	三八〇〇円
ロジャー・フライの批評理論——知性と感受	金悠美	三八〇〇円
レオノール・フィニ——境界を侵犯する新しい種	要真理子	四二〇〇円
書に想い 時代を讀む	尾形希和子	二八〇〇円
日本人画工 牧野義雄——平治ロンドン日記	河田悌一	一八〇〇円
〔世界美術双書〕	ますこひろしげ	五四〇〇円
バルビゾン派	井出洋一郎	二〇〇〇円
キリスト教シンボル図典	中森義宗	二三〇〇円
パルテノンとギリシア陶器	関隆志	二三〇〇円
中国の版画——唐代から清代まで	小林宏光	二三〇〇円
象徴主義——モダニズムへの警鐘	中村隆夫	二三〇〇円
中国の仏教美術——後漢代から元代まで	久野美樹	二三〇〇円
セザンヌとその時代	浅野春男	二三〇〇円
日本の南画	武田光一	二三〇〇円
画家とふるさと	小林忠	二三〇〇円
ドイツの国民記念碑——一八一三—	大原まゆみ	二三〇〇円
日本・アジア美術探索	永井信一	二三〇〇円
インド、チョーラ朝の美術	袋井由布子	二三〇〇円
古代ギリシアのブロンズ彫刻	羽田康一	二三〇〇円

〒113-0023 東京都文京区向丘 1-20-6　　TEL 03-3818-5521　FAX03-3818-5514　振替 00110-6-37828
Email tk203444@fsinet.or.jp　　URL:http://www.toshindo-pub.com/
※定価：表示価格（本体）＋税

東信堂

芸術に根ざす授業構成論
——『デューイの芸術哲学に基づく理論と実践 桂　直美 三七〇〇円

メルロ＝ポンティの表現論——言語と絵画について
——について 小熊　正久 一九〇〇円

象徴主義と世紀末世界 中村　隆夫 二六〇〇円

涙と眼の文化史
——中世ヨーロッパの標章と恋愛思想 徳井　淑子 三六〇〇円

社会表象としての服飾
——近代フランスにおける異性装の研究 新實　五穂 三六〇〇円

芸術体験の転移効果
——最新の科学が明らかにした人間形成の真実 C・リッテルマイヤー著
遠藤孝夫訳 二〇〇〇円

ハーバード・プロジェクト・ゼロの芸術認知理論とその実践
——内なる知性とクリエイティビティを育むハワード・ガードナーの教育戦略 池内　慈朗 六五〇〇円

とがびアートプロジェクト
——中学生が学校を美術館に変えた 編集代表
茂木　一司 二四〇〇円

協同と表現のワークショップ [第2版]
——学びのための環境のデザイン 編集代表
茂木　一司 二四〇〇円

演劇教育の理論と実践の研究
——自由ヴァルドルフ学校の演劇教育 広瀬　綾子 三八〇〇円

ネットワーク美学の誕生
——「下からの綜合」の世界へ向けて 川野　洋 三六〇〇円

蕪村と花いばらの路を訪ねて 寺山千代子 一六〇〇円

福永武彦論——「純粋記憶」の生成とボードレール 西岡　亜紀 三二〇〇円

スチュアート・ホール——イギリス新自由主義への文化論的批判 牛渡　亮 二六〇〇円

青を着る人びと 伊藤　亜紀 三五〇〇円

『ユリシーズ』の詩学 金井　嘉彦 三二〇〇円

心身の合一
——ベルクソン哲学からキリスト教へ 中村　弓子 三二〇〇円

芸術は何を超えていくのか？ 沼野　充義編 一八〇〇円

芸術の生まれる場 木下　直之編 二〇〇〇円

文学・芸術は何のためにあるのか？ 岡田　暁生編
吉岡　洋 二〇〇〇円

〒113-0023　東京都文京区向丘1-20-6　　　TEL 03-3818-5521　　FAX03-3818-5514　振替 00110-6-37828
Email tk203444@fsinet.or.jp　URL:http://www.toshindo-pub.com/

※定価：表示価格（本体）＋税

東信堂

〒113-0023　東京都文京区向丘1-20-6　　TEL 03-3818-5521　FAX03-3818-5514　振替 00110-6-37828
Email tk203444@fsinet.or.jp　URL:http://www.toshindo-pub.com/
※定価：表示価格（本体）＋税